路易斯·康
建築師中的
哲學家

Louis Isadore Kahn:
Architecture is the thoughtful making of space

［修訂版］

施植明
劉芳嘉

合著

目錄

大器晚成，由美國本土教育所培養出來的建築師路易斯・康（Louis Isadore Kahn），融合古典與現代於一體，創造出獨樹一幟的建築風格，空間、結構與設備完美地整合在充滿哲學思維的建築實踐之中，讓建築作品迴響著空間詩意。

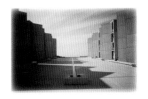

一種充滿紀念性氛圍的靜謐空間特質，在光線的呈現下，觸動了每個人的心靈。當陽光從結構的開口灑落，空間彷彿詩歌般揭露構築的真理，寧靜地體現出空間內在意欲為何的特質。

Part ③
建築的內在革命
空間和設備系統的整合 127

我們在設計時，常有著將結構隱藏起來的習慣，這種習慣將使得我們無法表達存在於建築中的秩序，並且妨礙了藝術的發展。我相信在建築或是所有的藝術中，藝術家會很自然的保留能夠暗示「作品是如何被完成」的線索。

<作者序>

路康之旅

印象中最早聽到路康的名字是：漢寶德先生在花蓮縣秀林鄉設計的救國團洛韶山莊（1971）的幾何切割造型，以及台北仁愛路上的中心診所（1973）牆面上所開的大圓洞，被提及受到路康的影響。漢先生翻譯耶魯大學建築史教授史考利（Vincent Scully）在 1962 年所出版的路康專書，在 1973 年出版了《路易士・康》，應該是在國內最早引進路康的人[1]。

奇怪的是，當年在賀陳詞老師的近代建築史課程裡，我對路康並未留下絲毫的記憶，反倒是，在我大三時（1982 年），從美國學成返國在東海建築任教的張肅肅老師到成大建築系演講，介紹路康的作品，流露出對路康的無限愛慕之情，引發學妹趙夢琳在晚會表演時，傳神的一句俏皮話：「非路康不嫁！」經過卅多年後，至今仍記憶猶新。

我在巴黎求學期間，在布東（Philippe Boudon）教授所開的「仿效式設計課程」中[2]，來自美國的一位女同學正好選了路康作為仿效的建築師，不過她當時身懷六甲力不從心，對路康所做的探究並未讓我留下什麼印象。自己當時選擇了柯布（Le Corbusier），對法國同學而言，很難理解此抉擇，一方面是大家對柯布都太熟悉了，似乎欠缺挑戰性；另一方面，布東教授正好是研究柯布的專家，他的第一本成名代表作便是談討柯布的貝沙克工人住宅區[3]，要在他面前談柯布，自然倍感壓力。盡管如此，在跟老師與同學的討論過程中，也讓我對柯布有更深一層的理解，促成後來出版了柯布的專書[4]。

返國在華梵大學任教期間，規畫大三下學期的「當代課程」時，我將路康與芬蘭建築師奧圖（Alvar Aalto）以及德國建築師夏龍（Hans Scharoun），列為是繼四位第一代現代建築大師：萊特（Frank Lloyd Wright）、葛羅培斯（Walter Gropius）、密斯（Ludwig Mies van der Rohe）與柯布之後，最重要的三位第二代現代建築大師。在巴黎求學

時，已親自參觀過兩位歐洲建築大師的主要代表作品，並在現場拍攝了幻燈片，主要作品都在美國的路康則仍無緣親睹，只能透過翻拍書中圖片，隔靴搔癢地跟學生分享自己在書中所獲得的體會。

1992 年首次到美國旅遊，在洛杉磯時，特別找了親戚開車到聖地牙哥拉侯亞（La Jolla）參拜沙克生物醫學中心（Salk Institute for Biological Studies）；轉往紐約時，正好趕上現代美術館的路康特展[5]。之後三度造訪耶魯大學參觀耶魯藝廊（Yale Art Gallery）與耶魯英國藝術中心（Yale Center for British Art），兩度到賓州大學參觀理查醫學研究中心（Richards Medical Research Towers），兩度到佛特沃夫參觀金貝爾美術館（Kimball Art Museum）。

1999 年元月到印度昌地迦（Chandigarh）參加慶祝建城五十週年的學術研討會時[6]，會後到亞美德城（Ahmedabad）參觀柯布的三件作品，也順道看了路康首件在美國境外完成的大規模設計作品：印度管理學院。2006 年年底，心血來潮與在研討會時交換名片的一位來自孟加拉的建築師連絡上，詢問前往參觀達卡國會的事宜。他雖然已經移居英國，仍熱心地請住在達卡的妹妹協助。原本計畫 2007 年年初能成行，只是當時申請簽證困難重重，加上當地政局混亂，暴動頻繁，盡力想協助我的人，竟然連她自己出國旅遊後要返國都回不去，只好打消念頭，期待來日再圓夢。

2007 年暑假訪美時，旅居波士頓的好友開車與我到菲利普斯‧艾瑟特學院圖書館（Library, Philips Exeter Academy），路康在美國所完成的 5 件傳世之作，終於都親自體驗了。多年來，除了每年在當代建築的課程中都會有一個課題探討路康之外，也在 1995 年之後任教的台灣科技大學，指導過 3 篇以路康為研究主題的碩士論文[7]。此外 2010 年也與博士班學生劉芳嘉，針對路康構築整合設備系統的議題，在國際學術性期刊共同發表了兩篇論文[8]。

本書由三部分所組成：首先針對路康的成長背景與作品做整體的介紹。美國建築史學者魏瑟曼（Carter Wiseman）所出版的路康傳記，提供了

主要的資料來源[9]；接著針對路康6件代表性作品進行探討，此部分由劉
芳嘉的碩士論文內容改寫而成；第三部分則針對路康如何以構築整合設
備系統的設計手法進行深入探討，主要的內容來自先前發表過的兩篇學
術論文，以及一篇尚未發表的學術論文。希望透過這樣的內容安排，能
讓喜愛建築的廣大群眾以及建築專業者，一起摸索路康的建築世界：深
思熟慮的空間創造。

施植明

2015年新春　於台灣科技大學建築系　建築思維研究室

1. Vincent Scully, Louis I. Kahn (Makers of Contemporary Architecture Series), George Braziller, 1962. 漢
 寶德譯，《路易士‧康》，台中：境與象出版社，1973。
2. Philippe Boudon, Philippe Deshayes, A la manière de, Service de la recherche architecturale, 1981.
3. Philippe Boudon, Pessac de Le Corbusier, Paris: Dunod, 1969.
4. 施植明，《Le Corbusier，科比意：廿世紀的建築傳奇人物柯布》，台北：木馬文化，2002。
5. Louis I. Kahn: In the Realm of Architecture, June 14 – August 18, 1992, MoMA.
6. Jaspreet Takhar, Proceedings of "Celebrating Chandigarh": 50 Years of the Idea, Chandigarh, India, 9-11
 January 1999, Chandigarh Perspectives, 2001.
7. 何衡重，《路易士‧康：建築理論與建築實踐關連性之初探》（碩士論文），台北：國立台灣
 科技大學工程技術研究所，1999。劉芳嘉，《路康建築構造與設備配管整合之研究》（碩士論
 文），台北：國立台灣科技大學建築研究所，2008。邱惠琳，《路康第一唯一神教派教堂設計思
 維與實踐整合之研究》（碩士論文），台北：國立台灣科技大學建築研究所，2011。
8. Chih-Ming Shih, Fang-Jar Liou and Robert E. Johanson (2010) "The Tectonic Integration of Louis I.
 Kahn's Exeter Library". Journal of Asian Architecture and Building Engineering, Vol. 9, No.1 pp.31-37.
 Chih-Ming Shih, Fang-Jar Liou (2010) "Louis Kahn's Tectonic Poetics: The University of Pennsylvania
 Medical Research Laboratories and the Salk Institute for Biological Studies". Journal of Asian
 Architecture and Building Engineering, Vol. 9, No.2 pp.283-290.
9. Carter Wiseman, Louis I. Kahn: Beyond Time and Style – A Life in Architecture, New York: W. W.
 Norton, 2007.

Part 1

靜謐與光明的建築旅程
路康的成長背景與作品介紹

大器晚成，由美國本土教育所培養出來的建築師路易斯・康（Louis Isadore Kahn），融合古典與現代於一體，創造出獨樹一幟的建築風格，空間、結構與設備完美地整合在充滿哲學思維的建築實踐之中，讓建築作品迴響著空間詩意。

路 易斯·康 1901 年出生於蘇聯所控制之下的愛沙尼亞，原本的姓氏為舒慕伊羅斯基（Schmuilowsky）的猶太家庭，在改名為路易斯·康之前，名為萊瑟 - 伊澤（Leiser-Itze Schmuilowsky），親朋好友都叫他路（Lou）。（以下皆以「路康」稱之）

動盪的幼年期

父親萊柏（Leib Schmuilowsky）原籍拉脫維亞，從小從事彩色玻璃的工作，17 歲時投入蘇聯軍隊。由於精通拉脫維亞語、愛沙尼亞語、俄語、德語、希伯來語以及一點土耳其語，在軍中擔任翻譯相關的文書工作，深受長官信賴，很快晉升到軍需官，負責發餉。他在休假期間遇見了一位來自拉脫維亞的豎琴伴奏師，德國作曲家孟德爾頌（Felix Medelsohn）的遠親——貝拉 - 蘿貝卡（Beila-Robecka Mendelowitsch），之後改名為貝莎（Bertha Mendelsohn）。1900 年兩人在黎加（Riga）結婚。

隔年長子萊瑟 - 伊澤誕生，出生地點往往被說成是在於愛沙尼亞附近、波羅的海的一座小島，當時名為歐瑟爾（Ösel），亦即目前的莎崙馬（Saaremaa）；不過後來的文獻則顯示是在愛沙尼亞本土上當時名為勃崝（Pernau）的小鎮，即現在的巴努（Pärun）。妹妹莎拉（Sarah）與弟弟歐斯卡（Oscar）在 1902 年與 1904 年相繼出生。路康也搞錯了自己的出生地，可能是父母給了他錯誤的訊息，或是勃崝將附近的小島視為行政區的一部分所致。他個人向來認為自己是在小島出生的人，增添一份浪漫的氣息。由於父親曾在瑟歐爾島上的一座十四世紀的城堡內工作，他們家的確在島上住過一段時間。

路康在 3 歲時發生了一次意外，在他的臉上留下了一生的印記。由於他一直被壁爐的火所吸引，有一次太過靠近壁爐柵欄，在挖煤碳時圍兜著了火，在母親趕來時，手與臉已嚴重灼傷，雖然沒有傷到眼睛，不過燒傷嚴重到父母都懷疑他是否還能存活。後來很幸運地活了下來，顏面留下了明顯的傷疤。父親在當時認為，與其毀容倖存，不如死掉算了；母親則堅信兒子將來一定能成大器。

由於許多親戚都移居美國定居費城，1904 年萊柏也決定先赴美之後再將家人接過來。抵達費城時，口袋裡只有四塊美金，原本寄望當地的親人能幫他安頓下來，卻落了空。在工地當工人沒多久，就因為背部受傷而無法工作。1906 年貝莎帶著三個小孩抵達費城，為了全家的家計，在家中幫製衣工廠做一些編織零工。萊柏與貝莎為了讓小孩能成為完完全全的美國人，曾短暫經營一間糖果店，不過沒有多久就無法支撐下去。家人住在費城北邊的猶太區，曾在兩年內搬過十七次家，大部分是因為付不出租金的緣故。在這段不安定的日子裡，路康感染了猩紅熱，住院治療導致他日後變成高聲調的說話聲音以及衰落的腿力，讓他拖到 7 歲才能進入公立學校就讀。

早生的藝術才華

顏面受傷的路康在學校受同學嘲笑，被稱為疤面人，在繪畫上的長才則倍受師長的讚譽；路康後來因為在學校幫助其他同學代做繪畫作業，而改善了人際關係。優異的鉛筆畫能力，讓他得以進入以培養有天分的少年聞名的費城公立工業藝術學校（Public Industrial Art School）。1913 年，路康獲得了由百貨公司大亨瓦納馬克（John Wanamaker）所贊助的城市美術競賽首獎。

路康在公立工業藝術學校遇到了啟發他繪畫才華的老師。當時的校長特德（James Liberty Tadd），1881 年畢業於賓州美術學院，之後曾在母校任教，該學院是美國最早成立的美術學院，成為費城文化與社會生活的重心所在。特德在學期間受業於美國著名的寫實畫家艾金斯（Thomas Eakins），他鼓勵學生放棄傳統美術教育強調的技術訓練，尋找自我表現的方式；使得特德傾向以自然為主題的浪漫畫派，在學校讓學生畫動物標本，並且帶學生到校外的農場畫動物寫生，強調藝術創作與自然密切相關。特德訓練學生掌握整體比例的關係，以木材與黏土做三度空間的創作，培養學生的視覺表現能力能像書寫一樣去表達所見的一切。

路康除了在校上特德的課之外，週末還到圖案素描俱樂部（Graphic Sketch Club）上課，該俱樂部提供了音樂、素描與繪畫課程，給所有的

人來此學習藝術。路康從未學過如何看樂譜，憑著超乎常人的聽力，透過嘗試錯誤的方式，彈得一手好鋼琴。校長送給他一台舊鋼琴，硬塞進家中的鋼琴一度成為路康睡覺的床。

繪畫才華讓路康在求學過程得以一帆風順，彈鋼琴的能力則讓他可以幫忙家計。他在當地兩家電影院演奏默片的音樂，他在第一家電影院映片結束之後，必須火速跑到相距八個街廓的第二家電影院，趕在放映前到達。憑著藝術的天分，路康才有可能接受他的家庭環境無法負擔的高等教育。路康的音樂才華讓他獲得俱樂部主要贊助人佛萊雪（Samuel Fleisher）提供的獎學金。

從藝術到建築

1915 年，萊柏歸化為美國籍，改名為雷歐波爾德（Leopold），並將姓氏改為康（Kahn），此為大部分移居美國的親人選擇的姓氏，帶一點德國味的姓氏，希望能讓家人比較容易融入新環境。

路康在中央高中（Central High School）時期開始受到建築的啟蒙。當時擔任藝術課程的老師葛瑞（William F. Gray）與特德一樣畢業於賓州美術學院，也同樣喜愛浪漫主義。葛瑞講授的藝術史內容涵蓋了中世紀義大利建築、十八世紀後期與十九世紀初期的建築。葛瑞要求學生描繪世界著名的建築，包括埃及、希臘、羅馬、哥德以及文藝復興時期的樣式[1]；路康幫許多沒有能力交作業的同學捉刀以賺取零用錢。

他在中央高中求學期間，在賓州美術學院贊助的水彩畫比賽中獲獎，1919 年更贏得賓州美術學院費城高中組最具創意的徒手畫首獎。美術學院提供了四年的獎學金給他。不過路康在中央高中最後一年上了葛瑞講授的建築史，觸動了他最深層的意願，毅然放棄獎學金，而選擇要到賓州大學建築系就讀。

此決定不僅影響了他自己的一生，同時也給家裡帶來衝擊。路康在電影院兼差彈奏所賺的錢雖不多，卻是家裡穩定的經濟來源，到賓大之後，

便無法再繼續做此工作了。為了實現雄心壯志，路康利用暑假期間在百貨公司當送貨員，妹妹也輟學從事裁縫工作補貼家用。弟弟剛開始雖極為不滿，後來仍尊重路康到賓大的決定。路康為了付學費，必須貸款並擔任各種助教的工作。

賓州大學，法國老師

1920 年秋天學校開學，路康非常自豪地入學。賓大的名氣在當時雖不及哈佛、耶魯或普林斯頓大學，不過建築系則是非常著名。賓大當時的建築教育承襲法國巴黎美術學校（Ecole des Beaux-Arts）的教育理念，訓練學生從研習古典建築的傑作出發。路康在建築養成教育過程中，便受業於一些出自法國美術學校訓練的老師，他遇到的第一位建築設計老師哈柏森（John Harbeson）便是巴黎美術學校的校友，指導學生從設計元素著手。

哈柏森與克瑞特（Paul Philippe Cret）一起執業，克瑞特也同樣出身巴黎美術學校，是當時賓大建築系最著名的教授，也是路康在最後一年的設計課老師。在法國里昂出生的克瑞特，1897 年在巴黎美術學校學習，進入巴斯卡（Jean-Louis Pascal）設計工作室。巴斯卡是 1866 年羅馬大獎（Grand Prix de Rome）的建築得主，在 1875 年拉布斯特（Henri Labrouste）過世之後，接手成為負責法國國家圖書館的首席建築師，1914 年同時獲得美國建築師學會金質獎章與英國皇家建築師學會皇家金質獎章。

一群賓大學生到巴黎美術學校研習時結識克瑞特，對他的設計功力非常佩服，1903 年受邀到費城，負責賓大建築系的設計課程，雖然他當時正在準備參加羅馬大獎的競賽，仍冒險決定接受賓大的邀請。克瑞特很快地適應美國的建築執業方式，積極參與公共建築的設計，在職業生涯中參加過 25 次競圖，贏得 6 次首獎，對外籍建築師而言非常不易，1938 年更榮獲美國建築師協會金質獎章。

克瑞特引進了法國巴黎美術學校所強調的軸向性平面，偏重古典建築的

對稱性，並融合金屬結構與現代營建技術。在 1923 年所發表的一篇〈現代建築〉的文章中，克瑞特反駁當代評論認為古典傳統已經不流行的論調，強調歷史在當代設計所具有的重要性，最好的建築應源於瞭解時代的藝術延續[2]。

克瑞特在第一次世界大戰期間返國投入軍旅擔任炮兵，之後成為美國陸軍主帥柏莘（John Persing）將軍的翻譯，由於此職務讓他有機會在戰後設計了一些官方的紀念性建築。戰後克瑞特返回美國，接受羅斯福（Theodore Roosevelt）總統家族委託設計昆丁‧羅斯福（Quentin Roosevelt）的紀念碑，以紀念在第一次世界大戰中殉國的羅斯福總統的兒子。從此與美國戰爭紀念委員會建立了長遠的關係，從 1923 年到過世，一直都擔任該委員會的建築諮詢顧問。他所設計的民間建築包括：在華盛頓特區的美國國家組織總部（Pan-American Union, 1910）、底特律藝術中心（Detroit Institute of Arts, 1927）、華盛頓特區的佛爾格‧莎士比亞圖書館（Folger Shakespeare Library, 1932）與聯邦儲備委員會大樓（Marriner S. Eccles Federal Reserve Board Building, 1935）……等等。這些建築作品都是對稱的量體，以簡潔的方式呈現歐洲當時所流行的復古與折衷主義建築形式【圖 1-1~1-3】。

路康與克瑞特在賓大過從甚密，對他非常尊敬。1924 年畢業時，路康榮獲布魯克設計獎（Brooke Modal for Design）的銅牌獎。

圖 1-1 國家紀念拱門（National Memorial Arch），佛吉谷（Vally Forge）國家歷史公園，克瑞特，1914-17

圖 1-2 底特律藝術中心，底特律，克瑞特，1927

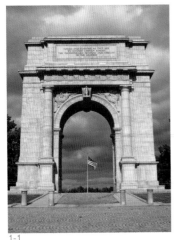

1-1

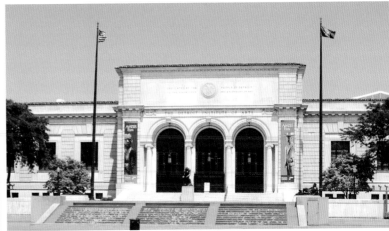

1-2

建築師事務所初體驗

路康畢業後的第一份工作在費城的莫利特（John Moliter）建築師事務所，任職一般的繪圖員，主要設計警察局、消防隊與醫院。莫利特也曾到法國巴黎美術學校留學過，建築風格非常傳統保守。

1925 年，費城為了慶祝美國獨立宣言簽署一百五十週年紀念，規畫在1926 年舉辦「一百五十週年國際展覽」，莫利特負責設計主要的建築物，成立專門的設計小組，路康也是小組成員，設計了 6 幢臨時性的建築物，在鋼架上被覆塗上灰泥的木板，讓 24 歲的路康接觸到真實的構築。所有的建築物在 1927 年展覽結束後全部拆除，展覽場地成為公園。

在莫利特建築師事務所工作一年後，路康進入專門設計電影院的威廉·李（William H. Lee）建築師事務所。事務所的工作無法滿足路康的創作企圖心，讓他開始向費城以外的地方尋求設計靈感。

當時有不少來自歐洲的現代建築師移居美國，例如維也納建築師辛德勒（Rudolph Schindeler）一開始在萊特（Frank Lloyd Wright）事務所任職，之後在加州開業，1926 年設計的羅威爾海灘住宅（Lovell Beach House），展現了歐洲現代建築的一些創新手法：拒絕任何裝飾的混凝土與灰泥牆體與大面玻璃，形成強烈的虛實對比效果【圖 1-4】。另一位同

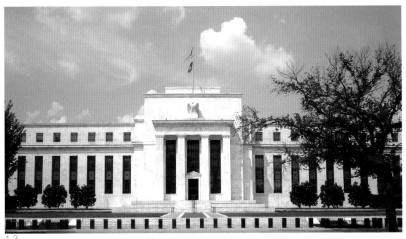

1-3

圖 1-3 聯邦儲備委員會大樓，華盛頓特區，克瑞特，1937

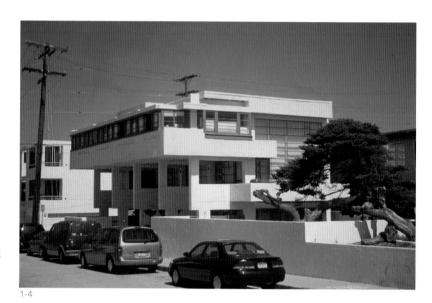

圖 1-4 羅威爾海灘住宅，加州新港海灘，辛德勒，1926

1-4

樣來自維也納的建築師諾伊特拉（Richard Neutra）也追隨洛斯（Adolf Loos）認為「裝飾是罪惡」的主張，1929 年同樣為羅威爾家族在好萊塢設計了一幢運用預鑄鋼構的健康住宅（Health House）。路康對加州的狀況是否瞭解，則不得而知。

與艾絲瑟相遇

1927 年在一次聚會中，路康結識在賓大攻讀心理學的艾絲瑟（Esther Virginia Israeli），來自融入美國文化的俄裔猶太家庭，會在家裡慶祝感恩節、聖誕節以及華盛頓誕辰日，只過幾個猶太人的節日，在踰越節（Passover）則會到朋友家過節。艾絲瑟擔任費城市議員的父親薩慕爾‧伊瑞利（Samuel Israeli）畢業於賓大法學院，是熱衷的共和黨員，妹妹是醫生，弟弟是建築師；家族的朋友大多是從事法律、醫生或藝術領域。

艾絲瑟是認真且胸懷大志的學生，總是爭取名列前茅的學業成績。與路康在聚會相遇時，艾絲瑟已經名花有主。路康與這對情侶一起搭車回家時，提及他最近買了一本法國雕刻家羅丹（August Rodin）的書，路康深受艾絲瑟所吸引，之後送了一本給艾絲瑟，慶祝她畢業。雖然艾絲瑟

仍舊與原先的男友繼續交往，但同時也與路康約會；有一次經過花店，艾絲瑟因櫥窗裡的天竺牡丹而停下來觀看，過了幾天後，艾絲瑟回家時收到了外送來的一大堆花。路康之所以送那麼多花，因為他不知道哪一種花是天竺牡丹，索性就將櫥窗裡的花都買下來[3]。

歐洲建築旅行

路康在 1928 年春天前往歐洲旅行一年，展開當時美國建築師視為自我提升不可或缺的一趟建築之旅。首先抵達英國，之後繼續到荷蘭、北德、丹麥、瑞典、芬蘭，然後到拉脫維亞與愛沙尼亞看他的老家，在只有一個房間的外祖母家中打了將近一個月的地鋪。位於波羅的海的莎崙馬小島上的城堡仍舊是小鎮的焦點，讓路康留下深刻的印象，影響了他日後非常重視紀念性結構。

路康從愛沙尼亞到德國參觀了葛羅培斯（Walter Gropius）在柏林完成的西門子城住宅開發計畫（Siemensstadt Siedlung）【圖 1-5】，之後轉往奧地利與匈牙利，並到義大利待了五個月，參觀阿西季（Assisi）、佛羅倫斯、米蘭與聖吉米亞諾（San Gimignano），塔樓林立的中世紀山城成為日後設計的靈感來源【圖 1-6】。之後一路南下，經過羅馬到派斯頓（Paestum）參觀西元前五世紀建造的希臘神廟。從一路上所畫的許多速寫看來，路康並不重視細部的描繪，而是刻意表現建築量體組構的幾何關係，將建築物約簡成其形式的本質，並不太在乎再現真實生活。

1930 年 3 月路康抵達巴黎，與在費城工業藝術學校的同學萊

圖 1-5 西門子城住宅開發計畫，柏林，葛羅培斯，1929-34

圖 1-6 義大利中世紀山城聖吉米亞諾

1-5

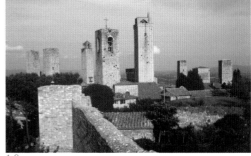

1-6

斯（Norman Rice）碰面。萊斯是到柯布（Le Corbusier）事務所工作的第一位美國人。當時柯布已提出 300 萬人的當代城市構想，以 210 公尺高的 60 層樓塔樓群形成的商業中心，外圍環繞著鋸齒狀的集合住宅，以及結合別墅與公寓的中庭式集合住宅。萊斯後來回憶說，路康在當時對柯布的作品並不太感興趣，不過很難想像他會忽略柯布在當時所掀起的一場建築革命。

事業轉折與婚姻生活

路康在 1929 年 4 月返抵國門，當時美國經濟已瀕臨瓦解邊緣。回費城之前，路康本來打算要跟賓大的同學、也是在莫利特建築師事務所的同事傑利內克（Sydney Carter Jelineck）一起合作，不料他在路康返國之後就過世了。路康進入恩師克瑞特的事務所工作，參與克瑞特正在處理的華盛頓特區的佛爾格‧莎士比亞圖書館，負責研究圖書館動線，同時籌畫舉行歐洲旅行的素描與繪畫展覽。

在感情方面，路康試圖與艾絲瑟重新交往。艾絲瑟在他離開將近一年期間已經訂婚，路康回國後發現，大發雷霆，將帶回來要送她的禮物全部扔掉。不過艾絲瑟後來解除了婚約，她跟母親抱怨未婚夫過於無趣。由於路康的家世，艾絲瑟的母親反對兩人交往，艾絲瑟則毫不在意。兩人在 1930 年 8 月結婚，艾絲瑟很高興能擺脫猶太禮儀，不過路康的父母仍堅持需要有猶太長老在場。他們到紐約州東北邊的阿第倫達克（Adirondacks）度蜜月後，到加拿大蒙特婁與魁北克旅遊，並經由波士頓到亞特蘭大。

正當事業與婚姻兩得意之際，1929 年 10 月紐約股市大崩盤帶來的經濟大蕭條，開始衝擊路康的生活。由於經濟日益惡化，克瑞特事務所也無法支持，1932 年路康遭辭退，家計全賴艾絲瑟在大學擔任研究助理的工作，為了節省開支，兩人搬回艾絲瑟娘家住，每個月付 25 美元補貼岳丈家用。

在接下來的兩年，艾絲瑟扛起家裡的一切經濟支出，路康退而求其次想

找一些只是為了賺錢的設計工作，仍舊四處碰壁。此時事業一片空白，居家生活則非常愉悅。1931 年 7 月艾絲瑟在日記中寫到：我們一起生活非常美滿，很幸運地，兩人的好惡與興趣相投，在音樂、戲劇以及朋友之間得到生活樂趣，生活充滿了我們所喜愛的事物；彼此深愛著對方，相敬如賓。路是非常完美的愛人，善解人意，可愛，安靜，溫和，非常聰穎。當然生活還是有不完美之處，錢是極大的問題[4]。

歐洲現代建築在美國流行

路康原本想在展覽中賣畫，不過並未能如願；盡管如此，他對繪畫的興趣依舊不減。由於失業賦閒在家，路康加入了由一群有哲學思維的建築師所組成的丁字尺俱樂部（T-Square Club），會長是已經非常有名氣的建築師霍爾（George Howe）。由霍爾領導的丁字尺俱樂部有出版一本追隨歐洲現代主義的期刊，路康在 1931 年曾發表過一篇〈素描的價值與目標〉短文[5]，藉由繪畫抒發情感。

圖 1-7 費城儲蓄基金會大樓，費城，霍爾與雷斯卡澤，1929

正當歐洲前衛建築師在推動現代主義之際，在路康所認識的建築師中，唯獨霍爾能力抗當時美國業界流行的折衷主義建築樣式風潮。霍爾出身名門，從著名的哥洛登（Groton）中學與哈佛大學畢業，並到法國巴黎美術學校留洋。執業初期，霍爾為費城上流人士設計浪漫的中世紀城堡式建築。1929 年與瑞士出生的現代建築師雷斯卡澤（William Lescaze）合夥之後，完全改變風格。兩人共同設計的費城儲蓄基金會（PSFS）大樓，可視為是第一幢真正的現代高層建築，位於費城市中心，樓高 32 層，由玻璃、鋼材與石材，區分出銀行、辦公室與服務空間；運用現代材料與機能的明確性，尋找表現形式的可

1-7

能性【圖 1-7】。

1932 年在紐約現代美術館，由藝術史學家希區考克（Henry-Russell Hitchcock）與強生（Philip Johnson）共同策展的國際樣式展覽中，霍爾是極少數受邀參展的美國建築師[6]。此次展覽宣告了歐洲建築師所發展的現代建築將成為未來的新流行樣式，偏重形式的探討，忽略了歐洲現代建築所關注的社會議題。

路康則對現代建築關注的社會議題非常重視，堅信建築能讓世界變得更好。1933 年在賓大的一場演講中，便曾主張：**建築的價值在於能成為社會進步的工具。建築應該要為追求個人與社會的福祉而努力。建築師不僅只是在設計上將房子蓋得更漂亮，更要提出讓大眾能有更美好生活的設計案**，而不是只為大財團服務，規畫如同洛克菲勒中心一樣的大規模開發計畫。

關注住宅設計的 ARG

雖然在工作上不順利，路康依舊保持旺盛的企圖心，邀集同樣在待業中的同儕，包括一起參與費城一百五十週年紀念展的同事，在 1931 年成立先進建築協會（SAA），之後改名為建築研究團隊（ARG），希望能在需求的考量下統合最先進的建築想法。24 位成員每週固定在一間餐廳聚會，討論當前建築的發展，包括創新的工程師與發明家富勒（Buckminster Fuller）的想法，路康在此機緣下才知道富勒。

如同歐洲現代建築師一樣，ARG 也將建築議題聚焦在大量生產的集合住宅；由於經濟大蕭條，導致窮人與失業的人的居住問題成為國家必須面對的首要課題之一。團隊成立一個月後，便提出如何更新費城貧民窟的計畫，在美化房屋委員會的贊助下，舉辦了一次野心勃勃的展覽。

路康與 ARG 成員威斯東（David Wisdom）相交最深，威斯東像路康一樣，也是在費城長大並在賓大取得學位，比路康年輕 5 歲。威斯東之後便一直跟著路康一起工作，在材料與構造技術上多有貢獻。1934 年 5 月

ARG 解散，路康累積了足夠的實務經驗，符合申請建築師考試資格，7
月寄出一張 25 美元的支票報名考試，結果因銀行存款不足遭退件，1935
年春天重新申請參加考試才通過[7]。

ARG 的許多作品受到史托諾洛夫（Oscar Stonorov）與凱斯特納（Alfred
Kastner）合作在費城設計的工人集合住宅——卡爾馬克雷住宅（Carl
Mackley Houses）所影響，這是在美國首次出現類似歐州現代主義的住
宅開發計畫，廣受好評。出生於法蘭克福的史托諾洛夫在佛羅倫斯與蘇
黎世受教育，並在柯布以及呂薩（André Luçat）事務所工作過；在漢堡
受教育的凱斯特納則是在 1924 年移居美國之後，短暫在紐約伍德暨佛爾
胡克斯聯合事務所（Hood & Fouilhoux）累積實務經驗。兩人在 1935 年
拆夥之後，史托諾洛夫繼續留在費城，凱斯特納則搬到華盛頓特區去設
計政府興建的住宅案。

由於路康在 ARG 所做的一些設計案，讓凱斯特納留意到他對住宅議題的
關注。凱斯特納邀請路康參與在紐澤西州準備收容從紐約市搬遷過來的
工人而興建的一項住宅設計案（Jersey Homestead）。此時路康在費城北
邊設計的一座猶太會所正在建造中，他一邊忙著在工地監工，仍然接受
了新的工作機會。這次設計的工廠工人住宅雖然非常簡陋，在有限的經
費下，只能做出小尺度的空間與簡單的構造，還是讓路康關心如何改善
社區生活的想法得以落實。不過整個案子還沒結束，路康就被辭退了。
案子完成之後，在紐約現代美術館展覽時頗受好評，包括知名的學者孟
福（Lewis Mumford）也在《紐約客》的專欄「天際線」中讚揚此案[8]。

推動低收入住宅設計

路康投入集合住宅設計的努力在 1938 年出現了新的契機。由於費城住宅
局贊助一項競圖，針對費城南邊衰敗地區進行都市更新，因設計費城儲
蓄基金會大樓而聲名大噪的霍爾，邀請路康一起合作。霍爾以其響亮的
名聲負責與外界交涉，路康則具有競圖要求的社區工作經驗；兩人的社
會背景相差甚遠，反而讓兩人締結了在公私兩方面深厚的情誼，更勝於
路康與恩師克瑞特之間的關係。此計畫後來因市議會與市長質疑是否值

得為窮人花費龐大的投資而夭折。路康愈挫愈勇，在往後 3 年間仍在費城大力推動低收入住宅。1941 年在女兒蘇安（Sue Ann Kahn）出生 1 年之後，讓他更具有強烈的使命感，設計了一系列的工人社區，總戶數達 2,200 戶。

由於聯邦政府支持的一項戰時住宅委託案，又促成兩人再次攜手合作。1942 年在賓州完成 450 戶的戰時集合住宅，每戶造價低於 2,800 美元（相當於現在的 33,000 美元），由於造價低廉，被《建築論壇》刊登報導 [9]。

在霍爾接受公共營建部聘任到華盛頓特區擔任顧問與督察建築師時，史托諾洛夫加入成為路康的合夥人。兩人繼續從事低收入住宅的設計案，嘗試讓房間有更多樣化擺設的可能性，運用更多元的材料與構造方式，使得建築物能更具特色。

他們第一件完成的設計案是位於賓州寇特斯城（Coatesville）郊區，為非洲裔的鐵廠工人建造的 100 戶集合住宅卡韋社區（Carver Court），以混凝土剪力牆將建築物撐離地面，如同柯布獨立柱（piloti）的設計手法，地面層作為儲藏與停車空間，以及下雨天時小孩的玩耍空間；不僅《建築論壇》刊登報導此案 [10]，1944 年更受邀參加在紐約現代美術館舉辦的營建展覽（Built in USA, 1932-44），獲得正面的評價，讓路康首次有機會在媒體前曝光。

建立論述

路康與史托諾洛夫在這段合作期間，最主要的成果並非實際的工程建造，而是一些論述的出版。在一家出版社的邀請下，出版了兩本以費城作為範例的鄰里規畫手冊，1943 年出版《城市規畫為何是你的責任？》[11]，隔年又出版《你與你的鄰里》[12]，在書中反對以完全清除的方式解決貧民窟的問題，強調保存與更新既有建築的方式，重視歷史與文化延續性在成功的都市社區所扮演的角色。

1944 年路康受邀參加一場希望找尋建築與都市計畫新途徑的城市規畫座談會，發表了以「紀念性」為題，一篇頗具煽動性的文章，開啟了他日後言詞雋永的個人風格，例如「雕刻顯示出界定造型與構造的企圖」這類需要讓人動動腦筋想一想的説詞。

何謂紀念性？路康開宗明義界定：**建築的紀念性是一種品質，源自結構的一種精神性，傳達了永恆的情感，一種增一分太多且減一分太少，完全無法加以更動改變的境界。** 他所指的紀念性並非規模龐大的量體組構，而是追求完美的構築形式，例如埃及金字塔、中世紀大教堂、文藝復興的宮殿以及各種機構的建築物，都是透過當時可以運用的材料與工程技術所呈現的完美構築形式，「完全模仿這些偉大的建築固然不可取，不過我們豈能完全拋棄，從這些偉大的建築中去學習，未來的偉大建築也同樣會具有的共同特點呢？」路康一方面強調回應材料與工程技術條件，同時也試圖延續歷史，對現代主義忽視建築史的重要性提出質疑[13]。

邁向建築大師之路

路康長期投入住宅社區的設計，讓他成為美國規畫師與建築師學會（ASPA）的會員。ASPA 以結合規畫師與建築師為目標，是在 1945 年元月成立的一個專業組織，成員包括哈佛設計學院院長葛羅培斯、後來出任賓大建築系系主任柏金斯（G. Holme Perkins）以及霍爾等知名人士。雖然此學會讓路康得以擠進建築界上流社會圈，不過並未對業務帶來實質的幫助。

1945 年 8 月，李貝 - 歐文斯 - 福特玻璃公司（Libbey-Owens-Ford Glass Company）舉辦了一次太陽能屋競圖。該公司在 1934 年所發展出來一種能抗熱漲冷縮的特殊金屬合金材料，可以解決雙層玻璃填縫的問題，1940 年初開始量產，希望為此新材料找到市場，因此舉辦了這次的競圖。如何以出挑與適當的方位配置，配合使用公司生產的保溫玻璃（Thermopane glass），回應特定地區的氣候條件，成為此次競圖設計的關鍵。

正當路康與史托諾洛夫準備參加此競圖時，從哈佛設計學院畢業的一位女性建築師安婷（Ann Griswold Tyng）加入事務所，路康與安婷一起負責此案。由於路康認為自己在此案付出較多，路康與史托諾洛為了此案的功勞歸屬問題起了紛爭，導致兩人分家收場。威斯東與安婷繼續跟著路康，安婷在路康邁向建築大師之路扮演非常重要的角色，兩人更譜出一段長達廿多年的戀情。

路康與史托諾洛拆夥之後，接到了一個精神病院以及一些私人住宅的設計案，安婷成為事務所主要的設計支柱，為事務所帶來了追求嚴謹幾何秩序的形式走向。1947 年路康參與了聖路易市舉辦的傑佛遜國家紀念碑競圖，雖然霍爾擔任此次競圖的評審，路康的方案未能進入第二階段，最後是艾羅‧沙陵南（Eero Saarinen）以簡潔的拱圈設計案，從 170 位參加者中脫穎而出【圖 1-8】。

到耶魯大學任教

競圖結果雖然讓路康非常失望，不過失之東隅收之桑隅，路康獲邀到耶魯大學藝術學院任教，讓他有機會整理之前的設計實務與工程經驗，進一步統合之前對知性與藝術的愛好。

哈佛大學設計學院在葛羅培斯帶領下朝向現代主義邁進，耶魯大學受到此影響，原本仿效法國巴黎美術學校的建築教育方式也開始動搖。不過自 1922 年就擔任藝術學院院長的米克斯（Everett V. Meeks）對現代主義並無好感，由於教育方針不明確，導致許多專任教師與校方產生爭執，最後辭去教職。米克斯開始聘任訪問教授，邀請校外人士參與設計教學，希望透過傑出的業界人士來提升耶魯的學院環境。不過學院徹底的改變則是要等到 1947 年米克斯退休之後才真正發生。

1948 年元月耶魯校長賽慕（Charles Seymour）成立藝術群組，整合校內的藝術相關科系，包括建築、繪畫、雕塑、戲劇與音樂。接任米克斯的院長是耶魯學院 1929 年畢業的校友索耶（Charles Henry Sawyer），校長所提出來的重整計畫，讓身為藝術史學家的新任院長認為，自己能

扮演催化劑的角色，將藝術領域結合起來，促進彼此之間的交流。

索耶聘任有實務經驗的建築工程教授郝夫（Harold Hauf）出任建築系系主任，規畫建築課程，積極聘任知名建築師，每週來學校上兩次設計課。郝夫延攬了業界的重量級人士史東（Edward Durell Stone）負責高年級設計，史東與古德文（Philip L. Goodwin）在 1939 年共同完成紐約現代美術館，建立了他在業界的聲望【圖 1-9】。

另外巴西建築師尼邁耶（Oscar Niemeyer）也是郝夫極力想邀請來帶設計課的理想對象，不過因為他明顯支持共產黨的政治傾向，無法入境美國，路康成為臨時的替補人選。相較之下，路康的實務經驗並不出眾，他之所以會引起郝夫注意，是因他在戰時出版的低收入住宅的兩本書，以及他在美國規畫師與建築師學會的經歷。對學生而言，路康的知名度遠不及之前帶過設計課的哈理森（Wallace Harrison）或艾羅·沙陵南，一開始對校方決定的人選感到非常失望，不過路康很快就成為受學生歡迎的老師並受到校方重視。

圖 1-8 傑佛遜國家紀念碑，聖路易市，艾羅·沙陵南，1963-65

圖 1-9 紐約現代美術館，紐約，史東與古德文，1937-39

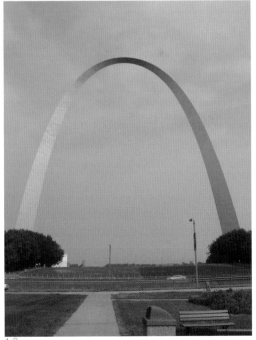

1-8

1-9

學生們回憶，路康總是一手拿著炭筆，另一手拿著短雪茄，煙灰常常掉在學生的圖紙上，有時煙灰與炭筆畫的東西會混在一起。路康教學生做設計的方法是：以快速的草圖掌握設計最根本的理念，再進一步發展形式。他對學生的要求很嚴格，希望學生能不斷地掙扎做出一開始的理念，重新思考問題，找出新的解決方法。雖然他與學生總是保持距離，不太容易親近，不過仍廣受學生歡迎，一年內就被聘為主要的設計老師，負責統合其他設計老師，包括業界赫赫有名的建築師貝魯斯基（Pietro Belluschi）與史塔賓斯（Hugh Stubbins）。

郝夫在 1949 年辭職去擔任《建築記錄》（Architectural Record）的主編。路康向學院遊說由霍爾擔任系主任，索耶在徵詢過艾羅・沙陵南、史東與郝夫之後，大膽地聘任霍爾，當時他已是 63 歲、半退休狀態地待在羅馬的美國學院，擔任駐學院建築師。霍爾欣然接受，在 1950 年元月走馬上任。對路康而言，老友霍爾是耶魯建築系主任的不二人選。猶太裔的背景讓路康無法打入菁英圈子，而霍爾就是不折不扣的菁英份子，除了在實務上兩人有過合作的經驗，在霍爾的加持下，路康的社會地位得以大大提升。

索耶為了讓藝術學院的科系之間有更多的交流，聘任了曾任教德國包浩斯學校的畫家阿爾伯斯（Josef Albers）出任新成立的設計系主任，負責整合建築、雕塑與繪畫基本課程，規畫的圖案設計新課程引發許多老師的反彈，擔心耶魯的傳統將被包浩斯強調跨領域學習的方式所取代。阿爾伯斯創作了一系列著名的極簡主義作品《向正方形致敬》，他的教學影響了許多美國現代藝術家【圖 1-10】。

正當阿爾伯斯大動作進行課程整合，霍爾也開始正視建築系的課程問題，認為應設法激發一年級學生的建築創

圖 1-10 向正方形致敬：如春的，阿爾伯斯，1957

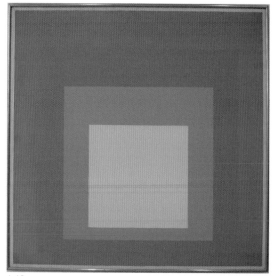

1-10

造潛力，因為建築學校最主要的目的是培養建築師，而非事務所的繪圖員。他聘任了一位沒有學歷背景而有豐富實務經驗的納爾（Eugene Nalle）負責一年級課程，讓學生透過如何運用材料——尤其是木材與石材——學習基本構造，要學生完全擺脫模仿建築雜誌上流行樣式的做法，讓當時剛到耶魯任教的建築史學家史考利（Vincent Scully）認為納爾是個討厭書本的人。路康與納爾並沒有私交，雖然他認為納爾按步就班式的設計操作方法缺乏派頭，不過他們都重視「從材料出發思考設計」的方式。由於納爾欠缺學術背景，路康則欠缺家世背景，兩人也都同樣被當作局外人。

1-11

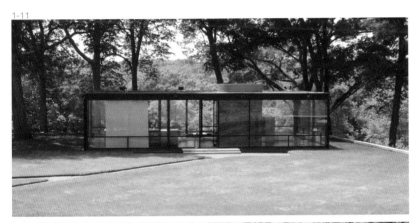

1-12

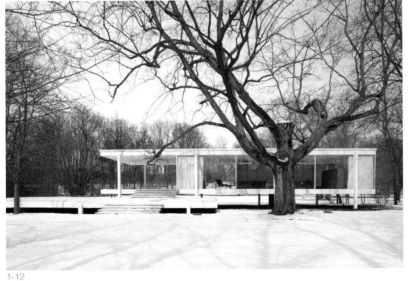

圖 1-11 玻璃屋自宅平面圖，紐卡南，強生，1949

圖 1-12 法恩斯沃夫住宅，普拉諾（Plano），密斯，1945-51

除了重整課程之外,霍爾也繼續推動邀請業界知名建築師擔任設計兼任老師的政策,包括曾在傑佛遜國家紀念碑競圖擊敗路康的耶魯校友艾羅·沙陵南,以及紐約現代美術館建築組首任的主任,1949 年在紐卡南(New Caanan)仿效德國建築師密斯(Ludwig Mies van der Rohe)設計玻璃屋自宅而聲名大噪的強生【圖 1-11~1-12】。

1950 年代初期,強生在耶魯的教學強調建築史的重要性,一反納爾以材料作為基礎的教學方式,從分析密斯與柯布作品的形式作為設計基礎;雖然他與學生常有衝突,不過強生對有藝術天分的人具有慧眼識英雄的能力。他與路康早在來耶魯之前就認識,非常支持路康。另一位被延聘的名人是工程背景出身的富勒,他與路康早在大蕭條時期就認識,兩人在耶魯教書時交往密切。

羅馬美國學院駐院建築師

1950 年 2 月,路康受到了羅馬美國學院(American Academy in Rome)主任羅柏特斯(Laurance P. Roberts)來信邀請他擔任駐學院的建築師,指導建築學員,跟他們一起參觀旅行,可以充分的個人時間做自己想做的事。

該學院是美國著名的文藝復興復古建築師麥金(Charles Follen Mckim)在 1894 年所創立的學術研究機構。麥金曾到巴黎美術學校留洋,仿效巴黎美術學校年度羅馬大獎競賽得主能到羅馬法國學院(French Academy in Rome)研習古蹟三年的制度,羅馬美國學院則只提供有潛力的年輕藝文人士一年的時間留駐學院。該學院成為美國藝文人士嚮往浸潤在古典傳統的天堂。學院在二次世界大戰期間曾關閉,在羅柏特斯的帶領下,學院得以恢復往日的榮景,鼓勵現代主義傾向的藝術家來此駐院。

路康在 1947 年時就曾透過強生推薦,希望爭取到學院駐留的機會,可能是因為他過於年長的關係,申請過程遭到擱置,一直沒下文;霍爾又幫忙寫了一次推薦信給學院,由於他是第一位現代建築師受邀擔任駐學院建築師,在學院頗具分量,讓路康得以圓夢。

將事務所交由安婷與威斯東繼續完成一些案子，路康在 1950 年 12 月到了羅馬。路康在學院裡結識了駐院的考古學者布朗（Frank E. Brown），也是從耶魯來的一位藝術史學家。除了自己參觀義大利古蹟之外，路康也在學院的安排下做了長途的參觀旅行。到希臘與埃及參觀了卡納克神廟、亞斯旺神廟與金字塔，也到馬賽看了興建中的馬賽公寓（Unité d'Habitation），讓他不僅對柯布開始產生好感，同時也看到了鋼筋混凝土的潛力【圖 1-13】。

路康第一次看到這些古蹟是在 27 歲的時候，相隔廿多年，如今看在年已50 歲人的眼裡，有非常不一樣的感受，重新燃起了對古典建築的熱愛。在二次世界大戰結束 5 年後，此時的歐洲許多地方仍舊是滿目瘡痍，看到倖免於難的古蹟，更讓路康感受到從中散發出來歷經時代考驗的內在固有的美感。從他在旅行中所畫的素描可以看出，早年偏向圖像，現在則強調形式與材料所隱含的構思，呈現路康追求的「藝術境界從具象的外在轉向抽象的內在」的軌跡。在這趟三個月的旅程中，路康領略了一種固有的價值觀。在 1951 年 3 月從羅馬返美時，路康寫下了：**一幢建築物不可量度的精神，有賴於其可量度的實際情況與構件** [14]。

1-13

圖 1-13 馬賽公寓，馬賽，柯布，1947-52

耶魯藝廊擴建

原訂在羅馬美國學院留駐一年的計畫，由於耶魯校方通知要由他設計藝廊增建而提早結束。1926 年由史瓦特伍特（Egerton Swartwout）設計的藝廊，是耶魯大學的藝術收藏品主要的展示空間，由於校方要求配合校園建築風格，外觀上呈現新哥德建築樣式【圖 1-14】。1940 年代，藝術在美國開始蓬勃發展，第二次世界大戰之後，美國取代了法國成為藝術創新的領導地位，帶動了大學校園裡的藝術發展。

耶魯藝廊的擴建計畫早在 1941 年就已經展開，由於耶魯大學在當時收到來自匿名協會（Société Anonym）超過六百件美國與歐洲廿世紀藝術家作品的捐贈。藝術協會是由德瑞耶（Katherine Dreier）、瑞伊（May Ray）與杜象（Marcel Duchamp）在 1920 年所創立，在 1920 到 1940 年間舉辦過 80 場展覽，以推廣抽象藝術為宗旨。德瑞耶決定捐贈的大批收藏品，讓耶魯大學頓時成為現代藝術的重鎮。耶魯現有的展覽空間無法陳列所有的收藏品，加上二戰之後的退伍軍人湧入學校就讀，讓教學空間也同樣捉襟見肘。

圖 1-14 耶魯藝廊舊館，紐哈芬，史瓦特伍特，1926-28

1-14

1907 年畢業的耶魯學院校友古德文，1939 年與史東設計的紐約現代美術館，讓他順理成章負責藝廊擴建的設計。因二戰而停擺的計畫，在 1946 到 1950 年間又重新開始運作。由於學校擔心先前的空間需求已無法滿足現狀，要求重新調整，古德文因眼疾須開刀，且不滿校方不斷改變空間需求，而中止委託關係。

擔任興建工程委員會主席的藝術學院院長索耶，必須立刻找新的替代人選，第一個想到的是：校方的諮詢委員、同時也是耶魯校友與建築系聘任專門帶設計課的建築大師艾羅‧沙陵南。不過他當時正忙於密西根州通用汽車公司技術中心的大規模設計案，校園裡的小案子無法引起他的興趣，同時他覺得，校方對此設計案已有定見，在建築上很難有揮灑的空間，便建議由路康承接。

另一位同樣在建築系帶設計課的建築大師強生，也是受矚目的替代人選，不過霍爾顯然是全力支持路康。在索耶與霍爾的推薦下，最後由 1950 年剛上任的校長葛黎斯沃爾德（A. Whitney Griswold）做出了讓許多人感到非常意外的決定。當時實務經驗相對薄弱的路康，引起不少負面的質疑，前建築系系主任郝夫便認為，此案的建築師非艾羅‧沙陵南莫屬，路康接下此案，注定是二流建築師完成二流的作品[15]。校方也同樣擔心路康實務經驗不足的隱憂，同時也請了當地的建築師歐爾（Douglas Orr）──1919 年畢業的校友，還曾當過美國建築師學會會長──與路康一起合作，藉此消除外界的疑慮，並確保本案得以順利進行。

路康對業主本來很放心，霍爾明確地跟他說了建築物要多長多寬，甚至柱距尺寸；索耶則強調彈性使用的空間需求，一半的空間提供教學空間使用，最好能像倉儲空間一樣，另一半作為收藏與展覽用途，長遠目標是希望，將來有多餘的教學空間出現時，能讓整幢建築物成為藝廊。

由於交通噪音以及南向光線不利於展覽品，路康改變了古德文原先設計方案，將大面開窗的立面，改成暗示樓地板高度的四條石材帶狀分割線的單純磚牆，北向與西向則是鋼窗條分割的整面玻璃帷幕牆，面向戶外展示雕塑花園，與低調匿名的街道立面形成強烈的對比。在內部空間，

路康將廁所與樓梯等服務性空間集中在中央位置，形成一條長方形帶狀空間，讓兩側的教學空間與展覽空間保有最大的使用彈性。明確的空間軸向性，反映了路康在賓大所接受的法國美術學校式的建築教育訓練，更播下了日後發展的「服務性空間與被服務空間各得其所」的空間組織想法的種子。

位於帶狀服務空間圍蔽的主要樓梯的圓筒狀量體，清晰可見地凸出屋頂；圓筒狀的樓梯間上方有一片三角形混凝土板，遮擋來自上方高側窗的光線，讓樓梯間能有柔和的間接自然光線，如同雕塑一般；內部三角形的階梯，配合精心設計的欄杆，讓上下樓梯得以感受到戲劇性的空間經驗【圖 1-15～1-17】。室內的空心磚牆面並非市場上 8×16 英吋的標準規格，而是特別訂做的 4×6 英吋，以配合展示空間藝術作品的尺度，刻意保留內部混凝土灌漿留下來的模板痕跡，顯示施工過程，柱子與牆面的收頭也清楚呈現，成為視覺元素的效果。

古德文原先設計的是一幢鋼構的建築物，不過當時正值韓戰期間，杜魯門政府規定，金屬材料只能用於重要的建築物，例如學校教室，但不包括藝廊。為了滿足此項規定，校方將藝廊空間也標示成教學空間；不過這項限制反而激發了路康運用混凝土發展出特殊的樓板構造。特殊設計

圖 1-15 耶魯藝廊，
紐哈芬，路康，
1951-53 ／凸出屋頂
的服務空間量體

1-15

圖 1-16 耶魯藝廊，紐哈芬，路康，
1951-53 ／圓筒狀樓梯間上方高側窗
圖 1-17 耶魯藝廊，紐哈芬，路康，
1951-53 ／圓筒狀樓梯間內部

的金字塔型金屬模版，澆灌出如同三角形單元構成的金屬空間桁架整體結構的樓板，在澆灌混凝土拆模後，會留下三角形的孔洞，還可以走電線與空調管道，開啟了路康運用構造整合設備管線的探索大門。

「我們應該更努力找尋無須加以遮掩的結構方式，解決設備空間的需求，將結構遮蓋的天花，抹去了空間尺度……與照明及音響材料混在一起的天花，將亂七八糟的管道全部隱藏起來。」[16] 路康希望機械與結構系統都能清楚呈現，各得其所。

事業與情感的關鍵人物安婷

令人耳目一新的耶魯藝廊樓板創意，並非完全出自路康，大半得歸功於一起發展此案的安婷。她自 1945 年加入事務所之後，不僅成為路康重要的事業伙伴，也是公開的戀人。安婷從小便喜愛建築，先後在雷德克里夫（Radcliffe）以及哈佛設計學院就讀，是葛羅培斯與布魯葉（Marcel Breuer）的門生，畢業後曾在紐約結構工程師瓦克斯曼（Konrad Wachsmann）的事務所短暫工作，之後搬到費城。頂著一頭金髮，雙眼帶著堅定銳利眼神的迷人女子，是路康事務所唯一的女性工作伙伴。

安婷對路康非常著迷，她從路康如火一般的眼睛看到了他臉上傷疤的背後，「他像是一位沒有領土的國王，如果他想要開疆闢土的話，我將會為他效力。」[17] 安婷在哈佛求學期間就喜愛探索幾何學的象徵意涵，並從中發展形式潛在的可能性，讓她與路康心犀相通。

從 1951 到 1953 年，安婷是設計耶魯藝廊的主要負責人，1952 年 3 月底施工圖完成之後，路康面對樓板要重新設計的難題，絞盡腦汁苦無對策時，安婷發展出了類似空間桁架系統的混凝土構造。「我說服了路康，利用三角形的空間桁架秩序，解決耶魯藝廊的樓板與天花結構。」[18] 路康在耶魯的學生卡林（Earl Calin）畢業後在路康事務所任職時，擔任事務所與耶魯校方的聯絡人，熟知此案的發展，也認同安婷扮演的關鍵性角色。

耶魯藝廊類似金屬空間桁架的混凝土樓板與天花結構，讓人不免聯想

到，富勒以三角形單元構成的全張力桿件的球體結構，應該也是靈感的來源之一。1952 年富勒受邀到耶魯任教時，便曾在系館頂樓用卡紙做了一個測地線圓球體結構（geodesic dome）【圖 1-18】。雖然富勒是路康在耶魯交往密切的同事，不過此事路康並未求助於他。安婷對富勒所發展的三角形結構應該也不陌生，但是她的靈感比較是來自於在瓦克斯曼事務所短暫的工作經驗，當時瓦克斯曼正在發展以工業化大量生產的金屬圓管桿件構成正四面體的結構單元，創造三向度桁架結構系統（Mobilar structural system）。

安婷 1951 年在一所小學的設計案中，也曾以三角形的空間桁架結構，創造大跨距的建築空間。桁架結構已普遍應用在十九世紀的橋樑結構，富勒與瓦克斯曼兩人的創新在於：運用正四面體的結構單元組成立體的空間桁架結構系統。

當耶魯藝廊的設計順利進展之際，路康與安婷兩人的關係因為安婷懷孕產生了變化。路康顯得完全不知所措，由於未婚生子在當時仍被視為是件丟臉的事，兩人決定讓安婷獨自到羅馬生下第二個女兒，從母姓取名為亞麗山德拉（Alexandra Tyng）。安婷在羅馬待產期間，與路康兩人魚雁往返頻繁，1997 年安婷將保存的書信整理出版，路康圖文並茂地與她

1-18

圖 1-18 蒙特婁水資源館，表現富勒測地線圓球體結構系統，1990 年依照富勒在 1967 年蒙特婁世界博覽會設計的美國館重建。

討論手裡正在進行的設計案，可惜的是，安婷的回信都被路康毀屍滅跡了，無法完整還原兩人當時聯絡內容的全貌[19]。照大女兒蘇安的說法，母親雖然知道父親出軌，卻裝不知道，路康也絕口不提此事。而且，「母親自己也有穩定交往的男性友人，不知道父親是否真的不知情？」[20]

耶魯藝廊結構設計

另一位有參與耶魯藝廊樓板結構設計的人，是當時在耶魯建築工程系任教的結構工程師費斯特拉（Henry Pfisterer），他是此案的結構顧問，負責解決樓板結構強度的問題。據 1951 年畢業的學生米拉德（Peter Millard）所言，費斯特拉認為路康很有魅力與才華，不過對結構則一竅不通。經過幾次修正之後，樓板才從傳統的樑柱結構系統轉變成真正的空間桁架結構系統。為了慎重起見，霍爾建議費斯特拉進行壓力試驗。在測試過程中，路康重演了 1939 年萊特在強生製蠟大樓（Johnson Wax Building）混凝土荷葉形狀支柱進行結構測試時的戲碼，宣稱在測試的時候，自己將很高興坐在支柱下面喝茶。結果沒有意外，樓板順利通過測試。

路康事務所參與此案的人員卡林認為，樓板結構其實就只是一根主樑，其他的都只是裝飾。路康避談空間桁架結構，而稱樓板是三向度的構造。米拉德卻不認為路康知道自己在說什麼！事實上，路康在樓板設計的成就並非結構工程的問題，而是設備管線的整合。費斯特拉就結構工程師的角度而言，樓板結構系統比較是建築表現，而不完全是結構問題；天花的孔洞形成三度空間的陰影效果，的確讓展覽空間更具有視覺效果。

雖然費斯特拉對樓板的結構不以為然，不過，如何計算四面體樓板結構系統的承重，卻考倒了他，路康轉而向費城著名的結構工程師葛瑞維爾（William Gravell）求助。葛瑞維爾本人因為身體狀況欠佳，推薦了事務所裡較年輕的兩位結構工程師賈諾普羅斯（Nicholas Gianopulos）與萊迪夫（Thomas J. Leidigh）給路康。之後賈諾普羅斯也成為路康經常諮詢的結構工程師。

路康在樓板灌漿之前排管線時，自己在現場監工，看不慣工人做事過於草率，還爬上鷹架親自示範如何將管線排得整齊劃一，雖然灌漿之後根本看不到的東西，路康也是一絲不苟。路康對設計所有的細節都是一絲不苟，室內的採光也特別找耶魯畢業生凱利（Richard Kelly）當建築照明顧問。

耶魯藝廊興建委員會主席索耶，記得有一天晚上與其他的委員挑燈夜戰到凌晨三點，跟路康討論照明問題，得到滿意的方案之後才回家睡覺，隔天早上九點到辦公室時，發現路康繼續熬夜到六點，將所有問題又重新想了一遍。即使是在工程開工後，路康仍會繼續想新的方案，營造廠對他經常改圖面，又遲遲交不出圖，日漸失去耐心，對路康非常不客氣甚至故意刁難[21]。

1953 年 11 月 6 日建築物正式啟用，引發外界的重視，以耶魯藝廊作為該期雜誌封面的《進步建築》（Progressive Architecture），出現了七封讀者投書，熱烈回應封面建築物，其中包括來自哥倫比亞、哈佛、賓大與普林斯頓大學的知名人士。賓大建築學院院長伯金斯（Holmes Perkins）盛讚此建築「巧妙地整合空間如同一部高效率的機器」，並認為路康的耶魯藝廊是「一種自由傳統的創造以及耶魯所標榜的無懼的知識份子的探究」；不過普林斯頓大學建築系系主任麥克勞格林（Robert Mclaughlin）則認為，路康誠實表現材料與結構系統，做得太過頭了，「這種作法難以持久。」[22] 紐約的《先鋒論壇報》也讚揚耶魯藝廊是「傑出的學術性遠勝於現代建築運動的作品」[23]。數月之間，路康從原本默默無名的耶魯教授，已逐漸朝向設計大師之路邁進。雖然名聲日漸響亮，不過與耶魯校方的關係日益惡化。

回母校賓州大學

一直支持路康的耶魯系主任霍爾，因身體健康的因素在 1953 年請辭，他曾推薦由路康接任，但或許是自覺，霍爾退休之後耶魯建築系將會有重大的改變，自己將難以掌握，路康推辭了霍爾的美意。霍爾退而求其次找了自己的門生許維克哈（Paul Schweikher）接手。路康在寫給安婷的

信中曾提及此人：「他不太笨，但很難讓他熱絡起來！」[24]

1954 年賓大院長伯金斯力邀路康回母校任教，路康十分猶豫。由於在耶魯再也沒有人會像霍爾一樣地支持他了，便決定離職；霍爾請來負責一年級設計、強調從材料出發訓練基本功夫的納爾，被認為不合時宜，也同樣去職。期間路康因耶魯建築史教授史考利的推薦，曾短暫到麻省理工學院任教。

許維克哈在耶魯建築系系主任的位子只做了兩年就離職，路康再次被徵詢接手系主任一職。由於他希望能累積更多的實務經驗，加上耶魯藝廊工程延宕的問題，校方不可能再給他新的設計案，便再次婉拒，依舊留在耶魯當兼任教授。不過當魯道夫（Paul Rudolph）在 1957 年接手系主任之後，耶魯藝廊的館長黎奇（Andrew C. Ritchie）在完全未知會路康的情況下，改變了圓筒狀樓梯的隔牆，並將藝廊裡原本活動式展板換成固定的石膏板，讓路康火冒三丈，認為原本的設計完全遭到破壞【圖 1-19】。路康曾寫信給校長葛黎斯沃爾德，希望當面向他說明，不過得到了

Louis I. Kahn

圖 1-19 耶魯藝廊，未配合內部構造系統增設的固定展板，紐哈芬，路康，1951-53

1-19

冷淡的回應，甚至認為此幢建築物已經與他沒有關係了，更讓路康覺得沒有理由再繼續留在耶魯，終於接受賓大設計學院院長伯金斯的邀請，回母校任教。

伯金斯畢業於菲利普斯‧艾瑟特學院（Phillips Exeter Academy）、哈佛學院以及哈佛設計研究所，曾在葛羅培斯主導的哈佛設計學院講授「城市與區域計畫」課程，1950 年，年僅 46 歲的伯金斯便受聘為賓大設計學院院長，往後 20 年間在他大力整頓之下，讓賓大建築系成為美國最有活力的建築學府。

由於路康在教學上素以非正統的老師著稱，伯金斯特別規畫了一個只有高年級的學生才能選修的新課程「大師設計工作室」（Master's Studio），搭配老同學萊斯（Norman Rice）與法國結構工程師勒黎果雷（Robert Le Ricolais）協同教學，讓路康可以盡情發揮。

表面上看來，路康與伯金斯的關係，似乎與之前他在耶魯與霍爾的同事關係一樣。伯金斯的確和霍爾一樣是美國典型的新教徒，都有優異的教育背景，對伯金斯而言，優雅是邏輯的倫理、美學的思考與行動方式。路康與他經常爭吵，在伯金斯的眼裡，路康是個不切實際、愛做夢的人。賓大建築系並沒有系主任，而是由院長直接負責系務，伯金斯覺得過於大牌的路康讓他難以掌握。

如同之前在耶魯上課一樣，路康仍舊花很多心思指導學生做設計，也很快獲得學生所喜愛。路康反對學生模仿柯布在屋頂上做特殊的造型。他會在陳列學生作品的地方來回走動，撕下沒有個人創意的設計圖面，將之揉成一團丟到地上之後，再踩上一腳，讓學生心生畏懼。

每當他走進設計教室時，教室頓時鴉雀無聲。路康走起路來，有點像卓別林一樣左搖右晃，經常用手去調整在鼻樑上圓型鏡框的眼鏡，他的眼鏡鏡片厚得像可口可樂瓶底一樣。一身黑西裝，帶著結得特別大的蝴蝶結。學生覺得他的眼神像聖誕老公公一樣在教室裡打轉，突然之間就指著一個學生問，他暑假做了什麼？當學生興高采烈講述他去參拜萊特

的落水山莊，把它說成是住宅的大教堂時，路康卻無動於衷。萊特從來都不是路康的菜，一位在路康事務所工作超過十年的員工說，他從未聽過路康提及萊特。大女兒安蘇也說：「父親經常提及柯布，但從未跟我談過萊特。」[25]

對路康而言，賓大的設計課程比較務實，不像耶魯那麼學院走向。他會把事務所正在處理的設計案帶到學校讓學生操作，如果碰到學生做出好的結果，就會直接用到他的實際設計業務上，賓大的教學可說是與他的事務所工作連成一體。路康可能在下午回家，晚上十點半又是新的一天開始。當他累的時候，就睡在辦公室的長板凳上，幾個小時之後又回到圖桌上，甚至直接從辦公室送洗衣服。週末照常工作，除了在秋天時的星期天下午，路康會買季票去看賓大的橄欖球賽，員工從不知道他什麼時候會從球場回來，通常會一直等到他進事務所。超時工作是常態，員工常開玩笑說，每週工作從第八十一小時才算加班。

此種工作型態對有家庭的員工造成極大的壓力。路康自己有無窮的精力，無法理解別人為什麼沒有這種幹勁，他比事務所任何人都更拼命。路康的事務所比較像是藝術家工作室，他總是穿著皺皺的西裝，打著歪一邊的黑色蝴蝶結，看起來像是一位哲學教授而不是建築師，講起話來喜歡用寓言，猜謎式的說話方式，讓人的腦筋得轉好幾圈，也不一定有辦法了解。例如「一匹塗上條紋的馬並不是斑馬」、「一條街道想成為一幢建築物」之類的話。不過他的學生與員工並不認為路康的頭殼有問題！路康常常會對員工依照他的指示而發展出來的結果感到失望，雖然他總是保持著笑臉，也不會說什麼，不過從他的臉部表情就可以看出他不喜歡，他整張臉皺起來的樣子，就像是看到一坨牛糞一樣的表情。

想玩大的：城市規畫

在大蕭條時期，當時待業中的路康對城市規畫產生興趣，在賓大讓他有機會重新回到此議題。路康一開始是受 1949 年出任費城城市規畫委員會主席培根（Edmund Bacon）所鼓舞。培根畢業於康乃爾建築系，是活力十足、脾氣火爆的人物，自認為是特立獨行的思想家而自豪，對城市抱

持著遠大的願景。培根把路康當成是一個理想的合作對象,他需要一位好的建築設計師與他配合;兩人剛認識時,培根認為自己負責規畫,路康可以幫忙執行細部設計。不過路康對計畫需求毫不妥協的性格,讓兩人的合作關係很快就告吹。在外人看來,兩人無法合作,是因為培根害怕自己的光芒被路康所掩蓋。

拆夥之後,路康無心繼續發展原先在進行的費城計畫,1954 年 6 月在《進步建築》所發表的費城新市政廳計畫中的「城市塔樓」,是路康與安婷繼續發展四面體格狀結構的成果,由正三角型所構成的 14 層樓高的大型結構體,如同是小孩子組起來的玩具,打破了傳統高層建築總是像盒子一樣的量體【圖 1-20】。

大尺度的案子胎死腹中之際,路康接到了一個小案子,位於紐澤西州城市邊緣的小鎮上,一個社會服務組織的社區中心,雖然只是一個小小的設計案,卻對路康日後的建築生涯產生關鍵性的影響。

圖 1-20 費城新市政廳計畫中的「城市塔樓」設計案模型,路康,1952-57

路康雖生於猶太家庭也娶了猶太妻子,不過他從未遵循猶太人的禮俗,既不排斥也不會特別去慶祝猶太節日,他的朋友也很少注意到他的猶太背景。儘管如此,猶太背景倒是讓他跟一些業主能有比較好的關係,例如特稜頓(Treton)猶太社區中心委員會。由於成員不斷流失,該組織在城市外圍成立聚會所,委託路康為他們設計新的設施,路康在 1954 年承接了此案。由於委員會主席薩茲(H. Harvey Saaz)正好是耶魯校友,路康認為是個好兆頭。路康曾擔任紐哈芬(New Haven)猶太社區中心的顧問,是他之所以能被選上的原因。原本以為可以大展身手,不料經費短缺,最後只能建造一間浴室以及與游泳池相聯結的四間小亭子。

1-20

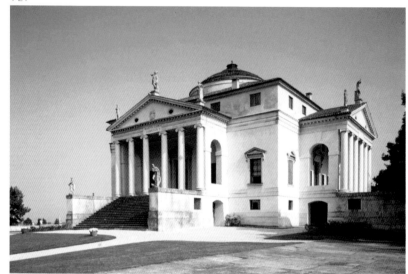

圖 1-21 圓樓別墅，
維茜查，帕拉底
奧，1565-69

圖 1-22 圓樓別墅，
維茜查，帕拉底
奧，1565-69 / 平面
與立面幾何關係

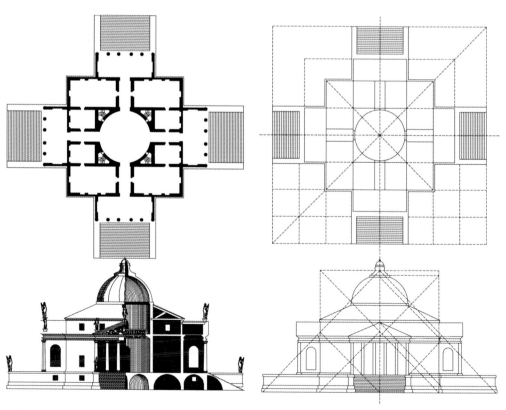

圖 1-23 猶太社區中心浴室，特稜頓，路 康，1954-58（平面圖見圖 2-8）

從小實踐：特稜頓浴室

受專研義大利文藝復興建築的建築史學家維特寇爾（Rudolf Wittkower）所影響[26]，路康在 1950 年代初期曾提及帕拉底奧的別墅設計，尤其是圓樓別墅（Villa Rotunda），具有嚴謹的棋盤式平面空間組織，其中機械的服務性與住家的被服務性空間，都能在其中得到適當的安排〔圖 1-21~1-22〕。路康也在 1955 年論及純粹的棋盤式模矩，他認為：「密斯的秩序並不周全，無法包含聲音、照明、空氣、管線、儲藏、樓梯、垂直與水平的管道間以及其他的服務性空間，他的結構秩序只是建築物的框架，而未涵蓋服務性空間。」[27]

在特稜頓，路康將此想法以三向度空間加以呈現。浴室以正方形的內庭為中心，四邊環繞著四個金字塔型的屋頂，原本的設計是鋼筋混凝土構造的屋頂，後來改為木構造，每個屋頂由四個角落的方形空間，路康所稱的「中空柱子」（hollow colums），所支撐，形成嚴謹的對角線幾何關係。中庭四個角落的「中空柱子」成為淋浴間與更衣間的入口，迴轉的入口動線處理，使得沒有門扇的入口仍可以達到私密性的需求；內側的「中空柱子」則是廁所與洗手台〔圖 1-23〕。

由嚴謹的幾何秩序建構的簡潔設計，巧妙地將機能與空間元素完美結和在一起，整個設計沒有任何多餘的元素，可以刪減而不破壞局部與整體之間的完整性，再次展現了耶魯藝廊發展的想法：明確界定服務性與被服務性空間。特稜頓浴室的空間明確性，同樣得歸功於安婷對嚴謹幾何形式的追求，如同耶魯藝廊一樣，創造出既古典又現代的空間。1970 年代擔任耶魯建築系主任的後現代建築師摩爾（Charles Moore）在 1986 年接受訪問時便認為：「此作品並不是世界上最漂亮的十幢建築之一，卻是最重要的十幢建築之一。」[28] 路康在 1970 年接受《紐約時報》訪問時則說：「在設計特稜頓小小的一間空心磚浴室之後，我發現了自我。」[29]

讓結構與建築巧妙結合

1957 年 2 月，路康獲得了賓大校方委託設計一幢醫學研究大樓，艾羅・沙陵南原本也是考慮的人選，由於院長伯金斯的支持，路康才得以順利承接此案。理查醫學研究大樓（Alfred Newton Richards Medical Research Building）最早的名稱是以賓大的一位老師命名的。由於大樓的使用者包括不同科系的人，每個系都有不同的需求，大家的意見還必須由院長與副校長審核；業主是一個委員會，沒有任何人可以全權負責。路康也組了一個設計團隊，包括在賓大任教的景觀建築師麥克哈格（Ian McHarg）、設備工程師杜賓（Fred Dubin），以及結構工程師孔門登特（August Komendant）協助賓州的結構設計公司（Keast & Hood）。

原籍愛沙尼亞，在德國德勒斯登科技大學取得博士學位，1950 年移居美國的結構工程師孔門登特，在紐澤西州成立顧問公司，以預力混凝土結構設計著稱。孔門登特發展出「在混凝土澆灌之前先施加預力」的結構工程技術，之後又發展了「澆灌之後施加」的預力混凝土技術。施加預力的混凝土技術，在預鑄構件上極為有用。他經常以「人用雙手的擠壓力量便能將一整堆書舉起來」作為說明預力作用的例子。他與路康在 1957 年初為了芝加哥大學的一次競圖（Enrico Fermi Memorial）而結識，可能是因為同鄉之誼，兩人很快建立深厚的友情，從此展開 18 年的長期合作關係。

孔門登特並非造型的賦予者，路康雖然重視細部，但沒有數學的分析能力，兩人的合作正好可以產生相輔相成的作用，讓結構與建築得以巧妙結合。雖然芝加哥大學的競圖遭受挫敗，不過路康對混凝土預力構件的技術大為著迷。在孔門登特的眼裡，路康對結構工程一無所知，欠缺對結構與材料的基本知識，以及結構的物理特性。盡管如此，他認為路康是孺子可教也。「他們兩人經常爭吵，互罵對方白癡，不過路康非常樂意接受新的想法，能傾聽別人並從中學習。」[30]

理查醫學研究大樓的平面計畫非常清晰，由主要樓梯、電梯間、廁所等服務性空間形成的核心，以三條走道向外連通科學實驗室；科學實驗室為在井字型結構的平面單元，周邊有獨立外掛式的樓梯間、管道間與排放有害氣體的風管。在設備工程師杜賓完成設備規畫之後，孔門登特便著手混凝土結構設計，由預鑄混凝土的柱、樑與威蘭迪爾桁架（Vierendeel truss），構成一套複雜的結構系統。威蘭迪爾桁架是比利時發明家在十九世紀所發明的一套結構系統，在樑上有開口的結構框架，孔洞正好可以走管線，如同耶魯藝廊的樓板一樣，以結構整合設備管線。運用預鑄工法，讓混凝土結構的施工可以像金屬結構一樣，所有的構件都在現場進行組裝，精確度讓人佩服【圖 1-24】。

1-24

圖 1-24 理查醫學研究大樓，費城，路康，1958-61

路康、孔門登特與杜賓三人，在空間、結構與設備上作了超級完美的結合。九宮格的井字形結構，在四個角落以出挑的方式向外延伸，樑深逐漸縮小；外觀上，柱子也是預鑄構件與出挑的樑搭接在一起，三組預力的鋼索分布在垂直管道內側，外側與中央位置貫穿整根柱子。由於使用預力技術，大大縮小了主要跨距的樑深。整幢大樓的結構清楚地呈現構件之間的接合關係，在入口處更清楚地展現內部的結構系統【圖1-25～1-26】。

1-25

Louis I. Kahn

圖 1-25 理查醫學研究大樓，費城，路康，1958-61／入口

圖 1-26 理查醫學研究大樓，費城，路康，1958-61／入口呈現內部的結構系統

1-26

使用不便的偉大建築

路康完全沒有跟使用者接觸過，他直覺科學家應該像建築師一樣有創意，可以在建築師做設計的工作室裡做科學研究。大樓的一些缺點在啟用後很快就顯現出來：實驗室使用了過多的玻璃面，過多的光線進入工作區，玻璃上被貼上鋁箔遮光以保護化學試劑與設備，大面玻璃窗不僅讓實驗設備很難擺放，也讓在裡面工作的人像在金魚缸裡一樣，完全沒有私密性可言；整合管線與照明設備的露明天花造成隔音的問題；儲藏空間不足；沒有秘書與助理的空間，讓他們只能擠在已經是過於狹小的走廊空間。

路康自己辯駁，認為許多的缺失都是因為經費縮減所致，例如東西向的玻璃原本設計的特殊遮陽系統，就是因為經費問題而沒有安裝，才會產生內部光線過亮的問題。校方對工程拖延以及使用效能的問題非常不滿，取消了原本委託設計基地緊鄰理查醫學研究大樓的生化大樓，並將路康列入黑名單，賓大校園內不可能會再出現他的設計作品。

雖然業主不買帳，此大樓卻備受矚目，在超過五十種以上的國際期刊雜誌，專業的《建築記錄》到大眾化的《流行》（Vogue）雜誌，都可以看到相關的評論與報導，出現兩極化的評價。英國著名建築史學家班漢（Reyner Banham）將此大樓歸類為粗獷主義（Brutalism），並未看到路康的構思有超越柯布在 1940 年代所達到的成就。他指出，磚造塔樓看起來好像是支撐實驗室樓板的結構，其實不然，樓梯塔樓頂部的開口弱化了塔樓量感十足的外觀，由於美學的考量，樓梯塔樓被刻意拉到與排氣塔樓一樣的高度。班漢戲稱此大樓為「管道矗石」（Duct Henge）[31]。

紐約現代美術館館長葛林（Wilder Green），是路康在耶魯的門生，則盛讚此大樓是「二戰之後美國唯一最重要的建築物」[32]。耶魯建築史教授史考利在 1962 年出版路康的作品中，認為理查醫學研究大樓是現代最偉大的作品之一[33]。

沙克疫苗發明者的青睞

理查醫學研究大樓讓路康的名聲遠播，業主不再局限於美國東北部，開始向外擴及國內其他地區。1959 年 12 月，以發明對抗小兒麻痺疫苗聞名的醫生沙克（Jonas Salk）到費城拜訪路康，兩人一同前往理查醫學研究大樓的工地參觀，當時大樓結構體與樓梯塔樓已經完成。當時沙克正為了在聖地牙哥籌畫創設的一所研究中心找尋建築師，由於聽同事說：路康在卡內基美隆大學兩百週年慶時的一場演講中，介紹了在賓大設計的理查醫學研究大樓，沙克才會來找他看看情況如何。由於有相同的家庭背景，兩人一見如故。

沙克雖然在紐約出生，父母則是來自於東歐的猶太移民，沙克的母親也像路康的母親一樣，認為自己的小孩必成大器。兩人同樣都來自於貧苦人家。沙克 12 歲時以 3 年的時間就完成了正常需要 4 年才能完成的課程，提前進入紐約市立學院學習法律，在學校的一門化學課讓他發現了自己真正的興趣所在。1934 年獲得獎學金，進入紐約大學醫學院。以優異成績畢業後，在紐約當實習醫師時，發現自己更喜愛做醫學研究，1942 年到密西根大學從事病毒研究工作，1947 年轉到匹茲堡大學醫學院，在國立小兒麻痺基金會（NFIP）的補助下開始研究小兒麻痺病毒。

沙克很快就成為此項研究的領導者，當時在洛克菲勒中心也在做相同研究的沙賓（Alfred Sabin）是他最大的競爭對手。雖然沙賓所發展的疫苗比沙克的疫苗就效期而言更有效，不過沙克搶先進行人體試驗，在 1955 年就被認可為有效的疫苗，讓小兒麻痺從此在美國絕跡，為了表彰其貢獻，獲頒國會金質獎章（Congressional Gold Medal）。

由於沙克疫苗並未申請專利，沙克並未因此項醫學成就而致富。1960 年獲得 NFIP 的資助，讓沙克希望設立一所完美的研究中心的理想得以實現。此是受到史諾（Charles Percy Snow）在 1959 年出版的《兩種文化與科學革命》所影響，書中指出：科學與人文之間出現的鴻溝，將成為解決世界問題的最大障礙[34]。沙克心中所想要創造的是：能透過相互交流，促使科技與人文得以整合的一所完美的研究中心，提供不僅對科學

同時也對人文、藝術、哲學感興趣的科學家工作的一處場所，甚至希望能邀請畢卡索（Pablo Picasso）來這裡。

沙克在 1954 年到義大利旅行時，深受古城阿西季所吸引，尤其對十三世紀的聖方濟修道院的內庭更是著迷，迴廊環繞的親密空間，是思考人生課題最理想的場所。路康對阿西季很熟悉，1929 年第一次到歐洲旅行時，就曾在此寫生。兩人相談甚歡，對路康將此研究中心視為能造福人類的研究殿堂的說法，更讓沙克心動，決定由路康幫他實現理想。

此時路康手裡有兩個主要的案子。1959 年承接的西非安哥拉首府盧安達的美國領事館，為了避免室內過強的自然光造成眩光，路康並未採用柯布所發展的戶外遮陽板（bries-soleils），而是在窗戶外面用開口的牆面遮擋烈日；此案在 1961 年撤銷了委託，不過所發展的特殊遮陽方式，則出現在沙克研究中心的設計案中。

另一個設計案是在紐約州羅徹斯特（Rochester）的第一唯一神教堂（First Unitarian Church），路康打敗了包括萊特、葛羅培斯、艾羅‧沙陵南與魯道夫……等知名人士而取得委託。紐約州北邊的氣候與盧安達的氣候完全相反，不過路康仍舊運用控制自然光線作為設計的關鍵性課題，聖殿空間以十字形大片的混凝土天花形成強烈的雕塑感，在四個角落有 L 型的高側窗採光井，引入內部的自然光是經過牆面反射的柔和光線，同樣避免了室內可能產生眩光的問題【圖 1-27】；路康在這個案子嘗試使用木頭材料所做的木門與櫃子，之後也出現在沙克研究中心。

圖 1-27 第一唯一神教堂，羅徹斯特，路康，1965-69

人生的另一座高峰：沙克中心

1960 年元月，路康與沙克一同到拉侯亞（La Jolla）看基地。由本身是小兒麻痺患者的聖地牙哥市市長戴爾（Carles Dail）提供了 27 英畝土地，由於基地臨太平洋的部分是高差很大的峽谷地，因此可運用的建地並不多。基地特殊的自

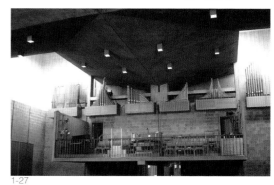

1-27

然地形，對路康之前處理的設計案都是在城市裡單純的建地而言，是一大挑戰。

路康又找了參與理查醫學研究中心的結構工程師孔門登特以及設備工程師杜賓當顧問，與沙克研究中心內部聘請的實驗室規畫師沃爾斯（Earl Walls）一起發展設計。路康將沙克所提出的空間需求分成三個區塊：提供身心健全環境的聚會所，包括圖書館、可供音樂表演的五百人集會廳以及游泳池，位於基地西側、靠近太平洋，讓研究人員感受自然世界的浩瀚；提供訪問學者短期的住宿空間與三溫暖，以及行政空間，位於基地南側、須穿過山谷；實驗室位於基地東側末端，鄰近公路，便於運輸研究設備；三者之間的聯繫都在步行距離。

實驗室原本是四幢平行排列的長條形建築物，沙克後來發現此配置不妥，過於強調內部的功能性，卻無法讓研究人員有良好的交流機會。在工程發包簽約之後，又找路康到基地商討對策。路康毫不猶豫同意變更設計，設計團隊不敢相信，認為是瘋狂至極之事，路康則說：「這是能蓋一幢更好的建築物的機會。」[35] 之後建造完成的兩幢平行的建築物，避免了實驗室將研究人員區分開來、甚至相互較勁的問題。

Louis I. Kahn

圖 1-28 沙克中心，拉侯亞，路康，1959-65

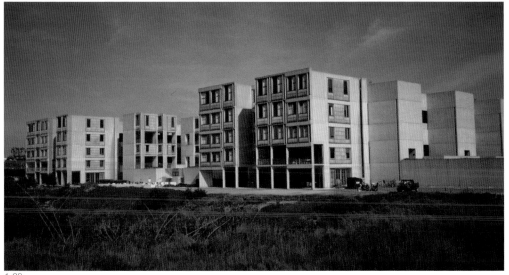

1-28

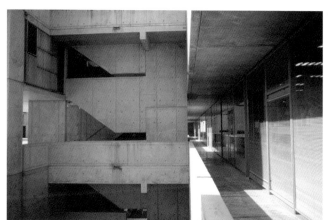

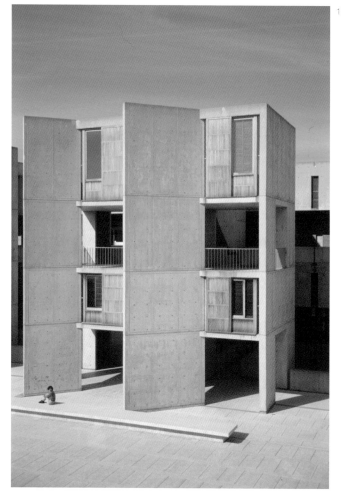

圖 1-29 沙克中心，拉侯亞，路康，
1959-65 ／以差半個樓層的方式相連的實
驗室與研究室

圖 1-30 沙克中心，拉侯亞，路康，
1959-65 ／以側向窗朝向太平洋景色的研
究室

為了同時可以進行不限於生化的自然與物理的研究，實驗室強調無柱的自由空間，提供最大的使用彈性。孔門登特提出以威蘭迪爾桁架解決實驗室空間大跨距的結構問題，9 英呎高的桁架空間，可以滿足所有的設備空間需求，如同郵輪底層龐大的機械空間。研究人員個人研究室與實驗室，以差半個樓層的方式相連。5 層樓的研究人員個人研究室位於中央廣場兩側，研究室的側向窗戶可讓研究人員看到太平洋的景色。實驗室外側各有四座塔樓，作為電梯、淋浴與儲藏空間【圖 1-28~1-31】。

由藍格佛德（Fred Langford）設計的特殊模版，在現場澆灌的清水混凝土作法前所未見，路康稱之為鑄造之石（molten stone），他希望拆模後的清水混凝土能保留施工過程的痕跡，如同化石一般記錄歲月的印記。木質模板塗了六層的聚安酯樹脂，讓拆模後能有光滑的混凝土表面，路康刻意要保留在混凝土表面的一些小痕跡，包括固定模板的螺栓孔也同樣留下來【圖 1-32】。

路康在當時正準備進行白內障手術開刀，他在視力幾乎看不見的狀況

圖 1-31 沙克中心，拉侯亞，路康，1959-65／實驗室外側有四座服務性空間塔樓

052

Louis I. Kahn

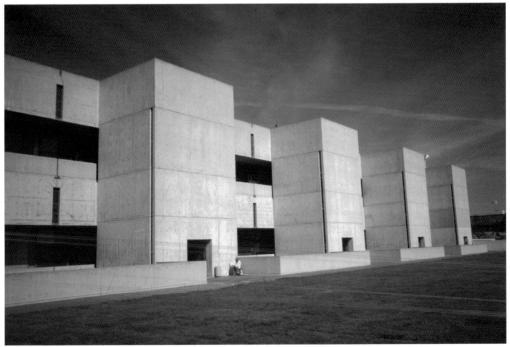

下到工地的時候，找了事務所裡年輕的建築師麥克阿利斯特（John MacAllister）牽著他看工地，要麥克阿利斯特偷偷告訴他有問題的地方，再由他大聲說出來他無法接受這種施工品質。路康對許多細部處理非常挑剔，以金屬扶手為例，原本是有焊接的施工方式，路康不希望看到無法控制的焊接線，承包商最後依路康的要求改為一體成型的金屬扶手，但是當安裝工人試圖磨掉扶手上的一些刮痕時，路康卻希望留下這些施工時自然留下來的痕跡。

路康在兩幢實驗室中間的空地原本想種植白楊樹，形成有遮蔭的花園，成為促進研究人員交流的場所。不過他一直對此想法不滿意。之後找來了墨西哥建築師巴拉甘（Luis Barragán）來現場提供意見。路康雖然喜歡聽取別人的意見，不過很少針對特定的問題徵詢他人的意見。巴拉甘認為，此空間不應該是花園而應該是廣場（plaza），「因為這麼一來，就會多出另一個立面，朝向蒼穹的立面」[36]。路康在廣場中央鑿了一條由東向西的小水道，朝向遠方的端景太平洋，在西側末端形成一道小瀑布【圖1-33~1-34】。

圖 1-32 沙克中心，拉侯亞，路康，1959-65／清水混凝土保留施工過程所留下的痕跡

053

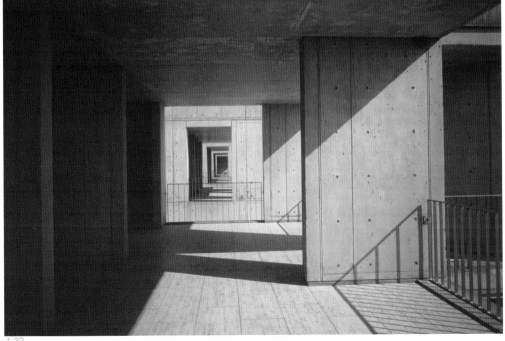

1-32

沙克將此中心視為是他人生的另一座高峰，非常在乎設計過程，經常要求跟他討論設計方案的人，要詳細交待整個發展過程，甚至要從已經丟到垃圾桶的圖找回來跟他說明。這種令事務所設計人員深痛惡絕的事，路康卻非常樂見此事，認為這麼一來，才能讓設計日臻完美。施工延宕同樣也是本案的問題，對路康帶來了經濟的危機，有時候付不出顧問費。員工發現路康有時連續幾天留在事務所，用男廁所的洗手台洗澡，

1-33

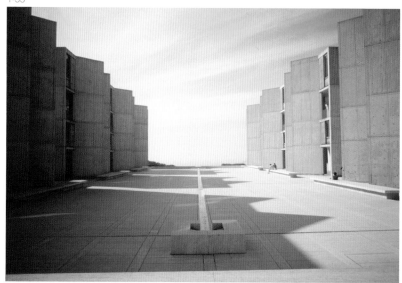

Louis I. Kahn

圖 1-33 沙克中心，
拉 侯 亞， 路 康，
1959-65 ／中央廣場

圖 1-34 沙克中心，
拉 侯 亞， 路 康，
1959-65 ／中央廣場
西側末端

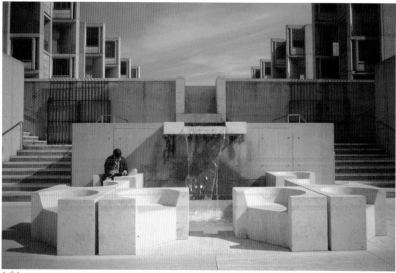

1-34

不過工程依舊延誤。由於沙克研究中心的人員要求，由年輕的建築師麥克阿利斯特負責工地，在他接手之後，讓此案成為路康唯一有賺到錢的案子。

由於 1957 年蘇聯率先發射人造衛星（Sputnik），聯邦政府將大量經費投入太空研究，興建研究中心的經費也受到波及。1963 年夏末，中止了聚會所與住所的規畫，雖然讓沙克心中期盼的完美研究中心的理想無法實現，沙克仍肯定此研究中心是近乎完美之作 37。

海外委託大案之一：印度管理學院

1962 年是路康走向事業高峰關鍵性的一年。6 月先接到印度管理學院的海外委託，8 月又承接達卡國會設計，讓路康走出美國，成為名副其實的國際建築師。

位於亞美德城（Ahemedabd），由福特公司與印度紡織業起家的沙拉拜（Sarabbai）家族贊助的印度管理學院，希望能仿效美國的管理學院培養出優秀的管理人才。1962 年主導整個計畫的沙拉拜家族成員威卡倫·沙拉拜（Vikram Sarabbai, 1919-1971），請了當地建築師竇煦（Balkrishna Doshi）負責校園規畫設計，不過仍希望能找知名的外國建築師以壯聲勢。竇煦推薦了路康，認為他是繼萊特之後最著名的美國建築師。

竇煦曾在柯布事務所工作，1955 年返回印度，參與柯布在昌地迦（Chandigarh）的工程；1958 年獲得葛拉漢基金會（Graham Foundation）獎助，在費城參訪時結識路康，在路康事務所裡看了特稜頓浴室、理查醫學研究大樓與沙克研究中心的設計圖。兩年後竇煦受邀到聖路易市的華盛頓大學任教，賓大建築學院院長伯金斯曾邀他到賓大演講，談他與柯布共事的經驗，再次與路康見面。

路康一開始是官方認定的顧問建築師，竇煦為助理建築師，竇煦非常樂意接受這樣的決定，他將路康看成是自家兄弟。他說，路康每次到亞美

德城時，總會帶兩瓶伏特加，一瓶送給工作伙伴，另一瓶用來刷牙漱口，避免當地水質不佳可能產生的感染。路康首次到印度看基地時，曾到昌地迦看了柯布的作品，他認為這些建築本身固然漂亮，可惜與當地格格不入。路康希望能為亞美德城創造出回應當地條件的建築。

為了尋找回應印度文化的建築靈感，寶煦帶路康參觀了當地在十五世紀回教統治者所建造的夏宮（Sarkhej Roza），融合了伊斯蘭與印度文化的建築形式，在 17 英畝大池塘周圍的亭子，有很深的柱廊可以遮擋陽光並帶來涼風。

在城市邊緣，占地 65 英畝的基地上，準備興建的印度管理學院，包括教室、圖書館、辦公室以及學生與教師宿舍。路康此時剛完成賓州伯黎莫爾學院（Bryn Mawr College）學生宿舍，在此案設計發展過程中，路康試圖追求比較抒情的方式，與安婷嚴謹幾何秩序的設計想法出現了分歧【圖 1-35】。兩人的關係漸行漸遠，1964 年走到了盡頭，路康手裡雖有許多工作，卻故意讓安婷閒著，逼著她自動離開[38]。此時另一位女性悄悄地進了事務所。

透過范土利（Robert Venturi）的牽線，1959 年，路康開始與 32 歲的

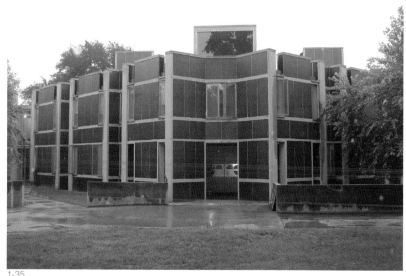

圖 1-35 伯黎莫爾學院學生宿舍，伯黎莫爾，路康，1960-65

1-35

景觀建築師派提森（Harriet Pattison）來往。派提森從芝加哥大學畢業後，又在耶魯大學唸戲劇，除了景觀設計之外，也對哲學、音樂有廣泛的涉獵。1962 年 11 月，為路康產下一個同樣也是從母姓的兒子納薩尼爾（Nathaniel Pattison）。

介紹人范土利是在 1966 年出版《建築中的複雜與矛盾》、引領後現代建築風潮的後起之秀[39]，他在普林斯頓大學建築系，受業於普大著名的教授拉巴圖（Jean Labatut），拉巴圖質疑 1940 到 1950 年的現代建築，並強調建築史的重要性。同樣出自巴黎美術學校的建築教育體系，路康與他的發展方向截然不同。路康是范土利論文的評審委員，曾請他到賓大擔任助教。1951 年，路康推薦范土利進入艾羅・沙陵南事務所工作。1954 年，范土利獲聘為羅馬美國學院駐學院建築師。1956 年從羅馬返美之後，范土利在路康事務所待了九個月，兩人交往甚密。

路康曾試圖將之前在盧安達美國領事館設計發展的特殊遮陽手法，運用在沙克研究中心聚會所，由於經費問題，聚會所並未建造，使得在窗戶外面用開口的牆面遮擋烈日的設計構想，一直沒有實踐的機會。此構想則成為印度管理學院回應當地氣候條件最醒目的建築表現形式，開圓洞的大面磚牆以及由磚造厚實的正交結構牆面，都形成虛實強烈對比的視

057

1-36

圖 1-36 印度管理學院，亞美德城，路康，1962-74

覺效果【圖 1-36~1-38】。路康為了要求磚牆的施工品質,親自拿起工具砌磚示範,強調磚塊與磚塊之間要盡量壓實。

1-37

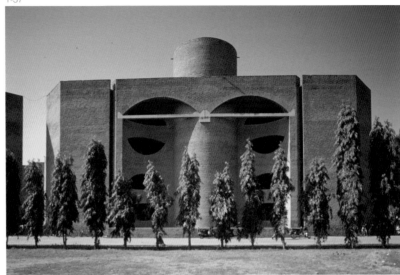

圖 1-37 印度管理學院,亞美德城,路康,1962-74

圖 1-38 印度管理學院,亞美德城,路康,1962-74

1-38

海外委託大案之二：達卡國會大樓

印度管理學院雖然是路康處理過最大規模的設計案，不過相較於同時期在進行的達卡國會，則是小巫見大巫。達卡國會的空間需求，除了政府的行政中心、立法委員與工作人員的宿舍、高等法院之外，還包括圖書館、學校、醫院、氣象站以及熱帶疾病研究中心，希望塑造巴基斯坦的新形象。達卡到十七世紀末一直受蒙兀兒人所統治，曾是世界上最大的城市之一，在後來的兩百年間日趨沒落，1947 年英屬印度與巴基斯坦各自獨立，達卡成為東巴基斯坦的行政中心。

沒有民主朋友的軍人統治者柯安（Ayub Khan）將軍，決定在西巴基斯坦的首府伊斯蘭馬巴德之外，成立第二首府達卡，交由有建築專業背景的伊斯蘭（Muzharul Islam）負責執行。年輕且有政治實力的伊斯蘭在加爾各達大學畢業後，到美國奧瑞崗大學取得設計學位，接著在倫敦建築學院（Architectural Association）研習熱帶建築，之後又進入美國耶魯建築學院，此時魯道夫擔任院長，路康仍是那裡的兼任老師。

由於柯布在印度昌地迦的規畫設計引起國際矚目，伊斯蘭建議柯安，應該仿效尋求國外建築師的做法；柯布、芬蘭建築師奧圖（Alvar Aalto）與路康都是考慮的人選。柯布無暇分身而回絕，奧圖則錯過了班機沒有到巴基斯坦赴約，路康因而獲得委託。伊斯蘭全心全意希望路康能接下此案，盡管付給路康的設計費是當地市場行情的六倍之多，甚至拒絕政府建議由他們兩人共同負責的構想。

1963 年元月，路康首度到巴基斯坦看基地，伊斯蘭像寶煦一樣，跟路康介紹了當地的狀況，以乘坐吉普車、船與直升機的方式走訪整個國家。路康注意到，東巴基斯坦位於三角洲，每年喜瑪拉雅山融雪時便會有洪水的問題。在伊斯蘭的支持下，路康得以抗拒西巴基斯坦政府要求運用傳統建築元素的想法。基地位於軍用機場旁的大片農地，原本只有 200英畝，後來增加了 5 倍，路康只須負責設計，施工圖由伊斯蘭的研究團隊負責。花不到兩年的設計時間，1964 年 10 月就開工了。

期間美國總統甘乃迪於 1963 年 11 月 22 日在達拉斯遭槍殺身亡。遺孀賈桂林籌畫興建甘乃迪紀念圖書館，路康與密斯、魯道夫、班薛夫特（Gordon Bunshaft）、強生以及貝聿銘，一起列在六位考慮人選的名單上。賈桂林到路康事務所參觀時，事務所像學校建築系設計教室一團亂的工作環境，讓路康喪失了機會，最後委由貝聿銘負責設計【圖 1-39】。

達卡國會的結構顧問，路康一開始也是找孔門登特，他宣稱只需要 15 個人就能負責所有的施工。過度重視營造效率，反而違背了業主的期待。當地政府則希望，利用重大工程建設提供工作機會，已經找來了五百個砌磚工人；之後改由負責設計耶魯藝廊樓板結構的費城結構顧問公司接手。孔門登特對路康陣前換將的決定非常不滿，認為「路康變得過於自負，像是個不成熟的貴婦」，他覺得自己「一路上幫路康，等到他搖升為名人之後，就自以為是，該是讓他找別人當結構顧問的時候了」[40]。

路康冒險地決定在主體建築使用混凝土，必須靠進口才能取得的材料，對當地工人也是一項極大的挑戰，加上潮濕的氣候也很容易讓混凝土長黴；盡管如此，他仍希望藉此創造出建築的紀念性。路康找來了負責沙克中心工地監工的工程師藍格佛德的弟弟，訓練兩千名工人，以竹竿綁著麻繩作為鷹架，在沒有使用任何機具下，工人像一群工蜂一樣布滿在

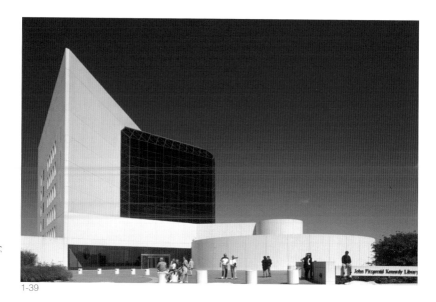

圖 1-39 甘乃迪紀念圖書館，波士頓，貝聿銘，1977-79

1-39

鷹架上，在工人離開之前完全看不見建築物，利用接力傳遞的方式運送混凝土灌漿，每次灌漿只能讓主體建築的牆升高 150 公分。由於灌漿之間的接縫過於明顯，路康巧思以大理石條標示，同時也掩飾了上下牆面澆灌混凝土的色差。垂直的大理石條分割則避免了龐大的主體建築產生過重的量感。

由於設計圖面經常延遲，1968 年，一位公共工程部的官員便抱怨，選擇路康是極大的錯誤。1971 年 3 月 26 日，東巴基斯坦爆發了受美國所支持的獨立戰爭，路康駐工地的事務所關閉；在九個月的內戰中，東巴基斯坦與印度結盟，國會主體建築充當印度軍備庫。據說此建築物之所以躲過巴基斯坦空軍的轟炸，因為駕駛員以為此地已經是一片廢墟了。

戰後倖免於難的國會大樓，便從第二首府變成孟加拉新政府所在地。伊斯蘭成為財務長，堅持必須把路康找回來繼續完成工程，1973 年路康重回工作崗位。計畫重新調整之後，擴大了秘書處的空間需求，路康須重新設計，不過新的計畫並未執行。隔年路康過世之後，原本的計畫由路康事務所的元老威斯東帶領繼續進行，直到 1983 年這幢讓人民自豪的建築完工為止【圖 1-40~1-41】。

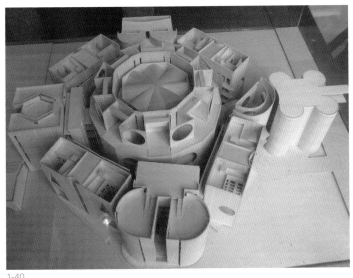

1-40

圖 1-40 孟加拉國會大樓，達卡，路康，1962-74 / 模型

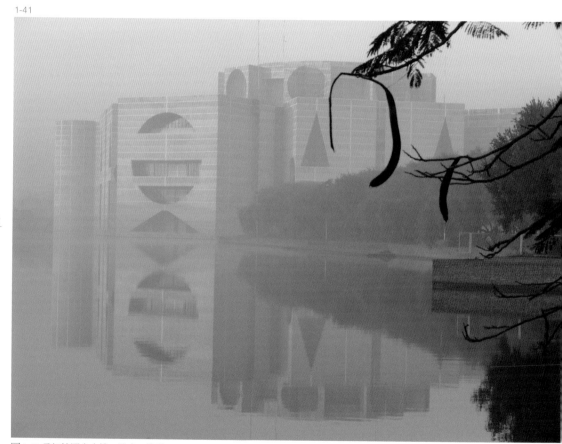

Louis I. Kahn

圖 1-41 孟加拉國會大樓，達卡，路康，1962-74

如神聖空間的圖書館

正當路康為兩件海外的大規模設計案忙得不可開交之際，國內的高中名校菲利普斯‧艾瑟特學院（Phillips Exeter Academy），在 1965 年委託路康設計校園裡的圖書館。這是 1781 年創立的私立高中寄宿學校，在 1960 年代已經成為全美最知名的高中之一，被視為是進入大學名校的跳板，1957 年不到 200 名畢業生中，進入哈佛的有 80 人，耶魯 37 人，普林斯頓 26 人。不像大部分的學校喜愛爭取來自良好社經地位家庭的學子，該校一直維持著強調公平性的傳統。創辦人菲利普斯（John Phillips）是嚴謹的喀爾文教徒，重視實用性，厭惡華麗的外表，以強調生活為教育宗旨。

1950 年，學校聘任剛從海軍退役的年輕人阿姆斯壯（Rodney Armstrong）擔任圖書館館員，並告知將負責圖書館的新建工程。他雖然只是學院的老師，不過卻扮演校方與路康聯絡的工程聯絡人。

由於沙克醫生的長子正好是 1961 年入學菲利普斯‧艾瑟特學院的學生，阿姆斯壯又曾是他的宿舍老師，當沙克知道校方為了找尋建築師興建圖書館，先後拜訪了史東、魯道夫、巴恩斯（Edward Larrabee Barnes）、貝聿銘、強生等知名人士，正舉棋不定時，便建議阿姆斯壯來參觀沙克中心。阿姆斯壯花了兩天的時間去參觀之後，便向校長推薦路康，促成了此設計委託案。

圖書館為了配合校園建築風格，決定使用磚造結構，不過在經費的考量下，內部的結構改採鋼筋混凝土結構。路康說，這幢圖書館是兩個甜甜圈的結合：外側圍繞的書架空間的「磚的甜甜圈」以及中央包圍著一個大空間的「混凝土甜甜圈」，樓梯、電梯與廁所位於四個角落，入口則隱藏在騎樓內。內部邊長 12 公尺的正方形中庭空間，如同是城鎮的廣場，四面圍繞開著大圓洞的書庫，自然光線從樓頂四面的高側窗，穿過對角線的 X 型混凝土深樑而下，增加了空間的戲劇性效果，創造出神聖的空間氛圍，如同走進教堂一般的圖書聖殿，讓人一進入就自動噤聲靜下心來，虔心接受知識的洗禮【圖 1-42~1-44】，具體呈現了路康所言：「每本書

圖 1-42 菲利普斯‧艾瑟特學院圖書館，艾瑟特，路康，1965-72

圖 1-43 菲利普斯‧艾瑟特學院圖書館，艾瑟特，路康，1965-72 ／由開大圓洞的書庫所圍繞的入口大廳

圖 1-44 菲利普斯‧艾瑟特學院圖書館，艾瑟特，路康，1965-72 ／入口大廳上方的採光

1-42

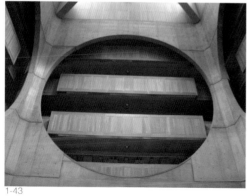

1-43

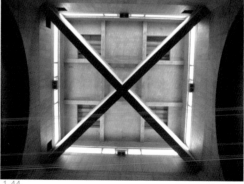

1-44

都是一種奉獻，儲存這些奉獻的地方是近乎神聖的圖書館，向你訴說著此種奉獻。」[41]

路康與安婷的戀情雖已結束，不過安婷追求嚴謹幾何的空間秩序，仍舊深植於路康的作品中。1968年，路康幫她寫了推薦信給賓大建築學院院長伯金斯，讓她順利取得教職，並在此任教長達27年。接替安婷的派提森此時在路康事務所的四樓辦公室工作，負責圖書館的景觀設計，由於工程經費遭到刪減，校方決定暫緩，等有經費後再執行。之後校方又讓路康在緊鄰圖書館旁設計了食堂，斜屋面的用餐空間量體與拉到外面的煙囪，形成高聳量體之間顯得非常突兀的組合關係，讓范土利大言不慚地認為，是受到他所設計的母親之家（Vanna Venturi House）所影響【圖1-45~1-46】[42]。

1-45

圖1-45 菲利普斯·艾瑟特學院食堂，艾瑟特，路康，1965-72

圖1-46 母親之家，費城近郊，范土利，1962-64

1-46

美術館本身也是一件藝術品

1953 年完成的耶魯藝廊，雖然為路康的建築生涯開啟了新的里程碑，讓他逐漸成為美國乃至國際知名的建築師，不過路康卻是從耶魯藝廊之後，就再也沒有做過美術館的設計。盡管二次世界大戰之後，美國取代了法國成為藝術創新的領導地位，藝術在美國蓬勃發展，各地相繼建造美術館，但直到 1966 年，路康才又有機會在德州佛特沃夫（Fort Worth）創造另一件傳世之作：金貝爾美術館。

美國德州的企業家金貝爾（Kay Kimbell,1886-1964），在八年級時輟學，進入碾坊擔任辦公室小弟，之後開始投入穀物與食品加工業發了大財，在過世時成為七十家公司的負責人，包括麵粉、食品、食用油、連鎖的雜貨店、保險公司與批發市場。除了經營事業之外，他喜愛收藏藝術作品，在一次展覽中，他認識的一位紐約藝術經理人，以一幅十八世紀英國畫家的作品跟他調頭寸，金貝爾決定買下此畫，開啟了他熱愛藝術收藏的生涯，這股熱愛也感染了他的夫人維爾瑪·佛勒（Velma Fuller）、妹妹瑪蒂（Mattie Kimbell）與妹婿卡特（Coleman Carter）在佛特沃夫成立金貝爾藝術基金會（Kimbell Art Foundation），不斷增加收藏，由於當地缺乏展覽場地，基金會利用教堂與學校辦展覽，讓學生可以親睹藝術名家的真跡。

金貝爾家族將他們家裡布置得像是一座美術館，招待對繪畫有興趣的訪客。1964 年金貝爾過世後，將所有收藏捐贈給基金會，收藏品已多達360 件，包括玉器，象牙，義大利文藝復興後期、英國十八世紀、法國十九世紀與美國十九世紀的畫作。由於金貝爾生前一直希望能透過公開展覽與研究收藏品，在家鄉推廣藝術，膝下無子嗣的金貝爾夫人在先生過世之後，決定將家產全部捐給基金會，希望能興建一座一流的美術館，幫先生完成心願。

為了籌建美術館，基金會董事會走訪了紐約大都會博物館、波士頓美術館、華盛頓特區國家畫廊……等知名美國美術館，以及英國與歐洲美術館，一直沒有具體方案，直到聘任原本擔任洛杉磯美術館館長伯

朗（Richard Fargo Brown）為金貝爾美術館館長。伯朗為人沉默寡言，對專業要求非常嚴格，在哈佛的佛格美術館（Fogg Art Museum）接受藝術史訓練，1954 年受聘到洛杉磯美術館工作，七年後成為館長。伯朗之所以跳槽擔任金貝爾美術館館長，主要是因為：多年來一直向洛杉磯美術館爭取由密斯設計新的美術館，卻一直未能得到支持，長年在行政上不順遂才萌生去意。

由於金貝爾藝術基金會收藏以十七與十八世紀名家的小幅繪畫為主，因此伯朗認為，籌畫興建的美術館應相對小巧。美術館將透過展示與對藝術作品的詮釋，致力於大眾的教育，增進喜悅與文化充實。美術館本身也應該被視為是「一件藝術品」，對建築藝術的演進做出具有創意的貢獻，「建築物的造型必須達到無法增減的完美境界」，讓進入美術館參觀者著迷。伯朗強調，在設計上，自然光線必須扮演重要角色。他本人在哈佛大學的博士論文，便是探究十九世紀的色彩科學以及法國印象派畫家畢沙羅（Camille Pissarro），強調「天氣、太陽的位置與季節的變化應該能穿透進入建築物，對藝術與觀賞者產生啟迪」。

伯朗仔細看了當時美國知名建築師的作品，包括密斯、布魯葉、班薛夫特、魯道夫、貝聿銘、哈黎斯（Harwell Hamilton Harris）……等人的作品，找尋負責設計美術館的適當的人選。雖然他在洛杉磯美術館館長任內極力推崇密斯，如今則對年邁的密斯產生動搖，擔心他會過於強勢，完全不理會氣候與日照等問題。由於伯朗也是拉侯亞美術館的諮詢委員，因此知道路康所設計的沙克研究中心，並對此案留下深刻印象。正好紐約現代美術館 1966 年舉辦了路康建築展，讓伯朗對路康能有更深一層的認識。

圖 1-47 西格蘭大樓，紐約，密斯與強生，1958

1-47

伯朗又到費城參觀路康事務所之後,便向董事會建議由路康負責設計美術館,他在跟董事報告時提到:紐約的西格蘭大樓(Seagram Building)讓密斯成為廿世紀前半葉最偉大的建築師,而路康將成為廿世紀後半葉偉大的建築師【圖 1-47】。為了慎重起見,伯朗更進一步徵詢耶魯藝廊興建時的業主的意見,當時的耶魯建築學院院長索耶也給予正面的推薦,不過提醒伯朗,必須時時盯著路康,否則你睡一覺醒來,就發現他又改了設計。

為了避免路康在工程上延宕與經費預算超支的惡習,董事會要求路康必須與當地的建築工程公司合作,公司負責人葛倫(Preston M. Geren)善於管控工程,由他負責解決當地的法令問題、施工大樣圖與工程發包,並與路康一起監工。路康接受此決定,1966 年 10 月正式簽約負責設計金貝爾美術館。董事會在日後的設計發展過程一直扮演重要角色,伯朗更是積極參與的業主。

為藝術而存在

轉眼間,路康設計耶魯藝廊已過了十五個年頭,之後就再也沒有設計過美術館,不過路康對美術館設計的思考則不斷演進。由於耶魯藝廊一開始是多用途的空間需求,路康的設計著重於創造如同倉庫一樣的彈性空間。之後完全改為美術館用途時,館長為了讓藝廊成為展覽繪畫與雕塑的一流現代美術館,做了內部的改造,讓路康非常氣憤。金貝爾美術館則很明確是為藝術而存在的建築物。尤其路康很幸運地碰到了一位能與他談論美學與哲學的業主。

基地位於離佛特沃夫市中心約 3 公里的市立公園,園區內有佛特沃夫現代美術館、科學與歷史博物館,以及 1960 年由強生所完成的阿蒙.卡特美術館(Amon Carter)【圖 1-48】。由於不能遮擋阿蒙.卡特美術館看到佛特沃夫市中心的天際線,因此新建美術館的高度不能超過 12 公尺。

路康對於此設計案充滿熱情,不過日益增加的旅行行程卻讓他力不從心。艾瑟特圖書館與第一唯一教教堂仍在施工中,必須長途旅行到印度

與孟加拉，另外還忙著後來未實現的一些草案設計，包括紐約州的一座
猶太聖殿，印第安納州的一座表演藝術中心，賓州的一間工廠以及堪薩
斯市有一幢辦公大樓，不過事務所的人力並未隨著工作量大增而有所調
整。

回應伯朗強調自然光線的要求，一開始的設計構想，是以混凝土折板構
成南北走向的 V 型穹窿，在頂部有一條缺口可以引入自然光線。由於此
種結構方式的室內高度會達到 9 公尺，不符合伯朗的期望：讓人覺得有
親切感的美術館，建築物應該比較像別墅而非宮殿。之後發展出擺線弧
度的拱圈結構，由四個角落的鋼筋混凝土柱支撐，形成只有 6 公尺高且
優雅的展覽空間。雖然路康仍稱之為穹窿，其實是相當複雜的混凝土薄
殼結構，路康經常配合的結構顧問賈諾普羅斯無法解決，只好再求助於
路康的老同鄉孔門登特。

拱圈形的構造讓路康一直將屋面看成是由拱圈形成的殼，其實是懸壁樑
的結構。拱圈下方由空心磚砌的牆面貼上石灰石，藉此讓人感受到，拱
圈並非由空心磚砌的牆面所支撐【圖 1-49~1-50】。孔門登特非常自豪自己在

1-48

圖 1-48 阿蒙・卡特美
術館，佛特沃夫・強
生，1960

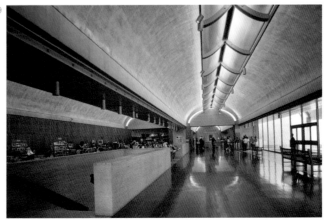

1-49

1-50

070

Louis I. Kahn

圖 1-49 金貝爾美術館，佛特沃夫，路
康，1966-72

圖 1-50 金貝爾美術館，佛特沃夫，路
康，1966-72

本案所扮演的角色，認為如果他不插手的話，董事會將會告建築師，營造廠會告金貝爾藝術基金會，伯朗也可能早就被解職。金貝爾美術館將只是一場夢！

擋在美術館入口的樹叢以及兩側的水池，是出自路康的紅粉知己派提森的構想【圖 1-51~1-52】，雖然此時她是在路康舊識派頓（George Patton）位於賓州的景觀建築師事務所裡任職，兩人都是 1951 年羅馬美國學院駐院的建築師。金貝爾美術館透過特殊的構築技術引進自然光線的設計構想，與當時主流美術館展覽空間強調人工照明背道而馳，誠如《藝術論

1-51

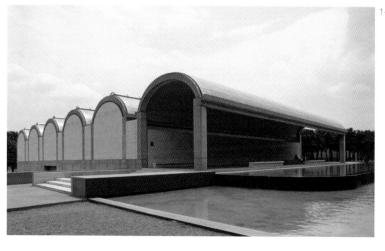

1-52

圖 1-51 金貝爾美術館，佛特沃夫，路康，1966-72 ／ 入口以樹叢遮擋的景觀設計

圖 1-52 金貝爾美術館，佛特沃夫，路康，1966-72 ／ 入口兩側的水景

壇》（Art Forum）預言，金貝爾美術館將是美國「最好的一幢美術館」。
金貝爾美術強調自然光線所創造出來的高品質展覽空間，的確成為日後
美術館效尤的典範。

最後一幢建築傳世之作

讓路康在 1950 年代得以在建築舞台展露頭角的耶魯大學，在 1969 年路
康建築生涯巔峰之際，又委託他設計耶魯英國藝術中心，讓路康有始有
終地，將他所設計的最後一幢建築傳世之作留在耶魯校園，與位於同一
條街上的耶魯藝廊相互對望，為路康從耶魯起步、歷經廿多年來的傳奇
建築人生，劃下完美的句點。

耶魯英國藝術中心的建造，源於 1966 年藝術收藏家保羅・美隆（Paul
Mellon）決定將其收藏捐贈給母校，並捐款在校園內興建一座能提供免
費參觀的美術館。美隆的父親安德魯・美隆（Andrew Willaim Mellon）
為事業有成的銀行家，曾擔任經歷三任美國總統的財政部長與美國駐英

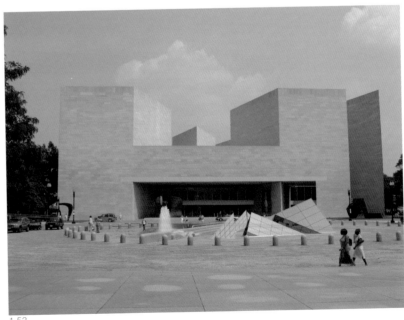

1-53 國家畫廊東
廂，華盛頓特區，
貝聿銘，1978

1-53

國大使等政府要職，安德魯與弟弟創辦的美隆工業研究院，後來與卡內基家族創辦的一所學校合併成為美國知名學府卡內基美隆大學。

保羅‧美隆從耶魯學院畢業後，又在英國劍橋大學克萊爾學院（Clare College）取得學士與碩士學位。受父親愛好收藏藝術品所影響，他在1936年購買了第一幅十八世紀英國繪畫作品之後，開啟了收藏藝術品之路；到了1960年代，他已成為英國本土以外收藏最多英國藝術作品的一位收藏家。父親過世後，他代表父親捐給華盛頓特區國家畫廊一百多幅的繪畫收藏，並繼續出資贊助國家畫廊，擔任過兩次的國家畫廊董事會董事長，幫助貝聿銘取得國家畫廊東廂的設計案，讓貝聿銘創造了他第一幢受美國建築師學會「廿五週年建築作品獎」肯定的建築傳世之作【圖1-53, 1-54】。

保羅‧美隆雖然對許多機構都慷慨捐獻，不過對母校耶魯仍情有獨鍾。在出資捐贈建造美術館之前，就已經捐了由艾羅‧沙陵南所設計在1962年完工的兩幢學生宿舍【圖1-55】。1968年確定興建收藏保羅‧美隆捐贈

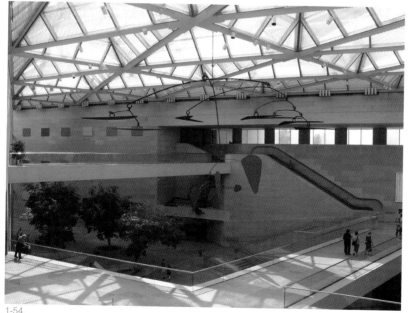

1-54

1-54 國家畫廊東廂，華盛頓特區，貝聿銘，1978 入口大廳

的收藏品的美術館時，在耶魯歷史系任教、專研美國十八世紀繪畫的普羅恩（Jules David Prown）被任命為館長，負責工程籌畫，與金貝爾美術館館長伯朗一樣，都是出身哈佛的佛格美術館，兩人也都極力支持創新的建築。

1969 年普羅恩向校方報告他對於美術館的初步構想時，強調建築物應符合人性化，並與校園以及城市保持良好的關係。如同伯朗的想法一樣，不希望建築物過於紀念性而使人心生敬畏，而應該以平易近人的方式歡迎參觀者，引發他們的興趣與好奇心，挑起他們入內參觀的慾望。

由於耶魯的藝術相關科系集中在路康先前設計的耶魯藝廊所在的街道兩側，包括 1886 年成立的美術學院，1928 年史瓦特伍特設計完成的藝廊，以及 1963 年魯道夫所設計完成的藝術暨建築學院大樓，基地的位置正好就在耶魯藝廊對面【圖 1-56~1-57】。

在找尋建築師的過程中，原本最熱門的兩個人選──強生與貝聿銘，因為普羅恩認為兩人的作品過於浮誇與裝飾性而遭剔除。此時耶魯建築史

圖 1-55 耶魯大學摩爾斯學院（Morse College）宿舍，紐哈芬，艾羅·沙陵南，1961

1-55

教授史考利，在建築界已成為響噹噹的一號人物，雖然在 1950 年代獨
具慧眼支持路康，不過現在則對路康之前的員工范土利更感興趣。范土
利在 1966 年出版《建築中的複雜與矛盾》，被史考利譽為，是繼柯布
在 1923 年出版《邁向建築》之後最重要的一本建築論述[43]。史考利以范
土利在當時完成的國立橄欖球協會名人堂向普羅恩力薦，但普羅恩覺得

1-56

1-57

圖 1-56 耶魯校園內
藝術相關科系與畫
廊集中的一條街道

圖 1-57 藝術暨建
築學院大樓，紐哈
芬，魯道夫，1963

與心中所期待的建築物差距過大。也有人建議，不如交由建築系學生競圖，普羅恩則說，他不會找醫學院學生割膽囊。

普羅恩從理查醫學研究大樓、艾瑟特圖書館與金貝爾美術館找到了路康，認為路康對光線的處理令人感動。此時耶魯聘任的建築顧問巴恩斯，如同強生與貝聿銘一樣，出身哈佛建築學院，受業於葛羅培斯門下，盡管來頭不小，卻是溫文有禮。巴恩斯專程拜訪普羅恩，並詢問是否已找到人選？普羅恩以為他是來毛遂自薦，巴恩斯卻告訴他，之前在艾瑟特圖書館曾經是路康的手下敗將，他建議普羅恩找路康，加速進行此案。隨後普羅恩親自到費城走了一趟，如同先前的一些業主一樣，對路康樸實無華的事務所大感驚訝！他注意到，事務所牆上的鐘快了半個鐘頭，路康刻意撥快，以免約會遲到。弔詭的是，路康的工程都一定保證延宕！

1969 年夏天，在路康進行切除膽囊手術之後，兩人相約在華盛頓特區碰面，一同去看捐贈者美隆的收藏，並參觀菲利普斯畫廊（Phillips Gallery），普羅恩認為，該畫廊是一處讓藝術適得其所的地方。前往華府途中，飛機引擎撞上一群鳥，造成一個引擎熄火，導致飛機迫降，抵達華府時，普羅恩告訴路康自己遇到的意外，兩人在酒吧暢談生與死。或許是在這席對話中獲得莫大的鼓舞，普羅恩之後在向校長的書面推薦信中說：路康不僅是當代最偉大的建築師，同時也是對藝術內在世界與日常外在世界都非常敏感的人。1969 年 10 月，保羅・美隆付了捐款與路康正式簽約。

路康與業主多次在之前設計的畫廊討論美術館光線的議題，他對內部被更動過，一直耿耿於懷，普羅恩注意到，路康走進裡面時連看都不看一眼，也從未提過魯道夫設計的藝術暨建築學院大樓。保羅・美隆雖有參與討論設計，不過與路康並沒有太多的交流。普羅恩認為他是絕佳的捐贈人，完全不插手干預。但並不表示他完全沒有自己的想法，他總是透過問問題的方式，有效地表達意見。對於地下停車場，保羅・美隆便問：將汽車放在我的繪畫下面，是好的作法嗎？

最後定案的平面是明確的軸向對稱的平面。入口則像理查醫學研究大樓與艾瑟特圖書館一樣不明顯，位於建築物的角落，內部的兩個中庭是空間焦點所在。從低調的入口進入四周環繞著展覽空間的大廳，從地面挑高四層樓高的氣勢，讓人聯想起艾瑟特圖書館內部由書庫環繞的入口大廳【圖 1-58~1-60】；第二個中庭位於演講廳上方，從二樓向上挑高三層樓，由展覽空間、閱覽空間與辦公空間所圍繞，中庭內量感十足的圓筒狀樓梯，創造出強烈的視覺效果【圖 1-61】。機械設備仍舊與結構以及空間整合在一起，不過並不像先前的作品一樣被凸顯出來，服務性與被服務性空間的想法結合得更為細緻。路康依舊反對任何外在的裝飾，完全不使用油漆，也不以天花遮掩任何空調管線【圖 1-62】。

此時路康的社交能力已比較懂得如何與業主溝通，他的用語雖然含糊不清，但呈現的意象卻非常具有啟發性。他稱此藝術中心的結構是「大象的骨骼」，為了此結構系統，路康又請了之前處理耶魯藝廊的結構教授費斯特拉幫忙，由於費斯特拉的身體健康不佳，將大部分的工作交給合夥人托爾（Abba Tor）。

圖 1-58 耶魯英國藝術中心，紐哈芬，路康，1969-74

1-58

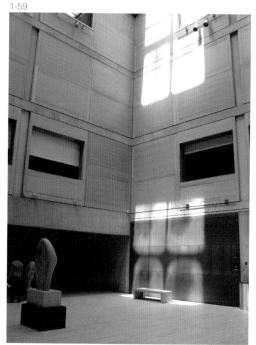

圖 1-59 耶魯英國藝術中心，紐哈芬，路康，1969-74 ／ 挑高四層樓高的入口大廳

圖 1-60 耶魯英國藝術中心，紐哈芬，路康，1969-74 ／ 入口大廳上方的採光

圖 1-61 耶魯英國藝術中心，紐哈芬，路康，1969-74 ／ 中庭內量感十足的圓筒狀樓梯

圖 1-62 耶魯英國藝術中心，紐哈芬，路康，1969-74

1-60

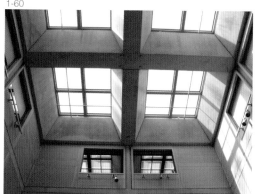

Louis I. Kahn

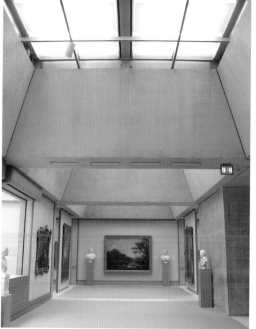

來自以色列的工程師托爾曾與艾羅・沙陵南共事過，他雖然盛讚艾羅・沙陵南，不過卻開玩笑說，艾羅・沙陵南往往用了過多的材料去創造視覺效果，讓人以為真的是功能上的必要性。例如在伊利諾州的約翰・迪爾大樓（John Deere Building），正面的結構就是裝飾性，一旦你走到後面時，鋼構件就消失無蹤了！路康真實呈現構築的理念，非常吸引托爾。雖然托爾知道，路康也試圖模糊「誠實的結構呈現」與「空間的戲劇效果」，例如在耶魯藝廊的天花板，或是艾瑟特圖書館入口大廳上方高側窗下面的 X 型構件。

未完成的建築故事

托爾對路康能用一般人能理解的方式述說建築故事，非常佩服。路康的這種能力應該是他在廿多年的教職中培養出來的，路康曾提過教學相長的說法，他認為，並不是學生真能教他什麼，而是他從教學中學會如何表達，讓人理解他的想法。

由於托爾的父母也是同樣來自歐洲，讓他與路康覺得非常投緣。托爾覺得路康常喜歡自損，但卻非常懂得以退為進，善用謙卑的高傲。「路總是能讓我替他做我不可能為其他建築師所做的事。」由於受夠了路康不斷地說：「磚意欲為何？」有一回托爾俏皮地回敬他：「路，你上次問牆的時候，得到了什麼回答？」[44]

路康並未親眼看到耶魯英國藝術中心完工。1974 年 3 月 17 日從亞美達城經倫敦飛回美國，他在紐約機場打了電話回家給艾絲瑟，告知他錯過從紐約回費城的班機，準備搭火車回去。隨後搭了計程車到紐約賓州車站，在車站內的廁所，心臟病發身亡，身上只有公司的電話。當天正好是星期天，公司沒人接電話，警方等到星期一才聯絡上家人，遺體被送到市立殯儀館，兩天之後才被領回。

路康在事務所留下了六千多張的圖面，以及超過四十多萬美元的債務，多半是顧問費與員工薪水。1976 年，賓州買下了他留下來的圖，代為清償他的債務，之後將這些圖長期借放在賓州大學保存。

遺產

路康究竟留下什麼遺產給世人呢？毋庸置疑，他在世間留下了傳世的建築作品。從美國建築師學會所設立的「廿五週年建築作品獎」（Twenty-five Year Award）便可看出，路康的作品備受建築專業人士所肯定。該獎項每年只選出一件作品，藉此肯定歷經四分之一個世紀考驗、更彰顯其價值的建築傳世之作。自 1969 年首次頒發至 2014 年以來，所選出的 45 件作品中，獲得兩次以上肯定殊榮的建築師只有 7 人：路康有 5 件作品獲選，僅次於艾羅‧沙陵南 6 件，SOM（Skidmore, Owings & Merrill）也有 5 件，萊特 4 件，密斯 3 件，麥爾（Richard Meier）與貝聿銘各有 2 件 [45]。其中最引人矚目的是艾羅‧沙陵南與路康兩人，不僅是他們獲獎次數最多，更難得的是，他們在相對短暫的建築生涯中，創造出最多的傳世之作，相較於龐大的建築公司 SOM 而言，兩人完成設計作品的良率非常驚人。

1961 年艾羅‧沙陵南在事業處於巔峰狀態時，卻因腦癌病逝，天忌英才，僅得年 51；路康則是在 50 歲時才開始設計耶魯藝廊，在他 52 歲時完成了他的第一幢傳世建築作品，真是大器晚成。兩人同樣都是第二代的美國移民，不過艾羅‧沙陵南出身建築世家，父親艾利爾‧沙陵南（Eliel Saarinen）是著名的芬蘭建築師，在赫爾辛基設計了國立芬蘭博物館與赫爾辛基火車站【圖 1-63~1-64】，1923 年參加芝加哥論壇報競圖，雖然屈居第二名，卻聲名大噪。

艾利爾‧沙陵南的設計提案是：由底部逐漸退縮的量體，強調從地面層到達頂部樓層連續的垂直分割立面的處理手法，成為日後美國高層建築流行的樣式。1929 年建築師芬恩（Alfred Charles Finn）在休士頓建造的加爾夫大樓（Gulf Building），具體實現了此設計構想【圖 1-65】。

在艾羅‧沙陵南 13 歲時，舉家移居美國。1929 年他先在巴黎休米耶學院（Académie de la Grande Chaumièrein）學習雕塑，之後在耶魯大學學習建築；1934 年畢業後，周遊歐洲與北非一年，並回到家鄉芬蘭待了一年，才回美國進入父親的事務所工作。1940 年艾羅‧沙陵南取得美國

1-63

圖 1-63 國立芬蘭博物館，赫爾辛基，艾利爾‧沙陵南，
1904

圖 1-64 赫爾辛基火車站，赫爾辛基，艾利爾‧沙陵南，
1909

圖 1-65 加爾夫大樓，休士頓，芬恩，1929

081

1-64

1-65

籍，1950 年父親去世後，成立了自己的建築師事務所，建築生涯一路平步青雲。

相較之下，出身背景不佳的路康，則只能善用美國公立學校的教育資源力爭上游，抱持熱愛建築的堅定信念，在賓州大學完成學業之後，歷經美國大蕭條與二戰期間建築產業跌入谷底的考驗，更焠鍊出蓄勢待發的滿腔建築熱情，在知天命之年時才爆發出來。

艾羅‧沙陵南過世之後，事務所的兩員大將羅區（Kevin Roche）與丁格羅（John Dinkeloo），繼續完成了許多艾羅‧沙陵南的知名設計案：聖路易市大拱圈，紐約甘迺迪機場 TWA 航廈，華盛頓特區附近的杜勒斯國際機場……等【圖 1-66】。1966 年兩人組成聯合事務所（KRJDA），在業界備受肯定。1993 年羅區成為普立茲克建築獎得主，在紐約所設計的福特基金會總部大樓（Ford Foundation Headquarters），於 1995 年獲得美國建築師學會「廿五週年建築作品獎」的殊榮【圖 1-67】。路康生前如同一人的事務所，則後繼無人，身後一切化為烏有，令人不勝唏噓。

圖 1-66 華盛頓杜勒斯國際機場，杜勒斯，艾羅‧沙陵南，1958-62

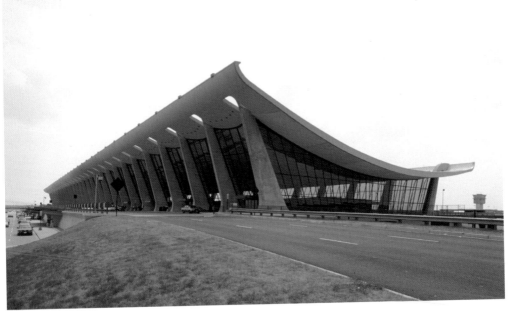

1-66

傳人

難道路康真的都沒有傳人嗎？除了將柯布的粗獷清水混凝土發展成為細緻的澆灌石材，透過日本建築師安藤忠雄的推廣風靡各地之外，曾在路康事務所短暫實習的義大利建築師皮亞諾（Renzo Piano），在美術館設計上，延續著透過空間、結構與設備整合，創造優質的自然採光展覽空間。

皮亞諾在美國休士頓設計建造的首幢美術館 —— 梅尼爾收藏館（The Menil Collection），在 2013 年也獲得了「廿五週年建築作品獎」的肯定【圖 1-68~1-69】。之後設計了一系列的美術館：美國休士頓的湯柏利展館（Cy Twombly Ravilion, 1992-95）、瑞士巴塞爾的貝耶勒基金會美術館（Beyeler Fondation Museum, 1991-97）、美國達拉斯的納許雕塑中心（Nasher Sculpture Center, 1999-2003）、美國亞特蘭大美術館增建（High Museum of Art, 1999-2005）、美國芝加哥美術館擴建（Art Institute of Chicago, 2005-09）、美國洛杉磯美術館兩次擴建（LACMA, 2003-2008, 2006-10）、挪威奧斯陸的現代美術館（Astrup Fearnley Museum of Modern Art, 2002–12）、美國波士頓的賈德內（Isabella Stewart Gardner Museum, 2005-12）、 美國麻州劍橋哈佛美術館擴建（Harvard Art Museums, 2009-14）以及 2013 年完工的路康金貝爾美術館增建。承襲路康開創的美術館設計的新思維，皮亞諾以更先進的工程技術做了更進一步的發展，成為當今設計美術館建築類型的第一把交椅，堪稱是路康最得意的傳人。

然而先後在耶魯大學與賓州大學建築系任教廿多年的路康，在校園裡有播下了什麼種子嗎？路康開創了美國式的學院建築師，從 1950 年代末的摩爾（Charles Moore）與范士利，1970 年代初的紐約五人：艾森曼（Peter

圖 1-67 福特基金會總部大樓，紐約，羅區與丁格羅，1963-68 ／ 辦公空間環繞中庭花房

083

1-67

Eisenman)、葛瑞夫斯（Michael Graves）、格瓦斯梅（Charles Gwathmey）、黑達克（John Hejduk）與麥爾[46]，到 1980 年代中期職掌哈佛設計學院的西班牙建築師莫內爾（Rafael Moneo）以及自 1981 年起便在紐約哥倫比亞大學任教的侯爾（Steven Holl）。

深思熟慮的設計思考

路康在兩所頂尖的建築學府作育英才廿多年，為什麼沒有任何的學生打著他的旗號，自我標榜為路康傳人呢？不像密斯提供了一套萬能的構築系統，或是柯布留下了豐富的造型語彙以及能夠進一步發展的許多想法，路康的建築設計思考模式是一切從原點出發，如同巴特（Roland Barthes）所主張的「零度寫作」的想法[47]。

路康認為，建築是不可度量的東西的一種具體表現，建築尤其是人類對「機構」的表現。這些「機構」源自於「肇始」（beginning），即人漸漸理解自己的「意願」和「靈感」。「靈感」主要來自於學習、生活、工作、會晤、質疑和表達。路康曾舉學校為例，說明源自這些「靈感」而來的「機構」。「學校一開始是：有個人在樹下，他並不曉得自己是老師，和一些不曉得自己是學生的人討論他的理想。學生思索著彼此間的交流，同時覺得和這個人在一起是多麼的好，他們期望自己的孩子也能

圖 1-68 梅尼爾收藏館內部，休士頓，皮亞諾，1982-87 / 運用自然採光的展覽空間

圖 1-69 梅尼爾收藏館外部，休士頓，皮亞諾，1982-87 / 外部結構構件

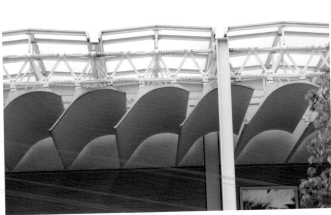

1-68

1-69

聆聽他的教導。不久空間被構築起來，第一所學校因而產生。」[48]

以海德格（Martin Heidegger）在《時間與空間》中的用語來說，路康告訴我們，人是「在世存有」（Dasein）中的基本造型[49]。生命不是任意的，而是一種結構，包括了人與自然。他強調人的「靈感」與「機構」的共通性。「你之所以曉得要設計什麼，並非你所意欲為何，而是你感受到物中的秩序是什麼。」他以具體的字眼來命名「機構」，例如：
「街道可能是人最早的機構，一座沒有屋頂的集會殿堂。」
「學校是一種空間的領域，適合於學習的場所。」
「城市是機構所組合而成的場所。」

這些命名經常引用具體的構築造型來加以說明。不過路康認為，這些造型也暗示著「機構」。他說：「在使機構變成一幢建築物之前，建築師所做的每件事，都得先對人類的機構負責。」因此建築是以一般性造型存於人類的在世存有之中。

空間的本性是：想以某種方式存在的精神和意志。「機構」透過他們的特質而成為「具有靈感的房子」，「靈感」這字眼是表示對「已經存在的物」的「理解」。路康巧妙地運用英文 realization 同時包含「理解」與「實現」之意，因此一旦能理解，便代表有了實現的能力。「靈感」與「光線」有關，是理解的象徵，也是「靜謐」和「光線」交會門檻處對「肇始」的感受：「靜謐」有其渴望為何的意願，而「光線」則是所有表現的賦予者。

我們的作品是和陰影有關的作品。要達成光線的任務則需材料和結構，因此路康說：「當光線尚未觸及建築物的翼側之前，並不曉得自己有多麼偉大。」而且「選擇結構元素也就決定了光線的特性」，因此結構和材料在設計的一開始就必須加以考慮，並依照光線而發展。「結構是光線的賦予者。一般我們所想要創造的是一個曉得意欲為何的空間。如果能創造出空間的領域，便能使機構生氣蓬勃。」空間曉得其意欲為何時，便成為一個房間，亦即：一處有特殊的特性的場所，一間房間的特性。

正如我們平常所見，一開始是由光線和結構的關係所決定，路康說：「創造一間方正的房間，即賦予房間陽光，以陽光無限的情緒顯示出方正。」因此所有的房間都需要自然的光線。「除非有自然的光線，否則我無法界定某種空間確實是那種空間。而且情緒是由一天的時間所創造的，同時，一年四季也經常讓人想起那一種空間可能是……」不過結構也有自己的秩序，因此路康說：「磚樑就是拱。」

一般而言，一幢建築物應該表現出「被建造的方法」，亦即「其意欲為何」的表徵。果真如此，便可論及「有靈感的技術」。「工程和設計不應該是兩回事，他們必須是同一件事。」因此技術的實現是機構的化身。就此觀點而言，雖然機構被度量成一幢建築物，不過機構仍是無法度量的。一幢建築物賦予「光線」一個具體的真實性，因而揭露了「靜謐」的秩序。因此建築作品變成是「建築的一種奉獻」。迴響著「靜謐」的任何建築，都表現出一種重返「肇始」，由於存有的基本結構永遠不會改變，「會是這樣的，永遠都會是這樣」[50] 成為路康最常掛在嘴邊的一句話。

正因為如此，路康是難以仿效的建築師。他留下來的建築傳世之作，是歷經痛苦折磨的過程而得到的結果，作品裡交織著充滿矛盾的掙扎，謙卑與自大的糾結。卑微的家世背景跨入學院殿堂，看似一本正經的為人，卻有兩段留下愛的結晶的外遇；平淡無奇的形式，深藏著深思熟慮的空間，正如他的顏面傷疤背後隱藏著熊熊的烈火，在靜謐的黑暗中用心等待光明乍現。

1. Louis Kahn, "How'm I Doing, Corbusier", *Louis I. Kahn: Writings, Lectures, Interviews*, ed. Alessandra Latour (New York: Rizzoli, 1991), 298.

2. "Modern Architecture", *Significance of the Fine Arts*, American Institute of Architects (Boston: Marshall Jones Company, 1923), 181-243.

3. Carter Wiseman, *Louis I. Kahn: Beyond Time and Styl*, (New York: W.W. Norton, 2007), 34.

4. Wiseman, *Louis I. Kahn*, 39.

5. "The Value and Aim in Sketching" *Louis I. Kahn: Writings, Lectures, Interviews*, ed. Alessandra Latour (New York: Rizzoli, 1991), 10-13.

6. H.-R. Hitchcock & P. Johnson, *The International Style: Architecture Since 1922* (New York: W.W. Norton, 1932).

7. Wiseman, *Louis I. Kahn*, 44.

8. Wiseman, *Louis I. Kahn*, 45.

9. *Architectural Forum*, May 1942, 306-7.

10. *Architectural Forum*, Dec. 1944, 116.

11. Oscar Stonorov & Louis I. Kahn, *Why City Planning Is Your Responsibility* (New York : Revere Copper and Brass,1943).

12. Oscar Stonorov & Louis I. Kahn, *You and Your Neighborhood* (New York : Revere Copper and Brass,1944).

13. "Monumentality", *New Architecture and City Planning, A symposium*, ed. Paul Zucker (New York: Philosophical Library, 1944), 77-88.

14. Thomas Leslie, *Louis I. Kahn: Building Art, Building Science* (New York : George Braziller, 2005), 44.

15. William Huff, "Louis Kahn: Sorted Recollections and Lapses in Familiarities", *Little Journal*, Sept. 1981,

16. Louis Kahn, "How to develop New Methods of Construction", in *Louis I. Kahn: Writings, Lectures, Interviews*, ed. Alessandra Latour (New York: Rizzoli, 1991), 57.

17. Anne Tyng, *Louis I. Kahn to Anne Tyng: The Rome Letters, 1953-1954* (New York: Rizzoli, 1997), 3

18. Anne Tyng, "Architecture is My Touchstone", *Radcliffe Quaeterly*, Sept. 1984, 6.

19. Anne Tyng, *Louis I. Kahn to Anne Tyng: The Rome Letters, 1953-1954* (New York: Rizzoli, 1997).

20. Wiseman, *Louis I. Kahn*, 74.

21. Wiseman, *Louis I. Kahn*, 78-79.

22. "Letters", *Progressive Architecture*, May 1954, 16.

23. Frederick Gutheim, "Modern Architecture in Yale", *New York Herald Tribne*, Nov. 28, 1953.

24. Tyng, *Louis I. Kahn to Anne Tyng*, 8

25. Wiseman, *Louis I. Kahn*, 86.

26. Rudolf Wittkower, *Architectural Principles in the Age of Humanism* (London : Warburg Institute, University of London, 1949).

27. Louis I. Kahn, "The Mind Opens to Realizations", *Louis I. Kahn: In the Realm of Architecture*, eds. David B. Brownlee and David G. De Long *1954* (New York: Rizzoli, 1991), 78-79.

28. Wiseman, *Louis I. Kahn*, 9

29. Susan Braudy, "The Architectural Metaphysica of Louis Kahn", *New York Times Magazine*, Nov. 15, 1970, 86.

30. Huff, *Little Journal*, 12.

31. Reyner Banham, "The Buttery-hatch Aesthetic", *Architectural Review*, Mar. 1962, 206-8.

32. Wilder Green, "Louis I. Kahn, Architect, Alfred Newton Richards Medical Research Building", *Museum of Modern Art Bulletin* 28, 3.

33. Vincent Scully, *Louis I. Kahn* (New York: George Braziller, 1962), 27-30.

34. Charles Percy Snow, The Two Cultures and the Scientific Revolution, (Cambridge University Press, 1959).

35. Wiseman, *Louis I. Kahn*, 119.

36. Kahn, "Address", *Louis I. Kahn: Writings, Lectures, Interviews*, 216.

37. Wiseman, *Louis I. Kahn*, 135.

38. Wiseman, *Louis I. Kahn*, 132.

39. Robert Venturi, *Complexity and Contradiction in Architecture*, (New York: The Museum of Modern Art Press, 1966).

40. August E. Komendant, *18 Years with Architect Louis I. Kahn* (Englewwod, NJ: Aloray, 1975), 83.

41. Wiseman, *Louis I. Kahn*, 187.

42. Wiseman, *Louis I. Kahn*, 202.

43. Le Corbusier & Saugnier, *Vers une Architecture* (Paris: Crès, 1923).

44. Wiseman, *Louis I. Kahn*, 247.

45. "Twenty-five Year Award Recipients", The American Institute of Architects, http://www.aia.org/practicing/awards/AIAS075247

46. *Five Architects* (New York; George *Wittenborn, Inc., 1972).

47. Roland Barthes, *Le Degré zéro de l'écriture* (Paris: Seuil, 1953).

48. Louis Kahn, "The Room, the Street and Human Agreement", in *Louis I. Kahn: Writings, Lectures*,

Interviews, ed. Alessandra Latour (New York: Rizzoli, 1991), 263-9.

49. Martin Heidegger, *Sein und Zeit* (Halle: Max Niemeyer, 1927).
50. Richard Saul Wurman, *What Will Be Has Always Been. The Words of Louis I. Kahn,* (New York: Rizzoli, 1986).

Part **2**

空間本質的探尋

路康代表性作品賞析

一種充滿紀念性氛圍的靜謐空間特質，在光線的呈現下，觸動了每個人的心靈。當陽光從結構的開口灑落，空間彷彿詩歌般揭露構築的真理，寧靜地體現出空間內在意欲為何的特質。

回顧二十世紀建築的發展，是一連串對文化、材料與工程技術的革新歷程。建築從古典形式與空間特質中蛻變成抽象的幾何形體，空間的類型與機能也日趨繁複。

現代主義建築師逐漸發展出一套：遵循規畫報告書以及仰賴環境控制設備，來維持室內空間舒適度的設計操作模式。直接回應工程技術的建築體量逐漸占滿了都市街廓，世界各地也陸續出現由幾何形體所組成的天際線與城市風貌，地方環境的氣候性差異與文化特質，在建築技術的進步下，慢慢地消失在人們的空間體驗之中。

有別於現代主義建築師追求機能與形式的內外對應關係，美國建築師路康探索空間本質與展現構築形式的設計思維，讓他的建築作品從 1950 年代初期開始，便在現代建築史的發展過程中占有一席之地。有如哲學家般的設計思考模式，在他的演講與作品中，往往觸發更多對建築材料與空間的想像。一種充滿紀念性氛圍的靜謐空間特質，在光線的呈現下，觸動了每個人的心靈。

他追求構築合理性的設計思維，反對現代主義建築隱藏構築邏輯的表現形式。他認為建築師不應該從計畫書中開始設計的操作，而應該思考空間「意欲為何」的最初本質，透過畫筆妥善地安排每個構築的環節，真實地展現空間建構的過程。為了不隱藏任何空間被服務與被建構的過程，他用心地展現材料的特性，在組合結構建構空間的過程中，整合設備傳輸的管線，讓人的感官體驗能夠清晰地辨識出服務與構築空間的邏輯秩序。當陽光從結構的開口灑落，空間彷彿詩歌般揭露構築的真理，寧靜地體現出空間內在意欲為何的特質。

自從 1979 年，路康的第一幢公共性作品耶魯藝廊，獲得美國建築師協會的「廿五週年建築作品獎」之後，至 2005 年為止，路康已有五幢公共性作品獲得此獎項的肯定，包括：耶魯藝廊、沙克生物醫學研究中心、艾瑟特圖書館、金貝爾美術館以及耶魯大學英國藝術中心，著實證明路康的作品對於建築發展的重要性。

我們可以從這些獲獎作品的發展緣起、細部圖面與重新繪製的 3D 模型中，了解路康如何應用實質的構造元素，來整合設備管線的設計思維與細部的構築手法，以及其與國際樣式建築的設備整合模式之間的差異性，進而從構築的觀點來重新閱讀路康作品的迷人之處。

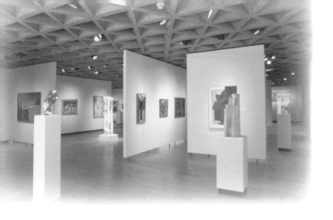

建築的紀念性起源於結構的完美，結構的完美大部分產生在令人印象深刻而明晰的形式和具有邏輯的尺度上[1]。

① 耶魯藝廊

1951-53

耶魯大學藝廊最早興建於 1926 年，由建築師史瓦特伍特配合整體校園形式，設計成具哥德樣式特徵的美術館建築。然而，由於贊助基金的終止，工程被迫於 1928 年停止進行，遺留了一處庭園和基地西半部超過 2/3 的面積未能興建；直到 1941 年，耶魯大學獲贈了超過六百件的當代藝術創作，校方才有感於展覽空間擴建的必要性，開始著手規畫美術館增建的相關事宜。

有鑒於館藏藝術品的類型與當時現代主義設計思潮之發展，校方不再堅持美術館增建必須回應校園既有紋理的規畫觀念，並且委託紐約現代美術館的規畫建築師古德文負責新館的設計工程。為了回應校方所收藏的當代藝術品之特性，他提出了一個標準現代建築樣式的設計方案──簡單的幾何量體、大面積的玻璃帷幕以及無裝飾的立面造型，為耶魯大學傳統的校園環境注入了另一股新的空間氛圍。然而當時正值二次世界大戰尾聲之際，美國聯邦政府對於大型建設的興建多所限制，加上校方也缺乏足夠的興建預算，在此現實環境壓力下，新建計畫又再度被迫終止。

1950 年，耶魯大學校長由葛黎斯沃爾德接任，他有意在校園中推動新公共空間與現代建築的發展，美術館的擴建計畫終於又露出曙光。當年秋天，先前的建築師古德文隨即提出重新履行合約的申請，然而校方卻提出重新修改設計方案與緊縮預算的要求，並建議合組規畫設計團隊。古德文於是決定放棄設計權，而推薦由霍爾或艾羅·沙陵南為繼任建築師人選。

然而艾羅·沙陵南以另有重要委託案為由予以婉拒，並推薦當時正於羅馬研習的路康為合適之建築師。由於當時正值韓戰關鍵時刻，聯邦政府

對於大型建設的審核更加嚴格，校方於是擬定出具教育、研究與展示三項主要功能的美術館空間計畫，包含作為建築系系館與藝廊增建的展示空間，並要求規畫建築師必須將美術館設計成一個能夠提供彈性使用機能的大跨度空間。

1951 年當路康自羅馬返回美國後，隨即投入美術館的設計工作。在初期的提案中，延續了古德文現代建築的設計方向，不同的是，路康採用了大斜坡的空間形式來解決設計問題，然而由於斜坡的比例過大，而且並不能妥善地形塑出大跨度的彈性使用空間。為此，路康修改了平面結構的模矩，將其變更為具方向性的矩形平面，也回應了基地中既有的幾何脈絡。

圖 2-1 耶魯藝廊，紐哈芬，路康，1951-53 ／一樓平面圖

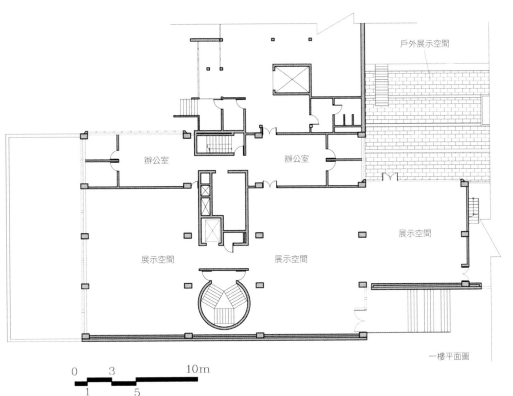

2-1

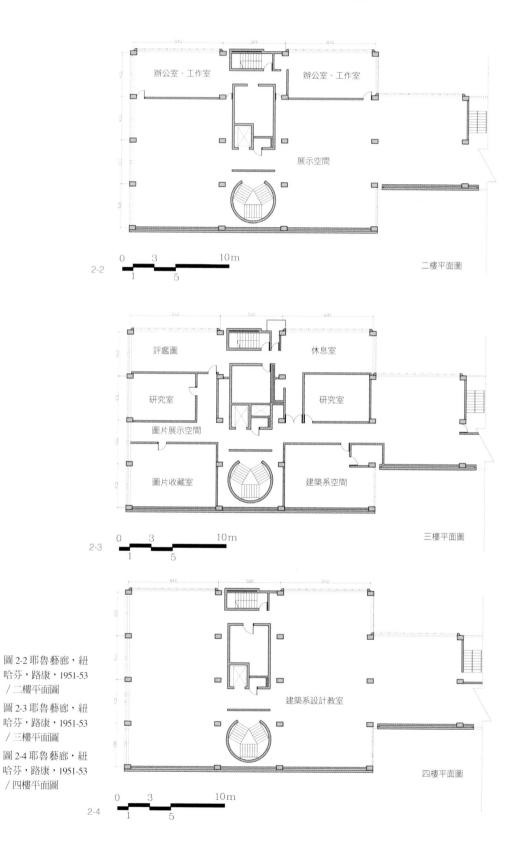

辦公室、工作室　　　　　　辦公室、工作室

展示空間

0　　3　　　　10m

1　　　5

2-2　　　　　　　　　　　　　　二樓平面圖

評鑑圖　　　　　　　　　休息室

研究室　　　　　　　　　研究室

圖片展示空間

圖片收藏室　　　　　　建築系空間

0　　3　　　　10m

1　　　5

2-3　　　　　　　　　　　　　　三樓平面圖

建築系設計教室

圖2-2耶魯藝廊，紐
哈芬，路康，1951-53
／二樓平面圖

圖2-3耶魯藝廊，紐
哈芬，路康，1951-53
／三樓平面圖

圖2-4耶魯藝廊，紐
哈芬，路康，1951-53
／四樓平面圖

0　　3　　　　10m

2-4　　1　　　5　　　　　　　　四樓平面圖

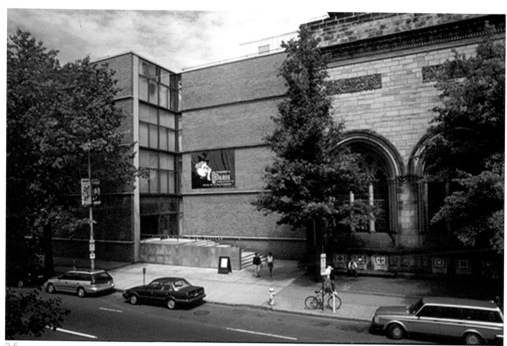

2-5

圖 2-5 耶魯藝廊，
紐哈芬，路康，
1951-53／設置於南
向立面轉角處的藝
廊入口

新方案的建築量體被分割成三個主要空間，由兩個 8.4 米寬的展示空間
結合中心的服務空間所組成【圖 2-1~2-4】；藝廊入口設置於南向立面的轉
角處，引導參觀者由轉角沿著展示空間的邊緣進入室內【圖 2-5】。為了回
應耶魯大學校園傳統的空間氛圍，路康採用紅磚來形塑南向立面的建築
表情；而考量採光與提供室內空間眺望校園景致的需求，美術館的北側
與西側則設計成玻璃帷幕的立面形式。路康融合了傳統與現代的設計手
法，完成了耶魯大學第一幢現代樣式的美術館建築。

考量到大跨度空間的施工過程，和韓戰時期金屬材料的使用限制，以及日
後空間機能上的彈性分隔，1951 年 8 月，路康在結構工程師費斯特拉的
建議下，採用了單跨的混凝土柱樑系統，並調整了平面的結構配置，將服
務核置於平面的中心。同時，如何在內部空間的混凝土組構過程中，整合
機械設備與照明的問題，也開始在設計過程中激盪。

首先，路康的作法是：藉由小樑和曲形混凝土板間的空隙藏匿空調和機
械管線，空調冷氣由小樑下緣排出，並透過拱形板面反射照明光線，最

後再將管線整合於服務核之大樑內【圖2-6】。路康認為，在混凝土的組構過程中，如果構件的形狀是適宜的，就能夠整合設備系統。然而這樣的方式，並不符合他自己於 1944 年發表的紀念性（Monumentality）文章中所提出的「完美結構」的概念。拱形的混凝土板面遮蔽了構造元素彼此間的組構關係，也未能真實地呈現出設備與構造系統整合的邏輯秩序，路康表示，這樣的作法失去了真實的空間表現力。

1952 年 3 月，路康對於整合設備系統的樓板構造做了一次全面性的修改。將拱形混凝土板的整合方式，變更為四面體混凝土樓板系統。這個設計概念的形成，是由事務所同事安婷對於空間桁架的幾何操作而來，其中融合了富勒於 1950 年所做的八位元組桁架（Octet-Truss）實驗，和她之前曾短暫工作過的事務所老闆瓦克斯曼對於三度空間桁架所開發的技術。她也曾應用這樣的技術，為賓州的一所小學辦公室設計了一個屋頂篷架系統。

在發展藝廊樓板構造的過程中，路康回覆安婷對於結構系統的疑問：「如果你沒有應用一種革新的結構，你為何煩惱藝廊的建造？」[2]，路康表示，在空間桁架的空隙中，隱含著設備管線行進的秩序。三度空間桁架的構

圖2-6 耶魯藝廊，
紐哈芬，路康，
1951-53 / 拱形混凝
土板整合透視圖

2-6

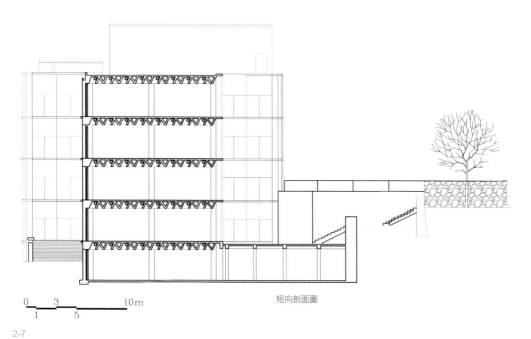

0 3 10m
1 5

短向剖面圖

2-7

圖 2-7 耶 魯 藝 廊，
紐 哈 芬， 路 康，
1951-53 ／ 短向剖面
圖揭露四面體樓板
構造與空間的組成
關係

造特性，啟發了路康構想出四面體混凝土樓板系統，來整合設備管線的
空間組構思維。

最終，特殊的四面體樓板系統不僅整合了設備服務與照明系統，也定義
了樓板底下大跨距的空間特性以及彈性的使用機能【圖 2-7】。時至 1963
年，由美國建築師魯道夫所設計完成的藝術與建築系館落成為止，耶魯
藝廊才正式專門作為展示當代藝術作品的美術館空間使用。

一位科學家就像是藝術家一樣……他喜歡在工作室內工作[3]。

② 理查醫學研究中心 1957-64

1957年 2 月，路康接獲了理查醫學研究中心的委託案。這是繼 1954 年的猶太社區活動中心後，路康所接獲之較大規模的公共建築設計案，也是他首次實踐高層結構的建築作品。

理查醫學研究中心的設計發展，在空間概念的探索上，深受猶太社區活動中心的影響【圖 2-8】。在此之前，路康於耶魯藝廊的設計中，透過樓板構造細部上的操作，實踐了他所謂建築空間是「空心石頭」的想法。在猶太社區活動中心的設計操作中，路康將這樣的概念提升到了實質空間結構的組構關係中，也就是他所強調的服務與被服務空間整合的想法：「主要空間的特性，可以藉由服務它的空間得到進一步的彰顯，儲藏室、服務間、設備室不應該是由大的空間中區隔出來，它們必須擁有自己的結構。」[4] 如此才能賦予空間層級有意義的組成與造型。

關於實驗室空間特質的體悟，路康認為，研究與實驗空間是實驗室建築類型設計的兩大主軸，它們是科學家內在精神特質的具體化實踐，必須從空間的內在意欲中體悟出秩序，而結構賦予了秩序體現的邏輯。路康進一步闡述：「一位科學家就像是藝術家一樣……他喜歡在工作室內工作。」為此，在實驗室內部空間的布局上，路康將研究區域配置在空間的四個角落，以便獲得足夠的光線與視野，而實驗操作區域則設置在平面的中央，並由建築結構的組合特質來加以區分。

在最初的提案中，路康設計了一個主要的設備樓棟和三個獨立的實驗室塔樓，每個塔樓均為正方形的平面規畫，並於其周邊中央配置樓梯與排氣塔樓。三個實驗室塔樓以風車式的聯結方式與中央設備大樓結合，並將主要的機械設備和實驗動物管理室，配置於中央設備大樓的各樓層

中。在初期的平面方案中，排氣與樓梯塔樓以不同的幾何形式，傳達出它們在機能上的差異性。此外，在結構上也均獨立於實驗室塔樓的結構系統，形成了服務空間獨立於被服務空間的空間結構邏輯，清晰地說明了空間結構上的主從關係，以及實驗室空間之進氣與排氣的空間特性。正因如此，路康於外在形式的操作上，也試圖強化這樣的空間組成特質，就如同在排氣塔樓的設計中，路康認為，排氣塔樓的體積規模應直接地反應出各種不同排氣的量，從最底層向上逐層增加，藉由服務空間形式上的表現，明確地反應出被服務空間內在的機能需求與特性【圖2-9~2-10】。

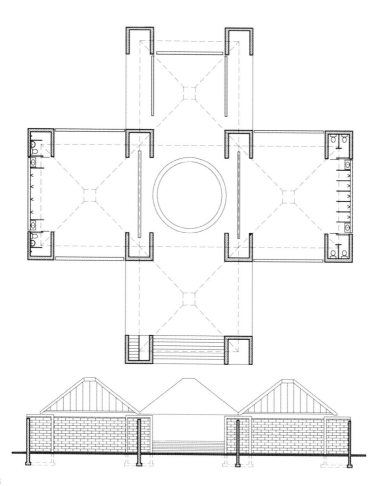

圖 2-8 猶太社區中心浴室，特稜頓，路康，1954-58 / 服務與被服務空間在平面及剖面圖上的組成關係

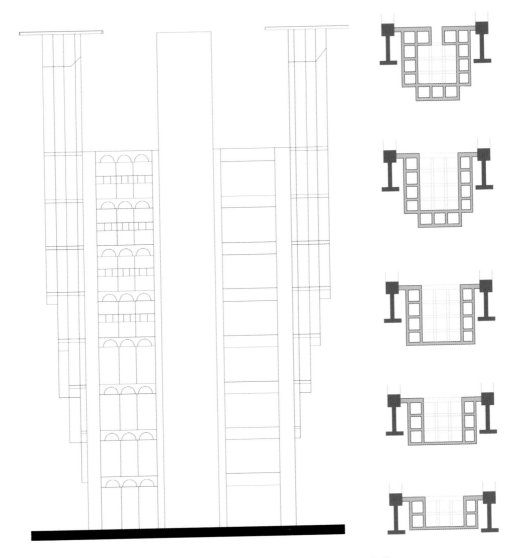

2-9

2-10

圖 2-9 理查醫學研究大樓，費城，路康，1958-61 ／設計初期立面圖（逐層增加的排氣塔樓）

圖 2-10 理查醫學研究大樓，費城，路康，1958-61 ／設計初期排氣塔樓平面圖（逐層增加的排氣設備空間）

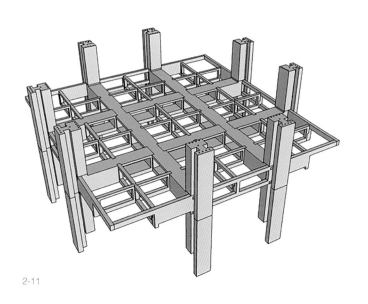

2-11

101

另一方面，路康利用現場澆製混凝土的方式來建構中央設備大樓，實驗室塔樓則應用預鑄混凝土構件組裝而成，試圖透過結構系統來區分設備大樓和實驗室塔樓在空間特性上的差異。除此之外，在整合兩者和設備管線上，路康認為，結構的秩序除了形塑建築的骨架之外，同時還要能整合設備管線。因此，路康在構想實驗室塔樓的結構系統時，同時也在思考各種整合設備管線的可能性。

然而，和耶魯藝廊面臨相同之命運，理查醫學研究中心的設計過程中，也遭遇了預算縮減的壓力。路康被迫必須精簡設計方案，其中包括塔樓形式和結構系統等。原本反應排氣量的階梯狀塔樓形式，被迫修改成單一量體的獨立構造；而九宮格的結構單元，也精簡成四等分的模矩形式【圖 2-11】，整體外部造型和內部結構形式，均做了大幅度的調整，唯獨中心設備大樓和實驗室塔樓的場鑄和預鑄的鋼筋混凝土構築邏輯未作調整【圖 2-12~2-14】。

在施工的過程中，路康曾經陪同艾羅‧沙陵南到工地參觀，艾羅‧沙陵南針對整體結構所呈現的空間特質問道：「你認為這棟大樓是建築上的成功還是結構上的成功？」路康回答：「結構和建築是不能被分開的，它們彼此共生。」[5]

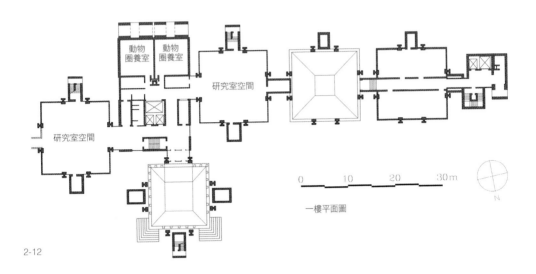

動物圈養室　動物圈養室

研究室空間

研究室空間

0　　10　　20　　30m

一樓平面圖

N

2-12

Louis I. Kahn

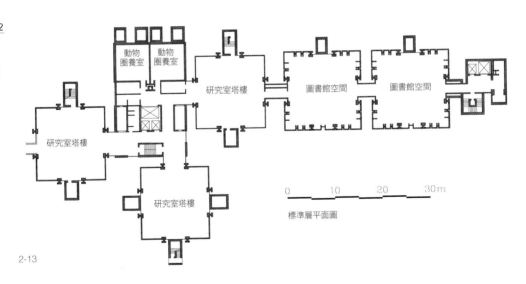

動物圈養室　動物圈養室

研究室塔樓

圖書館空間　　圖書館空間

研究室塔樓

研究室塔樓

0　　10　　20　　30m

標準層平面圖

2-13

圖 2-12 理查醫學研究大樓，費城，路康，1958-61 ／ 一樓平面圖

圖 2-13 理查醫學研究大樓，費城，路康，1958-61 ／ 標準層平面圖

理查醫學研究中心的實驗室塔樓，便是藉由三向度的預力混凝土之構築方式，清晰地展現結構上整體的骨架形象，並且傳遞出其內在形式所具有的結構特性，進一步將建築看不見的特質，透過結構的實質呈現而實際的存在於世界上，讓人們的感官體驗明確的辨認出來。換言之，理查醫學研究中心的結構形式，說明了空間是如何被建構出來，並且展現出具有空間內在特質的外在形式特徵【圖 2-15】。

2-14

圖 2-14 理查醫學研究大樓，費城，路康，1958-61 ／中心設備大樓與排氣塔樓的外部形式

圖 2-15 理查醫學研究大樓，費城，路康，1958-61 ／樓梯塔樓與整體結構骨架關係

2-15

研究機構是一處可以邀請畢卡索與科
學家進行會面討論的場所[6]。

❸

沙克生物醫學研究中心

1959-65

1950

年代,沙克教授帶領著一群生命科學家鑽研於生物與醫
學領域。他們認為,提高和維持人類健康的方法,不只
是為了預防和治癒疾病,最重要的是能夠促進生命科學研究之進步。相
較於當時冷戰時期太空和軍事科學領域的發展,他們更重視科學家的社
會責任——強調對人文的關懷與生命的尊重,是沙克生物醫學研究中心
成立時的最高宗旨。為此,沙克教授於 1950 年代末期開始,著手策畫生
物醫學研究中心的籌建事宜。

1959 年理查醫學研究中心正值興建之際,它的設計成果早已是美國社會
輿論的焦點。就在同年 12 月,沙克教授在朋友的引薦下,來到理查醫學
研究中心的施工現場參訪,並和路康作了初步的接觸,一同對實驗室的
設計交換了彼此的想法。1960 年 1 月,沙克教授隨即邀請路康一道前往
籌畫基地拉侯亞,勘查周遭環境條件。會勘後發現,由於地形的限制,
大部分的土地均不利於建築物的建造。

1960 年 3 月,路康向沙克教授提出了一個初步方案,主要是依循理查醫
學研究中心塔樓的規畫設計模式。實驗室塔樓配置在圓形的平台上,住
宿和遊憩單元規畫於峽谷兩側,會議廳座落於基地西北角面向太平洋的
方向。然而,初期方案在配置上有一些缺失。首先,實驗室塔樓的配置
方式並不均等,視野與可及性條件,西側塔樓均優於東側。除此之外,
寬廣的基地條件並不適合配置簇群的高層建築結構。路康於草案提出後
不久,隨即推翻了這項設計提案。

於 1962 年,不同於理查醫學研究中心垂直塔樓的實驗室空間模式,在第
二次的方案中,路康提出了一個新的服務空間類型,改採低樓層水平長

向的配置方式，並允許未來實驗室空間人數和機械設備上的成長。另一方面，空間組織上，也反應出科學家日常生活中研究思考和實驗操作之間作息上的差別。為此，路康將心靈活動的研究空間從實驗室的工作空間中獨立出來，也回應了沙克教授重視人文和科學融合的抽象議題，使得研究人員在實驗操作和研究思考的過程中，能夠保有心靈上精神轉換的機會。

在整體的配置上，實驗室總共分為四個主要區塊：兩個區塊分配一個中庭花園，排氣及設備塔樓被規畫於每個區塊的南北兩側，面對中庭花園的部分則設置研究室；中庭的西側盡頭，配置半圓形的討論室，並提供眺望西側遠景的露台。除此之外，住宿和遊憩單元被整合於峽谷的南端，會議室則保留於基地西北角的位置上【圖 2-16】。

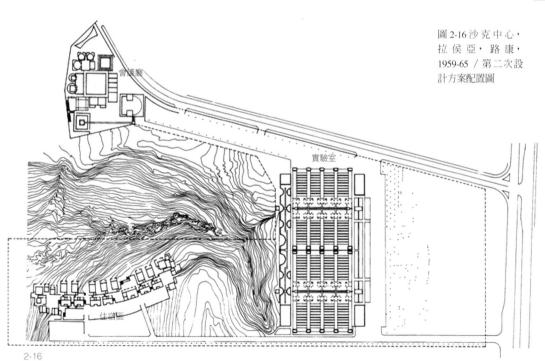

圖 2-16 沙克中心，拉侯亞，路康，1959-65／第二次設計方案配置圖

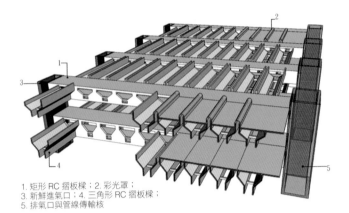

2-17

圖 2-17 沙克中心，
拉侯亞，路康，
1959-65 / 折板混凝
土構造透視圖

圖 2-18 沙克中心，
拉侯亞，路康，
1959-65 / 一樓平面
圖

1. 矩形 RC 摺板樑；2. 彩光罩；
3. 新鮮進氣口；4. 三角形 RC 摺板樑；
5. 排氣口與管線傳輸核

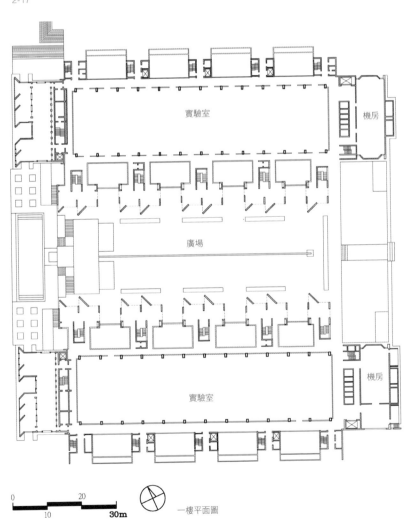

實驗室

機房

廣場

實驗室

機房

0 10 20 30m

一樓平面圖

2-18

針對理查醫學研究中心實驗室塔樓設備管線外露導致灰塵累積的問題，路康在沙克醫學研究中心的實驗室設計上，做了幾項修正：設備管線不再是整合於結構骨架之空隙，而是透過新的結構形式，將其整合於獨立的空間中。路康設計出了矩形和三角形的混凝土摺板樑體，不僅擔負結構承載的角色，其斷面深度還以兩人可以爬行進入維修的尺度來加以設計，這也是路康第一次應用水平向獨立結構的觀點，來思考構造和設備管線的整合問題【圖 2-17】。

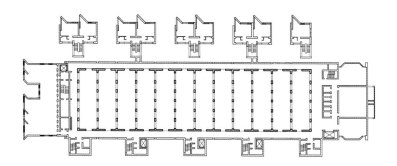

2-19

圖 2-19 沙克中心，拉侯亞，路康，1959-65 ／二樓平面圖

然而，第二次摺板系統的提案仍未獲得沙克教授的青睞，他對於四個實驗室量體的配置和內部空間的尺度有所質疑，認為兩個中庭花園的設計是一種離散的空間型態，並不能增進研究人員彼此間交流互動的機會。除此之外，沙克教授也要求，實驗室空間要在機能使用上更為彈性的作法，三角形摺板構造整合設備的形式太過制式，降低了設備系統機能上調度的可能性。由於這些原因，沙克先生要求路康，必須重新發展配置計畫，這對路康來說，無疑是一種時間和精神上的雙重打擊。

然而，在檢討了設計方案後，路康也發現了幾項缺失：實際上，三角形摺板的混凝土構造，留設給通風管線的空間配置明顯不足；而且施工人員並無法攜帶大型機具進入更換和維修管線；最主要的是，實驗室空間中跨距過大，將導致設備系統彼此間的聯繫出現問題。

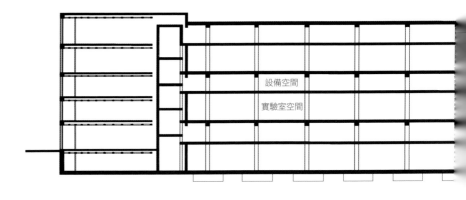

設備空間

實驗室空間

圖 2-20 沙克中心，拉侯亞，路康，1959-65 / 長向剖面圖

0　　　　20

長向剖面圖

10

30m

2-20

1962 年 5 月，路康提出了第三次修正方案，基本上仍是延續了三角形混凝土摺板方案中南北兩側配置服務塔樓和研究室的空間模式，不同的是，將原本四幢具備兩個實驗室樓層的量體，調整成兩幢具備三個實驗室樓層的配置方式，並於每幢實驗室量體的西側，增加了辦公室、行政管理和圖書空間，東側則設置主要的機械設備層【圖 2-18~2-20】。在此新的方案中，服務和被服務的空間概念，不只在平面結構上有所區分，在剖面的垂直關係中，也透露出兩種空間型態組構上的特性。

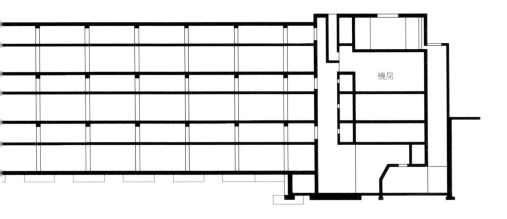
機房

在你親近書本之前，世界是靜止的[7]。

④ 艾瑟特圖書館

1965-72

艾瑟特圖書館的新建工程，初期歷經了一波三折的建築師遴選過程，當時路康才剛結束沙克生物醫學研究中心繁重的興建工程。在校方苦思不著最合適的人選之際，恰巧沙克教授的公子正就讀於艾瑟特學院，藉此機會，沙克教授將路康推薦予圖書館興建籌備委員會[8]。再者，校方重視教育中樸實的本質，與路康重視內在意欲的設計思維不謀而合。1965 年 11 月，校方正式委任路康為圖書館設計建築師，初期的規畫目標中明定「此圖書館的特質必須能夠激發全體教職員與學生的工作和學習」[9]，以此為藍圖，開啟了路康與艾瑟特學院合作的第一步。

思索圖書館空間本質的過程中，路康深深地感受到書本無以衡量的價值：「書本極其重要，沒有人曾經付清過一本書的價值，他們僅僅付清了它的印刷費用。」[10] 進一步路康認為，它在機能上是一幢圖書館，在精神上是一幢教堂[11]，是一種對書本表達出虔誠敬意的場所：「書是一種奉獻……圖書館則告訴大家關於這樣的奉獻。」[12]

從初期的設計方案中即可看出，路康試圖藉由紅磚的承重構造，傳達出一種中世紀修道院般神聖靜謐的空間特質，一處有著天井採光與隱密座席的空間形態【圖 2-21】。此外，思考了光線、書本與人之間的互動模式，路康曾經提出「圖書館空間的起源來自於一個人拿著書本走向光明」[13]。換言之，其空間本質象徵著人、書本與光線的結合。而在圖書館藏書與閱讀區不同的空間結構中，路康認為，光線是生成與區別其空間特質的重要元素，使得書與讀者產生了動態的結合。

早在 1956 年參與華盛頓大學圖書館的設計競圖時，路康就曾對圖書館的空間建構提出，以結構與光線來揭示其內在意欲的想法：「我們企圖發現

某種可以很自然的容納閱讀小區的構造系統，我想在靠近建築外圍的區域設立有著自然採光的閱讀小區，似乎是不錯的點子。」[14]。十年過去，這個對圖書館空間特質的領悟，終於在艾瑟特圖書館結合紅磚與鋼筋混凝土結構系統的構築邏輯中實現。

為了形塑圖書館的空間特質與回應校園中新喬治亞式（neo-Georgian）的磚紅色建築樣式，在設計的發展過程中，路康藉由磚構造的組構方式，呈現一種古體的空間氛圍，由光線與結構形式來界定整體的空間組成，從壁龕式閱讀空間之厚實的牆面採光與磚拱迴廊，可以發現，路康對中世紀修道院圖書館的空間迴響【圖2-22】。

2-21

閱讀區　藏書區　　藏書區　閱讀區

初期單線設計草圖

2-22

圖2-21 菲利普斯·艾瑟特學院圖書館，艾瑟特，路康，1965-72 ／ 1966年中初期設計方案平面圖

圖2-22 聖母平安（S. Maria della Pace）修道院，羅馬，布拉曼特，1500-04

在設計初期，路康原本將整體規畫為承重的磚造建築，礙於校方預算之壓力，而將其修改成鋼筋混凝土構造與磚構造兩套系統的整合方式[15]。主要的結構承載與藏書空間，由內部的鋼筋混凝土柱樑系統來支撐，人與書互動的閱讀空間則由紅磚構造來加以形塑，清楚地描繪出路康對「建築中的建築」[16]的空間操作理念【圖 2-23】。

圖書館中央的藏書空間，屋頂上方由兩道十字形鋼筋混凝土深樑所建構的採光天窗，揭露了由上灑落的日光，詮釋了路康對十八世紀法國建築師布雷（Étienne-Louis Boullée）所設計的圖書館空間原形的迴響：一個關於「圖書大會堂」（Library Hall）的想像。路康曾提及：「圖書館空間的感覺應該是：你來到了一個充滿書籍的會場。」[17]光線與結構形塑了一個莊嚴神聖的藏書空間，一種讓人心情平靜的宗教性空間氛圍，不僅傳達出對書本的虔誠敬意，也展現出路康所闡述的「空間不可量度」的內在意欲特質。

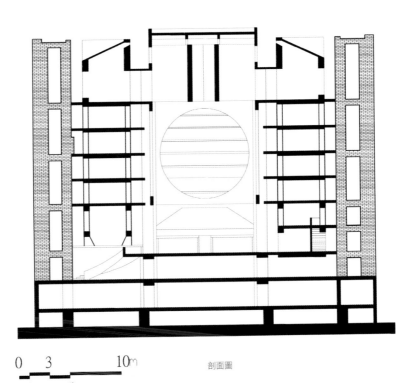

0　3　10m

1　5

剖面圖

圖 2-23 菲利普斯·艾瑟特學院圖書館，艾瑟特，路康，1965-72 / 剖面圖展現了紅磚與 RC 結構的組成關係

2-23

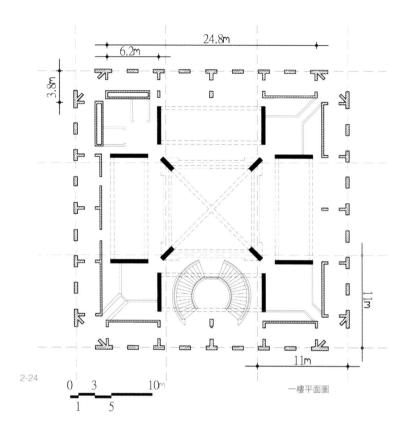

24.8m
6.2m
3.8m
11m
11m

2-24

0 3 10m
1 5

一樓平面圖

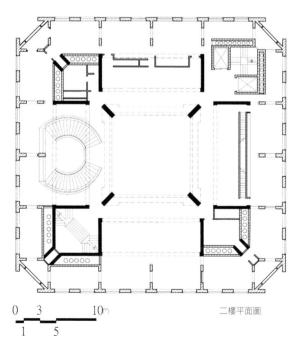

2-25

0 3 10m
1 5

二樓平面圖

圖 2-24 菲利普斯·艾瑟特學院圖書館，艾瑟特，路康，1965-72 ／一樓平面圖

圖 2-25 菲利普斯·艾瑟特學院圖書館，艾瑟特，路康，1965-72 ／二樓平面圖

相較於由鋼筋混凝土所建造的藏書空間，閱讀小區則是由傳統磚造結構與技術，體現出古體的空間氛圍。閱讀小區、藏書區與中央會堂由三種不同的結構形式所形塑，路康實踐了他認為由結構形式來展現空間特性的構築思維。

於最後的設計階段，路康將原本磚造的半圓拱修改成平拱（jack arch）的構造形式。由於在地質鑽探的過程中發現，基地周圍飽含豐沛的地下水量，土壤質地也不穩定，使得原本兩層樓高的地下儲藏與機械設備空間，必須調整為 1 層樓的高度，基礎形式也改為筏式基礎，最終整體建築規模維持在 9 層樓的建築高度，由外側的閱讀空間包覆內側的藏書空間與採光內庭而成【圖 2-24~2-26】。

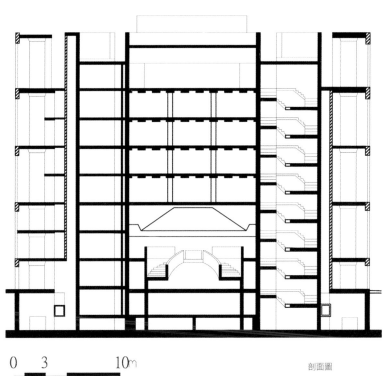

圖 2-26 菲利普斯・艾瑟特學院圖書館，艾瑟特，路康，1965-72 ／剖面圖

0　3　10m

1　5

剖面圖

2-26

想想看，如果我們藉由一些線索能夠找到建築的起點，並且藉由這些線索，我們將很容易的能夠說明這幢建築的空間是如何被建造完成的。當然我們在介紹柱子或任何的構造物時，都必須是在有光線的情況之下。我認為，除非空間中有自然光，否則不能稱之為建築空間，人工光無法照亮建築空間，因為建築空間必須讓人感受到每年、每季、每日時光的不同……[18]

⑤ 金貝爾美術館 1966-72

金貝爾藝術基金會成立於 1935 年，由美國德州華茲堡市當地的食品業鉅子與藝術收藏家金貝爾所創設。1948 年，當他的收藏品第一次於佛特沃夫市立圖書館公開展示時，便有感於必須為這些藝術收藏品找到一處合適的展示與保存空間。然而，這項計畫直至 1964 年金貝爾先生逝世後，由他的遺孀依據其遺囑捐出一半的資產才付諸實現。

隨後，基金會聘請了在美術館營運與管理上非常專業的伯朗為籌備館長，他為金貝爾美術館的新建擬定了清楚的方向，包括光線控制、人性尺度與簡潔精緻的空間特質等，都被詳列在建築計畫裡。初期，在建築師的遴選過程中，伯朗很欣賞路康對於每一個案子都能抱持著創新設計與研究問題的精神，於是在 1966 年 10 月向基金會推薦路康為美術館設計建築師。

在設計初期的討論中，伯朗指出，未來金貝爾美術館的完成將對建築藝術的歷史有所貢獻，而不只是在機能和運作成效上有所突破。其中，伯朗認為，美術館的人性尺度與參觀者的空間體驗，是設計發展過程中最關鍵性的因素。除此之外，思考德州強烈的日照光線對於視覺、物理環境和藝術作品所造成的影響，伯朗也提出了自己的看法。他強調「一個理想視覺情境的創造，涉及到物理、生理和心理……等所有感知的標準，但是在此計畫中，並不是模仿一個可計量的、物理或生理的反應，而是模仿一個心理的結果，這是關於參觀者他於一天時間的運行變化中

欣賞藝術品的實質感受」[19]，而這也是金貝爾美術館考量自然採光最初的
設計原則。

1967 年 3 月，路康提出了第一個設計方案，這是一個有著梯形摺板屋
頂、模矩化重複平面單元的正方形配置提案【圖 2-27】。不同於 13 年前耶
魯藝廊開放的大跨距展示空間，路康試圖藉由細長形的結構單元來定義
出主要的空間秩序。而摺板的屋頂構造與中央裂縫的採光模式，則是源
自於沙克生物醫學研究中心當初放棄的三角形摺板之構造形式。相較於
耶魯藝廊中四面體混凝土樓板系統強制性的設備整合方式，金貝爾美術
館初步設計的模矩化構造單元，提供了設備整合上可控制的彈性操作方
式。然而，由於配置的面積過於龐大，背離了原先所擬定的人性化和諧
比例，也大過於周遭鄰近建物之尺度，日後的營運成本勢必提高。這個
方案隨即遭到伯朗的否決，並要求必須對配置規模重新加以調整。

同年 7 月，路康提出了第一次修改方案，主要針對配置形式和採光形態
進行調整，將原本正方形的配置形式縮減成 H 型的平面配置，東、西兩
側的配置區塊透過中央拱廊加以連結，刪除了多餘的迴廊和展覽廳的面
積。而自然採光的屋頂形式，則由梯形的摺板構造修改成半圓形的拱形
屋頂。值得一提的是，在這次的提案中，路康開始思考應用照明反射器
的問題，希望透過其反射曲率，將自然光線反射至屋頂構造表面，並且

117

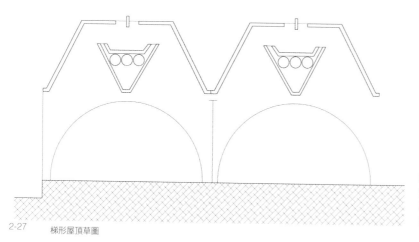

2-27　梯形屋頂草圖

圖 2-27 金貝爾美術
館，佛特沃夫，路
康，1966-72 ／ 梯形
與三角形摺板方案

又能漫射部分光線至展示空間中。為此，將原本整合管線的三角形摺板構造變更成位於屋頂起拱點的水平構造孔隙，而拱頂的中央裂縫處則以曲面的光線反射器取代之。

H 型的平面配置雖然縮小了整體規模，然而室內空間的比例尺度，仍未符合伯朗強調人性尺度的要求，這樣的僵局直到路康事務所的同事梅耶（Marshall Meyers）於德國建築師安捷若（Fred Angerer）所著的《建築的表面結構》（*Surface Structures in Building*）一書中，獲得了改善拱頂曲率的靈感後才被突破。他嘗試了幾種不同的形式：1/4 圓、橢圓與組合圓等，最後採用了書中所介紹的擺線形拱頂構造，其曲率不僅能降低殼體的高度，也達到了和諧的人性尺度之設計要求【圖 2-28】。

結合擺線形的拱頂形式，路康於 1968 年 8 月發展出了ㄇ字型的平面配置方案，以更精簡的空間序列，來形塑伯朗所要求的參觀者之空間體驗。透過一種儀式性的空間操作來思考平面的配置方式，應用柱廊空間來形塑進入美術館的神聖性氛圍，再引導人們進入左右對稱的室內空間中，呈現出一種古典空間形式的現代性轉化【圖 2-29~2-32】。最終就以此方案進行細部設計，發展後續構造與設備配管整合的相關議題。

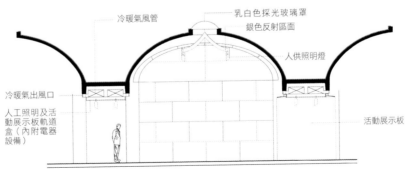

圖 2-28 金貝爾美術館，佛特沃夫，路康，1966-72／擺線形屋頂結構的組成形式

冷暖氣風管　　　　　乳白色採光玻璃罩
　　　　　　　　　　銀色反射區面

　　　　　　　　　　　　　　人供照明燈

冷暖氣出風口

人工照明及活動展示板軌道盒（內附電器設備）

活動展示板

2-28

演講廳

圖書館

點心吧

書局　　商店　　　　　　　研究室

採光天井

入口門廳

藝廊

入口廣場

入口門廊

0　　5　　10　　　　　　　30m

一樓平面圖

2-29

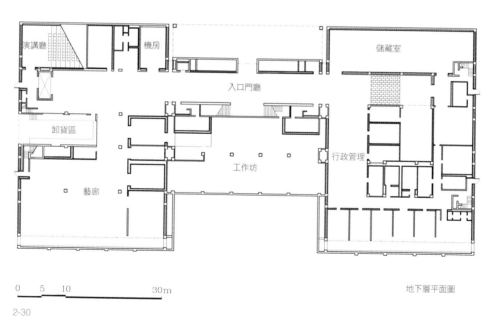

演講廳　　　　機房　　　　　　儲藏室

入口門廳

卸貨區

行政管理

工作坊

藝廊

0　　5　　10　　　　　　　30m

地下層平面圖

2-30

圖 2-29 金貝爾美術館，佛特沃夫，路康，1966-72 ／ 一樓平面圖

圖 2-30 金貝爾美術館，佛特沃夫，路康，1966-72 ／ 地下層平面圖

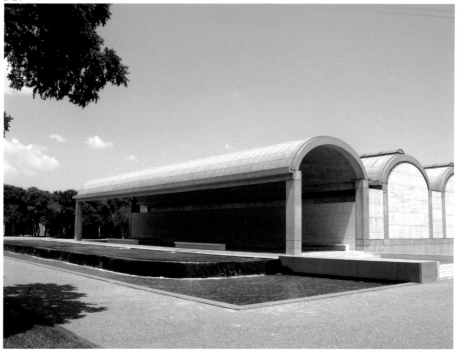

Louis I. Kahn

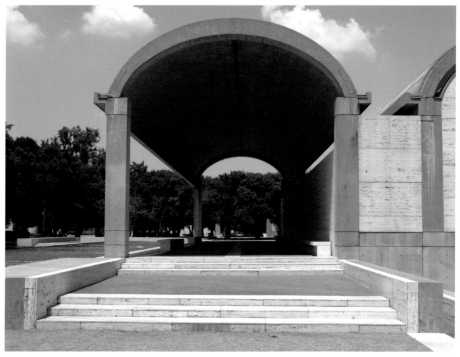

圖 2-31 金貝爾美術館，佛特沃夫，路康，1966-72 ／ 入口柱廊
圖 2-32 金貝爾美術館，佛特沃夫，路康，1966-72 ／ 入口柱廊儀式性的空間序列

在陰天下看起來像隻蛾，在艷陽天下看起來像隻蝴蝶[20]。

⑥ 耶魯大學英國藝術中心

1969-74

1967 至 1968 年間，耶魯大學為了收藏由慈善家保羅·美隆所捐獻的一批英國繪畫與雕塑品，而籌畫設立一幢英國藝術中心。不僅如此，美隆還願意提供校方購地與日後建築興建之費用。此計畫於 1968 年 7 月聘請了當時於耶魯大學任教藝術史的教授普羅恩為籌備處館長，並擔任此藝術中心建築委託人的決策角色。

隨即，普羅恩與籌備委員會制定了幾項計畫目標，認為：此藝術中心應該具備有和諧的人性尺度，避免因體量過大而讓人心生畏懼，於空間特質上能夠激起他們對藝術的興趣與好奇心，進而引發他們想要進來的渴望。除此之外，還必須能夠使人感受出美術館與學校和城市兩者間的關連性。隨後，於建築師的遴選過程中，普羅恩對於金貝爾美術館的光線控制極為欣賞，並於 1969 年 10 月正式委任路康為此藝術中心之設計建築師。

在設計發展的過程中如何延續都市商業活動的問題，一直是路康在此設計中連結都市紋理和校園環境的重要議題。除此之外，另一項設計的核心課題是路康所謂「機構」[21]的想法，他認為，此英國藝術中心結合了兩種機構類型——美術館與圖書館。路康透過這兩種空間類型來思考建築本體的內在意欲，進而發展出空間組織的安排與平面配置的關係。

路康於 1970 年 7 月所提出的初步配置方案中，商業空間便占據了地面層的主要區域，以此來回應附近的商業活動，並作為連結展示與教學的平面節點。此外，並透過兩個採光中庭，來組織內部的圖書館和美術館的空間配置關係。值得一提的是，在構造材料的使用上，路康開始思考將金屬材料應用於外在形式的表現上，而將平面中四個角落的服務性塔樓

包覆上不鏽鋼的金屬外皮。另外，對於結構與光線整合的議題，延續金貝爾美術館自然採光的模式，於頂樓展覽空間的屋頂構造中，思考不同的自然採光形式。

初期，在空間組構的細節上，為創造大跨度的展示空間特性，路康思考不同於先前作品的結構表現方式，採用橋樑構造大跨距的結構特性來回應實質的空間需求，並呈現出具有內在結構特質的外在形式特徵，就如同路康所強調的「結構說明了建築空間是如何被建構出來的，建築中看不見的特質也因其結構的實質呈現，而能實際的存在於世界上，可以讓人明確地辨識出來」[22]。然而，普羅恩認為，初期方案的比例和尺度超出了計畫需求和預算限制，要求路康重新調整部分的設計方案。

路康於 1971 年初所提出的設計修改方案中，增加了地下停車的機能需求，在考量跨度和設備管線整合的問題時，修改了最初的橋樑結構，將其置換成鋼筋混凝土的威蘭迪爾桁架柱樑系統，並調整了兩個採光中庭的尺度大小，擴大了商業區的面積及入口公共空間的中庭尺度，而縮小了圖書館與其中庭的空間分布。此外，在空間組構的細部操作中，則融合了金貝爾美術館和沙克生物醫學研究中心採光和設備配管的整合形式，引導光線經由頂層藝廊的北側拱頂進入室內空間，並將空調設備管線整合於中空的三角形摺板樑體中。

由於美隆反對在其藝術中心的下方設置地下停車空間，以及頂層採光拱頂的高度過高，而遭到籌備處館長的質疑，路康於 1971 年 7 月陸續提出修改方案，將地下層安排為儲藏室和專屬的機械設備空間，而少了地下停車的跨距限制；加上普羅恩要求，將長筒型的展示空間修改成小空間的展示方式，路康再次將整體結構系統調整成鋼筋混凝的柱樑單元。除此之外，原本半圓拱的採光屋頂，被修改成尺度較低的燈籠型構造形式，平面組織也較原先方案縮小許多，並將主入口設置於東北側的街角位置，達到連結校園與城市紋理的空間規畫。

1972 年初，耶魯英國藝術中心的設計大致抵定，路康只將最終平面作了些微的變動。為了回應委員會所嚮往的英國鄉間別墅之室內溫馨氣氛，

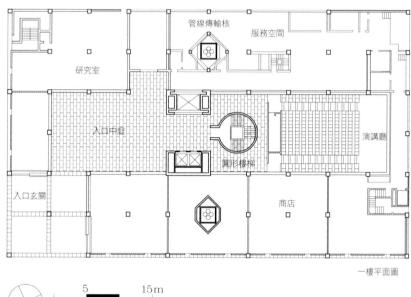

管線傳輸核　　服務空間

研究室

入口中庭　　　　圓形樓梯　　　　　　演講廳

入口玄關　　　　　　　　　　　商店

一樓平面圖

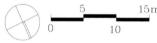

5　　　15m

0　　10

2-33

5　　　15m

0　　10

2-34

圖 2-33 耶魯英國藝術中心，紐哈芬，路康，1969-74 ／ 一樓平面圖

圖 2-34 耶魯英國藝術中心，紐哈芬，路康，1969-74 ／ 頂層展示空間平面圖

路康將正方形的主樓梯形式作了調整，修改成具有鄉間住宅壁爐意象之圓筒型量體，賦予了空間親密的尺度和方向感，於挑高的中庭空間中形成有如雕刻般的視覺焦點【圖2-33~2-34】。此外，路康也修改了西側的戶外庭園，如同金貝爾美術館的戶外庭園一般，路康創造了一種獨立的、人為的，只與建築本體之幾何形式有所關聯，而獨立於原本基地紋理之外的外部空間配置模式，形塑出一種新的整體關係【圖2-35】。

圖 2-35 耶魯英國藝術中心，紐哈芬，路康，1969-74 / 戶外庭園外部空間

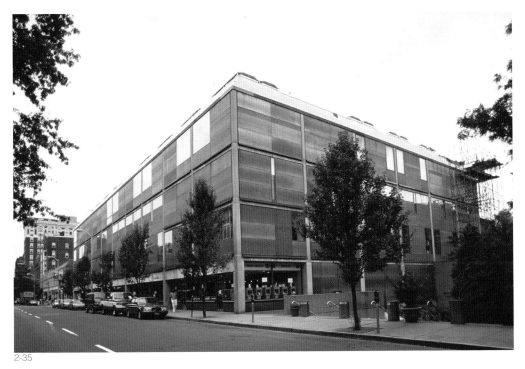

2-35

1. Louis I. Kahn, "Monumentality", in *Louis I. Kahn: Writings, Lectures, Interviews*, ed. Alessandra Latour, (New York: Rizzoli, 1991), 18-19.

2. Tyng, A., *Louis I. Kahn to Anne Tyng: The Rome Letters, 1953-1954*, (New York: Rizzoli, 1997), 47.

3. Scully, V., *Louis I. Kahn*, (New York: George Braziller, 1962), 37.

4. Latour, A. (Ed.), Louis I. Kahn: Writings, Lectures, Interviews, 79.

5. McCarter, R., "Rediscovering an architecture of mass and structure", in *Louis I Kahn*, (London: Phaidon Press Limited, 2005), 116.

6. Latour, A. (Ed.), *Louis I. Kahn: Writings, Lectures, Interviews*, 163.

7. Ibid., 182.

8. Wiseman, C., "A temple for learning", in *Louis I. Kahn: Beyond time and style*, (New York: W. W. Norton & Company, Inc., 2007), 191.

9. Armstrong, R., Fish,E. G. and Ganley, A. C., *Proposals for the Library at the Phillips Exeter Academy*, (NH: Phillips Exeter Academy, 1966), 1.

10. Latour, A. (Ed.), *Louis I. Kahn: Writings, L=ectures, Interviews*, 290.

11. Campbell, J. W. P. and Pryce, W., "Into the 20th century", in *Brick: A world history*, (London: Thames & Hudson, 2003), 279.

12. Wurman, R. S. (Ed.), "Richards research buildings", in *What will be has always been: The words of Louis I. Kahn*, (New York: Rizzoli International Publications, 1986), 182.

13. Latour, A. (Ed.), *Louis I. Kahn: Writings, Lectures, Interviews*, 76.

14. Ibid., 69.

15. Wiseman, C., *Louis I. Kahn: Beyond time and style*, 191.

16. McCarter, R., *Louis I Kahn*, 318.

17. Wurman, R. S., *What will be has always been: The words of Louis I. Kahn*, 182.

18. Latour, A. (Ed.), *Louis I. Kahn: Writings, Lectures, Interviews*, 88.

19. Leslie, T., "Kimbell Art Museum", in *Louis I. Kahn: Building art, building science*, (New York: George Braziller, 2005), 183.

20. Prown, J. D., *The Architecture of the Yale Center for British Art*, (New Haven: Yale University, 1982), 43.

21. Latour, A. (Ed.), *Louis I. Kahn: Writings, Lectures, Interviews*, 81-99.

22. Ibid., 75-80.

Part **3**

建築的內在革命

空間和設備系統的整合

我們在設計時，常有著將結構隱藏起來的習慣，
這種習慣將使得我們無法表達存在於建築中的秩
序，並且妨礙了藝術的發展。我相信在建築或是
所有的藝術中，藝術家會很自然的保留能夠暗示
「作品是如何被完成」的線索。

歷經了十八世紀工業革命後，機械設備的發展逐漸改變了人類的生活模式。在這一連串生產模式與產業發展的快速變遷中，對於能源的應用與機械效能的革新，也影響到了建築空間的發展情形。其中，最直接的改變莫過於：建築環境控制設備的進步，造成居住環境之革新，逐漸地，人們可以不用再受各地氣候環境與緯度差異之影響與限制，而能居住於由環境控制設備所提供的通風良善與溫度宜人的室內環境中。現代建築幾何形式的玻璃帷幕量體，之所以能在世界各地大量流行，建築環境控制設備與技術的進步，著實功不可沒。

設備系統發展的演變，始於大型公共空間對於物理環境因素的需求與控制，其中包括高層辦公大樓、電影院、百貨公司、工廠……等，而室內照明、溫度調節與通風換氣，是影響設備系統技術發展的主要原因。除此之外，於整合設備的操作上，隨著空間類型的演變及設備技術的開發，現代主義建築對於環境控制設備系統的整合形式，呈現出兩種發展的趨勢，即包覆管線的簡潔形式與外露管線的機械化表現。然而，此發展過程是一連串對於材料、技術與美學辯證所累積而成的結果，從隱藏到暴露，是廿世紀建築師追求技術革新所寫下的一頁精采歷史。

❶ 設備的整合形式

■ 隱藏式設備系統

1. 設備隱藏的概念

西元 1906 年，庫恩與勒柏（Kuhn and Loeb）銀行的大廳設計，被公認為是第一座將環境控制設備隱藏於室內空間的建築案例，主要是透過建築量體中的垂直動線服務核來整合設備系統，並將通風管線分布在深色玻璃的大廳天花板內部，而對大廳空間提供空氣對流，使其達到降溫的環境控制效果。然而，如此包覆通風管線的設備整合形式，並沒有在現代主義建築早期的發展中得到重視。

直至 1920 年代，德國柏林陸續出現了一些現代化的百貨公司與劇院空間，隱藏設備系統的整合形式，被大量應用在這些商業性空間的室內天花照明中。其中，建築師孟德爾頌（Erich Mendelsohn）的一些百貨公司的作品，成功地將設備整合的問題透過簡潔的幾何線條之設計手法，呈現出一種被稱為「照明天花」的設備系統整合形式。這種結合室內裝修來整合人工照明的設備整合形式，陸續出現在當時的公共性建築中。

隨後，藉由戴維森（Julius Ralph Davidson）和諾伊特拉兩位建築師的作品，將這種室內空間與設備系統的整合方式帶進了美國本土，設備隱藏的概念，也從室內空間的照明問題，開始朝向多元化的方向邁進。

2. 空調系統與懸吊天花

懸吊天花的概念源自 1920 年代現代主義住宅空間的發展過程中，藉由局部懸吊玻璃與金屬材質的天花裝置，包覆白熾燈泡的照明系統。1927 年，由紐特拉設計的羅威爾住宅（Lovell House），便將照明裝置整合於露明的懸吊天花中，並以此作為室內空間局部的形式處理手法。然而受限於當時構造材料與結構技術之水平，懸吊天花的整合形式在 1930、

1940 年代摩天大樓蓬勃發展的浪潮中，並沒有開創性且具影響力的技術突破。

直至 1940 年代末期後，隨著冷氣空調裝置的進步與鋁製金屬的大量使用，設備空間不再受限於結構系統的整合方式，加上防火鋼製天花、日光燈與吸音設備等的相繼研發，更使得懸吊天花的整合形式，在大面積的辦公空間需求中，得到了材料與技術上的支援。

1948 年，義裔美籍建築師貝魯斯基提出了：利用帷幕牆金屬窗台，結合空調設備管線與鋁製懸吊天花的設備系統整合形式。在一次由《建築論壇》雜誌主辦，針對未來建築技術發展的競圖中，貝魯斯基擊敗了當時眾多知名的建築師，包括路康、雷斯卡澤、密斯等，並將系統化懸吊天花的整合概念，正式推上了高層辦公大樓的建築舞台。

圖 3-1 未來建築技術發展競圖，紐約，貝魯斯基，1948 ／帷幕牆與天花夾層整合設備管線的組構形式

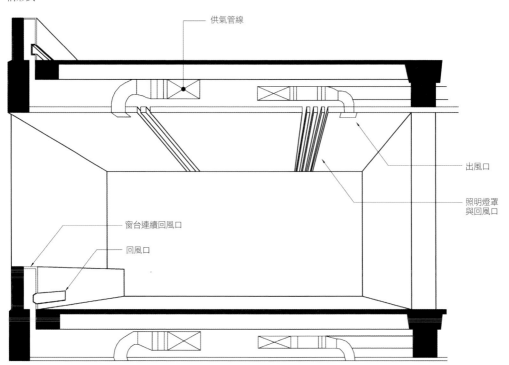

供氣管線

出風口

照明燈罩與回風口

窗台連續回風口

回風口

3-1

他的作法是將空調、電力、照明與通訊等設備線路，藉由鋁製的懸吊骨材與包覆面板，形成模矩化的天花夾層，結合帷幕牆體的通風迴路設計，能夠配合辦公空間的機能配置作彈性的調整，並以空間區劃的方式，提供大面積辦公空間足夠的電氣供應與環境控制【圖3-1】。如此的整合設計想法與工程技術，也影響了日後國際樣式辦公大樓與系統化懸吊天花的發展方向。

3. 系統化懸吊天花

1930 年代，隨著辦公大樓的大量興建，鋼鐵技術不斷地向前邁進。其中由於防火安全的考量，發展出鋼板與混凝土結合的樓板系統，為早期辦公大樓中系統化懸吊天花的整合方式，提供了結構支撐與材料應用的可行性作法。直到 1940 年代，由於整合照明、空調與吸音的金屬天花材質之研發，標準化的概念被帶進了天花系統的配置中，整合設備的構造材料，變成是可透過工業化大量生產的模矩化元件。

1940 年代末期，標準化的懸吊天花系統開始被廣泛的宣傳和製造後，整合技術最成熟的原型，是 1960 年代初期由美國史丹福大學艾倫克朗茲（Ezra Ehrenkrantz）教授領軍的研究團隊所開發出的學校營造系統計畫（SCSD），將所有的環境控制設備整合於模矩化的懸吊天花系統中，包括照明、空調管線、回風出入口、壓縮風機、電氣管線等，均包覆於天花夾層中。隱藏式的設備整合形式與技術，至此成為現代主義建築室內空間中主要的環境控制操作模式。

■ 外露式設備系統

構造與設備系統的整合形式，並非一開始就是包覆隱藏的操作手法。當日光燈、電氣、空調設備系統的技術仍未發展成熟之際，早期現代主義建築中，設備元件多數是露明於室內空間的，常可看見白熾燈泡露明地懸掛在樓板之下。而隨著空間類型的演變與環境控制設備技術的進步，設備體積與數量愈顯龐大，隱藏設備的形式問題，才開始浮現在建築師與工程師們的腦海中。然而，隱藏的操作手法在現代主義建築中也是漸

進式的。1952 年，在聯合國總部辦公大樓議事聽的室內空間中，我們就可以發現，初期隱藏管線的整合手法，是從一種含蓄的視覺美化操作的角度，過渡到完全包覆的設備整合形式。

當時現代主義的建築師中，密斯與其追隨者認為，設備系統的外露是一種不正式的空間表現形式，對於空間美學也有所阻礙，必須藉由技術的進步，呈現出簡單、平整與乾淨的室內外空間形式。然而，這卻與其形隨機能的形式理論有所衝突，室內空間與外在形式並沒有實際反應出內部機能的運作情形，如此的矛盾，在現代主義建築師的實踐過程中開始激盪。

1950 年代，柯布對於設備空間整合形式的看法是較具指標性的，他曾表示，可以利用鋼筋混凝土具可塑性的特質，來形塑整合設備管線所需的構造空間，一反現代主義平整、無特殊性的懸吊式天花，呈現出具表現性的設備整合形式。1950 年代末期，設備系統的整合方式走出了一條回歸建築本體的設計思維，透過實質結構、構造原理以及空間形式的操作，呈現出一種不同於現代主義簡潔量體的真實性組構形式。

以實質的結構來整合設備管線的作法，陸續在歐洲大陸出現具開創性的實際案例。1959 年，贊努索（Marco Zanuso）建築師在歐利維提（Olivetti）工廠的設計中，應用了建築空間配置上高低錯落的手法，解決了平面深度過深的照明問題，並藉由中空的混凝土樑柱系統來傳遞與整合設備管線，成功地將設備與結構系統整合在一起。此外，其建築的外在形式，也呈現出構造與設備系統整合的特性。

位於羅馬的復興百貨公司（La Rinascente），1961 年由阿爾比尼（Franco Albini）建築師設計完成，其特殊性在於：提供圍蔽的立面牆體，由預製的金屬構件所組裝完成的垂直環境控制系統。整合了空調裝置與電氣管線於構造材料的組構過程中，在功能上彷彿築起了一道環境控制的保護層，防止室外環境有害因子的侵入與室內環境條件的流失，扮演著維持室內環境穩定的機能性角色。

此外，1950 年代後，建築師路康的作品相繼問世，他的作品往往呈現出服務與被服務的空間組織特徵，並且在構造材料與設備整合的操作上，表現出嚴謹的構築秩序與邏輯，對當時的建築設計思維，提供了具表現性的構造與設備系統整合的手法。在此之後，構造與設備系統的整合，變成是建築師表現造型的手法，而開啟了日後完全外露設備管線的前衛思維。

隨即，1960 年代英國建築圖訊（Archigram）設計思維的興起，強調建築元件的可移動性與機械化的表現，無疑是對「設備系統的外顯」最有力的美學宣言，外露的形式操作，脫離了現代主義思維中不登大雅之堂的負面印象，轉為一種激進前衛的進步象徵。1977 年巴黎龐畢度藝術中心的完成，更讓這股機械設備外露的設計風潮，真正地落實在人們的生活空間中，也標示出：設備整合多元化的形式操作，已藉由建築技術的發展，呈現出高科技的新建築意象。

1950 年代後，隨著構造材料、結構技術、環境控制設備……等的持續進步，隱藏與外露設備管線的整合形式，均逐漸發展出成熟的操作模式。就如同柯林斯（Peter Collins）於《現代建築設計思想的演變》一書中所言：「在現代建築中有二種設備系統的整合形式：一種是將設備管線固定於建築結構之上，再包覆上金屬天花與假柱；另一種是將設備管線整合於建築結構之中……然而，在建築領域的發展上，被認為是有決定性貢獻的是路康的作品……。」[1]

雖然以密斯為首的現代主義建築，發展出了金屬構件的懸吊式系統天花與帷幕牆體的設備整合形式，並且適用於各種建築類型的設備整合問題。然而，包覆設備管線的整合形式，卻也隱藏了內部的構造材料、結構形式與各地建築文化上的差異，逐漸讓建築喪失了地域性與真實性的形式表現力。為此，路康就曾批評密斯的高層建築西格蘭大樓是「穿著緊身內衣的婦人」[2]，形容它是缺少了內在結構特質的建築作品。

而外露管線的設備整合形式，往往呈現出各種建築類型不同的空間特性，對於設備與構造材料的組構，也能反應出當時建築材料與工程技術

的發展情形。因此，建築設計的思維與設備整合的想法必須不斷地創新，在路康的建築作品中，便可以深刻地感受到這樣的建築發展成果。相較於現代主義建築中恆常固定的設備整合形式，外露管線的整合形式，著實呈現出更多進步的動力。

■ 構造材料的真實性原則

1. 材料本質的探索與應用

路康認為，自然物與人造物都是精神與物質並存的存在於這個世界上。自然物是來自於上帝的存在意志，依循著自然的法則而產生；相對地，人造物是人為意志的展現，遵循著人的規則而形成。此外，路康表示，人為意志有主觀和客觀之分，而建築與藝術創作的不同在於：藝術家不用「再現事物」，可以直接地表達事物，所呈現出來的創作結果，是藝術家對物質特性的反應以及人為存在意志的表現。然而，建築師並不能以主觀意識直接地表達作為創作的依據，必須更深一層的體會客觀的精神，探究事物的本質，以人造物作客觀意識的表達 [3]。

換句話說，建築師必須透過材料本身，去明瞭其所具有的本質特性，再反應在建築設計上，而不能依主觀的認定進行材料的表現。因此，路康發明了一種「主體與材料對話」的方式，來作為探究材料特性的方法。其中最著名的一段對話就是，路康問磚說：「磚啊！你想成為什麼呢？」磚回答說：「我喜歡拱。」[4]。當應用構造材料進行構築工事之時，思考符合材料特性的結構原則，是路康詮釋材料本質特性的基本模式。他曾說道：

你不能隨便的說，我們有很多的材料，我可以將它用在這個地方，也可以將它用在另一個地方，這樣是不真實的，你只能用很尊重並且發揚它長處的方式使用磚，而不能欺瞞它，將它用在會使它特質被埋沒、擔任差勁工作的地方。當你使用磚作為一種填充材時，磚感到自己像是一個奴隸。[5]

就如同組構磚和鋼筋混凝土這兩種材料時，磚拱承擔了垂直向的結構壓力，而鋼筋混凝土繫樑則扮演著吸收張力的結構輔助角色，每一種構造

元素都被安排在最合適的結構位置。除此之外，於構件尺寸上，忠實地反應出材料的受力情形，是路康另一項結構組構原則，不論是磚石承重構造或是鋼筋混凝土骨架系統，當實質結構受力減小時，路康會在構造斷面上反應出此結構承載遞減的受力狀況。就此觀點，路康曾描述高層建築應用構造材料的結構特性時說道：

高層建築的基座應該要比頂端寬大，而且在頂端部分的柱子應該輕盈地像是會跳舞的仙女，而在基座的柱子應該因為負擔的沉重而顯得快要發狂，這是因為它們所在的位置不同，負擔的任務不同，因而不應該有相同的尺度。[6]

這表示，所有構造材料的使用，都應該符合本身內在形式所具有的結構特質，並且在外在形式上呈現出整體結構構件受力承載的差異性。

2. 形式來自於構造細部的組構關係──材料的分割與接頭

圖 3-2 理查醫學研究大樓，費城，路康，1958-61 ／ 結構骨架的組構縫隙

3-2

路康認為，建築的美，是來自於對材料特性充分的了解和對其適當組構的信念。由於對構造材料物質化的形式偏好，路康的作品往往呈現一種編織構件的視覺語彙，而在這些編織的過程中，材料的分割是路康用來突顯「組構的痕跡、程序，或者是區分其不同特性、層級和系統」的細部處理手法，而分割的關鍵就在於：構造材料銜接處陰影的呈現。為此，路康常利用內凹、外凸與脫開的形式，來表現出陰影的效果，並配合構造材料模矩化的系統來加以形塑，而這樣的陰影分割方式，往往使得材料的組構關係更加清晰且更具有邏輯性，「建築是如何被完成的」便清晰地呈現在材料分割的陰影中。

就好比澆灌混凝土時，路康總是堅持，必須完整呈現砂漿溢漏於模板接縫時外凸的痕跡，他認為，這是混凝土形塑的過程中最真實的材料印記，而內凹的模板痕跡，則表示出不同的澆灌時序。再者，當組構混凝土預鑄構件時，路康也會刻意呈現不同構件接合時的施工縫隙，使得視覺感知能夠辨識出，構造材料在組構的過程中所扮演的角色與彼此銜接的關聯性。這樣的細部操作方式，於理查醫學研究中心混凝土預鑄構件的構築過程中最為明顯【圖3-2】。

除此之外，當組構多種構造材料或結構系統時，陰影的分割會更加明顯。舉例來說：耶魯藝廊南側立面外凸的長條狀石灰岩飾帶，不僅於樓層位置分割了紅磚牆面，還藉此說明，磚牆於此並非扮演承重的角色，而是與內部鋼筋混凝土結構骨架結合的填充面材【圖3-3】；而理查醫學研究中心之紅磚牆面，則採取退縮於結構骨架的方式，來形成材料分割的陰影效果【圖3-4】。

圖3-3 耶魯藝廊，紐哈芬，路康，1951-53／南向立面磚牆上的石灰岩飾帶

圖3-4 理查醫學研究大樓，費城，路康，1958-61／磚牆往結構骨架內側退縮

3-3

3-4

此外，路康也保留其預鑄構件的接合縫隙，以此來強調各個構件的尺度與組構邏輯。在沙克生物醫學研究中心，可看到清水混凝土牆面與橡木板間脫開與內凹的縫隙，用以區分出不同構造材料間的組構關係【圖3-5】；在艾瑟特圖書館，紅磚、柚木鑲板與鋼筋混凝土的連結形式則較為含蓄，只透過施工溝縫來呈現其組合的關係；金貝爾美術館則是藉由拖開的採光窗帶，來說明後拉預力結構骨架與圍封牆體間結構角色上的差異，並透過施工溝縫來呈現擺線形拱頂、縱向長樑、支撐柱與鋁製天花間的組合關係【圖3-6】。

此外，在耶魯大學英國藝術中心，為了區分結構骨架與毛絲面不銹鋼圍封材間組合的關係，除了留設施工溝縫外，路康設計了外凸的不銹鋼板，來凸顯圍封面材與結構骨架分割的陰影效果【圖3-7】。另外，為了表現材料實際受力情形而逐層遞減並內縮的支承柱斷面，也與混凝土樓板、橡木鑲板形成凹陷的組構特徵，不僅回應了材料的內在特質，也清晰的表現出彼此間組構的邏輯秩序【圖3-8】。

對於構造材料的組構，路康認為，除了表現出材料本身的結構特性之外，於其組構的過程中，所有的構造接頭也都必須忠實地加以呈現，他曾說道：

現在建築之所以令人產生「需要裝飾」的主要原因，是因為我們習慣於將所有的構造接頭美化，也就是隱藏各構件的接合方式；如果未來有可能在蓋房子的同時訓練我們自己的繪圖能力的話，應該從基礎開始，由下而上，停下我們的筆，然後在澆灌或構築的接頭上作一個記號，如此「裝飾」將經由我們表達出建造的方法而產生，並且能夠因此發展出新的構造方法。[7]

最明顯的例子，就是路康對於鋼筋混凝土材料的組構方式，他反對將澆灌過程中用來固定混凝土模板的圓形孔洞加以填補，而必須在繪製施工圖時加以妥善的安排，於整體施工完成時，就能呈現出源自於材料本身、並且是具有邏輯性之最真實的組構印記。可見對於鋼筋混凝土的表現形式，是由路康所首創，也是路康所謂：從探索至組構材料特性的過

3-5

3-7

139

3-6

3-8

圖 3-5 沙克中心，拉侯亞，路康，1959-65 ／橡木與清水混凝土牆的組構細部

圖 3-6 金貝爾美術館，佛特沃夫，路康，1966-72 ／牆面、樑體與空調設備的組合關係

圖 3-7 耶魯英國藝術中心，紐哈芬，路康，1969-74 ／毛絲面不銹鋼圍封牆板與 RC 結構骨架的外觀組合細部

圖 3-8 耶魯英國藝術中心，紐哈芬，路康，1969-74 ／結構骨架斷面由下往上逐層遞減與退縮

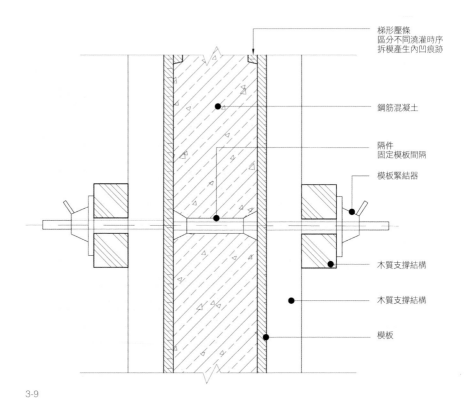

梯形壓條
區分不同澆灌時序
拆模產生內凹痕跡

鋼筋混凝土

隔件
固定模板間隔

模板緊結器

木質支撐結構

木質支撐結構

模板

3-9

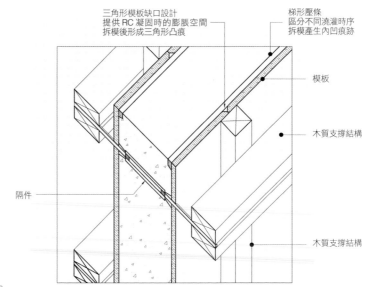

三角形模板缺口設計
提供 RC 凝固時的膨脹空間
拆模後形成三角形凸痕

梯形壓條
區分不同澆灌時序
拆模產生內凹痕跡

模板

木質支撐結構

隔件

木質支撐結構

圖 3-9 沙克中心，
拉侯亞，路康，
1959-65 / 清水混凝
土模板構造剖面圖

圖 3-10 沙克中心，
拉侯亞，路康，
1959-65 / 清水混凝
土模板構造透視圖

3-10

程中，所創造出來的有意義的形式語彙。除此之外，這也影響了後世建築師對於清水混凝土的表現形式，而走出了一條不同於柯布作品中粗糙質感的清水混凝土表現手法【圖 3-9~3-11】。

3-11

圖 3-11 沙克中心，拉侯亞，路康，1959-65 / 清水混凝土拆模後外凸與內凹的模板痕跡

■發展空間、構造與結構的整合模式

和一般現代主義的建築師一樣，路康也必須面對建築環境控制技術發展所帶來的機械設備整合的問題。然而，路康對設備管線的印象是較為負面的，他曾於 1964 年的一篇文章中說道：

我不喜歡空調管線，也不喜歡排水導管。實際上我徹底地討厭它們，但也就是如此徹底地討厭，我感覺必須去賦予它們自己的空間。如果我只是討厭它們而不去關心，我想它們將會侵入建築而徹底地破壞了建築。[8]

透過服務與被服務空間的組構，服務空間脫離了由大空間中分割出來的操作模式，路康發展出在空間組織及層級上獨立的設備服務空間，從耶魯藝廊最早的設備傳輸孔隙，到理查醫學研究中心獨立的設備塔樓，路康不僅安排了由小到大專屬的空間結構，也將其反應在外在形式的組構上【圖 3-12】。路康思考設備配管整合的問題時，試圖透過「發展建築本體之構造與結構形式」以及「結合新的構造材料與技術」來整合設備管線，並堅決反對以懸吊系統天花的形式來整合設備管線，他強調：

天花板遮擋了懸吊桿件、風管、水電配管，使得人們對於空間如何完

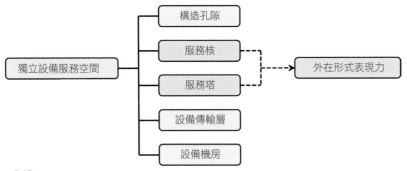

3-12

圖 3-12 獨立設備服務空間類型與外在形式表現力關係圖

成、如何被服務產生誤解，因此建築物所表達的與「秩序」無關，也無法產生有意義的形式……鋼和混凝土的特性可以發展出虛和實並存的建築元素，元素中的虛空處正好可以容納服務設施，這項特性與空間需求相結合，便可以產生新的形式……機械設備空間所產生的干擾，必須藉由進一步的發展結構以求解決……從前人們用實心的石頭蓋房子，今天我們蓋房子必須用空心的石頭。[9]

路康認為，設備管線的配置必須符合建築結構上的秩序，如此設備配管的整合才能被清楚地加以閱讀。然而，什麼是結構的秩序？路康曾表示「秩序」是一種規律性，是組織事物的法則，具有控制事物外顯的力量。就此，結構的秩序是根基於混凝土材料具可塑性的特質，將其組織成模矩化的結構骨架與孔隙，有規律地形成一個完整的結構體系。而設備系統便是依循著此結構骨架與孔隙組構之規律性，來配置其設備管線。

一方面路康也認為，空間的特性是由結構的特性所決定，不同的空間性質就必須由不同的結構形式來展現。路康試圖藉由發掘在建築中各種有意義的組構模式，來找出整合服務空間、設備管線乃至於空間整體之最有效率的結構形式，並以此來詮釋，不同的空間類型在整合設備配管時，形式與空間特性上的差異。

此外，形塑結構元素的孔隙，或者由其組構成獨立的設備空間，是路康藉由構造元素的本質特性，來整合設備管線時的基本形式與操作手法。其發展構造與結構元素的整合形式，歸納有樓板、樑體、威蘭迪爾桁架結構、牆體、多重構造組合、單一構造組合等。我們可以透過實驗室、圖書館與美術館等三種空間類型，來了解其對於空間、構造元件、結構與設備管線實際的構築模式。

❸ 路康的建築思維與實踐之一：實驗室

■ 空間特性與結構形式

路康的建築作品總是從探究建築的「意欲為何」（desire to be）以及「空間特性」等客觀精神向度出發，藉由實質的設計操作，呈現出抽象的空間內在意涵。在思考理查醫學研究中心的設計過程中，路康領悟到實驗室空間的內在本質特性：「……科學實驗室實質上是工作室，必須將污染與廢棄排除。」[10] 另一方面，實驗室空間還具有大量設備管線必須整合的機能問題。基於以實質構造元素來整合設備配管，並展現空間組構過程的設計思維，路康曾經提出：

中世紀建築師用實心的石頭蓋房子，現在我們用空心的石頭蓋房子。以構件定義房子，與用結構定義房子一樣的重要。空間的尺度可以小到像是隔音、隔熱構件的中空部分，也可以大到足以穿越或生活在其中。在結構設計上，為了明確表達「空」的概念，刺激了各種空間架構的發展。目前已經發展出來正被試用的各種結構形式，與自然有著密切的關係，它們是持續探索事物秩序的成果。我們在設計時，常有著將結構隱藏起來的習慣，這種習慣將使得我們無法表達存在於建築中的秩序，並且妨礙了藝術的發展。我相信在建築或是所有的藝術中，藝術家會很自然的保留能夠暗示「作品是如何被完成」的線索。[11]

在理查醫學研究中心，路康嘗試應用各種結構形式的組合，來形塑此一「空心石頭」的概念。從設計初期的圖面中我們可以發現，「應用結構骨架的孔隙」是路康思考管線傳輸與配置的整合手法；結構形式從初期的拱型樑體，演變至威蘭迪爾桁架的預鑄構件組合。路康應用威蘭迪爾桁架具孔隙的結構特色以及結構骨架正交的紋理，將設備管線暴露地傳輸在結構骨架的孔隙中；一方面避免了紊亂的管線對空間所造成的危害，一方面也清楚地呈現他所謂展現「空間如何被服務」的構築思維。

然而，暴露設備管線的整合形式，卻導致灰塵累積的問題，無法符合實

驗室無塵無菌的機能要求。隨後在沙克生物醫學研究中心，路康修正了先前暴露設備管線的整合形式，改採以構造形式包覆設備管線的整合手法。

在設計初期，原本他在理查實驗室應用結構骨架孔隙來整合設備管線的想法，轉換成以矩形和三角形的空心混凝土摺板構造來包覆設備管線。但是，這個提案在沙克教授要求修改整體基地配置，和路康發現設備管線維修更替不易等問題下，遭到否決。最後，路康提出「實驗室空間」和「管線空間」的空間組織想法。將威蘭迪爾桁架的結構形式，擴大成專屬獨立的設備服務空間，也就是設備傳輸管線就在施加後拉預力的威蘭迪爾桁架結構的空間中【圖 3-13】。

分析從理查到沙克兩實驗室結構形式的發展與演變，我們可以發現，路康在整合實驗室空間複雜的設備管線時所提出的結構形式，已經從最初的結構骨架孔隙與空心摺板構造的傳輸通道，發展到整合設備管線至專屬的空間層級。

針對「新鮮進氣與污染廢氣必須分離」的實驗室空間本質的議題，路康在理查醫學研究中心提出「新鮮進氣的鼻子」與「廢氣排放塔樓」的空間組織想法。他透過獨立的鋼筋混凝土牆的組構，來詮釋進氣與排氣的空間特性，在外在形式上清楚地反應出「排氣總量隨著樓層增加而遞增」

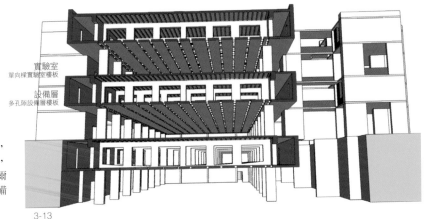

實驗室
單向樑實驗室樓板

設備層
多孔隙設備層樓板

圖 3-13 沙克中心，拉侯亞，路康，1959-65 ／威蘭迪爾桁架所建構成的設備傳輸空間

3-13

的內部機能特性；最後他在精簡結構形式的預算壓力下，才將其修改成上下一致的外在形貌【圖3-14】。

路康在沙克生物醫學研究中心進氣與排氣構造的設計，也依循這樣的組構原則。只是，為了配合矩形長向的基地配置關係與設備服務機能的調度，路康將進氣的入口依附於設備機房的結構外側，排氣的塔樓組構於獨立研究室的結構系統中；雖然兩者都沒有獨立的結構形式，但仍擁有專屬的傳輸空間【圖3-15】。

在回應空間特性的組構思維中，路康試圖藉由探究在建築中各種有意義的結構可能性，來找出整合服務空間、設備管線乃至於空間整體之最有效率的結構形式。在理查與沙克實驗室的設計過程中，路康便發揮了威蘭迪爾桁架與鋼筋混凝土材料的結構特性，形塑結構元素的孔隙或由其組構成獨立的設備空間，以其「空心石頭」的結構形式，展現實驗室具有多管線、進氣與排氣的空間特質。

■ 服務與被服務空間的實踐

路康於 1957 年在加拿大皇家建築學會所發表的演說中，陳述了區分服務與被服務空間的想法：

主要空間的特性可以藉由服務它的空間得到進一步的彰顯，儲藏室、服務間、設備室不應該是由大的空間中區隔出來，必須擁有自己的結構。空間秩序的概念不應該僅著重於討論機械設施的課題，必須擴及所有的服務空間。如此各個空間層級將具有有意義的形式。[12]

在 1959 年完成的猶太社區中心浴場，路康便透過配置於方形平面角落的服務空間，清楚地詮釋出，服務與被服務空間的組織關係，在實質機能與結構承載上所展現的效益。基於這樣的設計思維，路康在理查與沙克實驗室設備配管的整合操作上，藉由建築量體與獨立塔樓的配置關係，明顯地區分出服務與被服務的空間組織層級：進氣塔樓與整合設備機具的大樓連結；排氣以及樓梯塔樓則與實驗室大樓連結。透過這些空間組

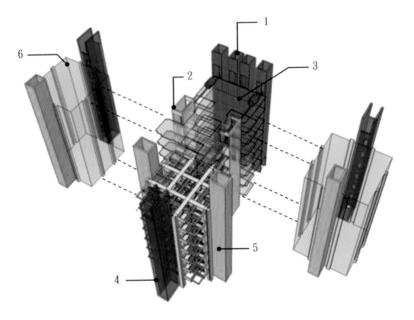

1.新鮮空氣進氣塔；2.設備管線傳輸核；3.主設備樓；
4.樓梯塔樓；5.廢氣排氣塔；6.實驗室

3-14

圖 3-14 理查醫學研
究大樓，費城，路
康，1958-61 ／服務、
被服務塔樓空間與
結構組成關係示意
圖

圖 3-15 沙克中心，
拉 侯 亞，路 康，
1959-65 ／服務與被
服務塔樓空間示意
圖

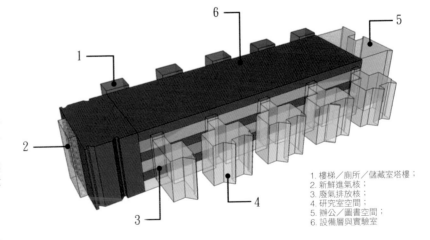

1.樓梯／廁所／儲藏室塔樓；
2.新鮮進氣核；
3.廢氣排放核；
4.研究室空間；
5.辦公／圖書空間；
6.設備層與實驗室

3-15

織關係的操作，路康試圖表達：實驗室與整合設備機具的大樓，在空間本質上的差異與主從關係，並且凸顯實驗室空間具有進氣與排氣的空間特性【圖3-14~3-15】。

值得注意的是，在實驗室服務塔樓的空間設計中有一項特別的轉變，這是關於科學家從事實驗工作與心靈思考時空間組織的對應關係。在理查醫學研究中心，路康認為：「一位科學家就像是藝術家一樣……他喜歡在工作室內工作。」[13] 他思考了實驗與研究工作在本質特性上的差異，將實驗區配置於平面中心的暗區，而研究空間配置於平面四周的亮區，藉由空間中自然光線明暗分布的差異性，來凸顯組織機能的內在邏輯。

但是，在沙克生物醫學研究中心，路康為了回應沙克教授重視人文與科學精神融合的抽象議題，基於研究室不需要大量設備管線服務的空間特性，以及創造一個有如修道士般工作的生活，他將研究室從實驗室空間中獨立出來，並配置在周邊有著半層樓高差的獨立塔樓中。這樣的空間組織關係，不僅提供了科學家在實驗操作與研究思考的過程中能夠有心靈轉換的機會，也形成了實驗室空間外部的遮陽量體【圖3-16】。

3-16

圖3-16 沙克中心，拉侯亞，路康，1959-65／連結實驗室與研究室的階梯及走廊

回應沙克教授對實驗室空間計畫的描述:「⋯⋯醫學研究不完全屬於醫學或自然科學,它屬於全體人類。他意指著任何人保有著人文、科學與藝術的心智,能夠充實研究的內在精神環境,進而引發科學上的發現。」[14] 路康對於科學研究與實驗室空間本質的探索,不僅透過服務與被服務空間的操作,來展現實驗室進氣與排氣的空間特性,更進一步藉此形塑了兩者「在本質上如何結合」的內在精神意涵。

■ 構造與設備配管整合的特性與差異

基於材料本質特性的探索與發揮,路康總是透過構造細部組成的變化,回應不同的建築設計需求。針對理查與沙克實驗室需要較大跨度的彈性使用空間,以及必須整合大量設備管線的空間特性要求,路康應用了威蘭迪爾桁架解決整合結構與設備配管的雙重問題。

在理查醫學研究中心的設計過程中,當時面臨預算、工期、設計操作與基地施工環境的限制,結構工程師孔門登特與路康認為預鑄混凝土構件是最合適的施工材料。結構方案因此被設計成 45×45 英呎的正方形結構模矩,並可大量生產、安裝,而形成一個整體的預鑄與預力混凝土結構系統;整體預鑄構件被設計成六種模矩化的構件類型,分別是:結構柱、主樑、次樑、邊樑、主桁架與次桁架等【圖 3-17~3-18】。

圖 3-17 理查醫學研究大樓,費城,路康,1958-61 / 結構平面圖

圖 3-18 理查醫學研究大樓,費城,路康,1958-61 / 六種預鑄鋼筋混凝土的結構元件

3-17

3-18

在考量施工安裝和提高結構效益等實質工程條件之後，孔門登特將整體結構系統規畫為「先拉與後拉預力混凝土」雙重系統整合的結構組件。先拉混凝土技術應用在主結構樑體的製作上，而整體結構骨架則藉由後拉應力予以固定，並於現場組裝成框架式的柱樑系統。預鑄構件的組構由結構柱與主樑先行連結；次樑再與主樑以及結構柱接合，形成主要應力傳遞的雙向路徑；隨後邊樑與結構柱、主樑、次樑結合成九個單元平面；最後主桁架與次桁架再將每個單元平面分隔成四個等分【圖 3-19】。

由於鋼筋混凝土施加預力的優點在於可減少構件斷面的深度，因此，作為樑體的威蘭迪爾桁架，於施加預力後，其結構強度和構造孔隙均可增加，並提供設備配管更彈性和寬闊的整合空間。基於結構力學的特性，三向度的結構骨架藉由後拉應力的方式彼此結合；施加預力後，預鑄框架沿著三個軸向傳遞應力，結合現場澆置的樓板構造，使得整體形成穩定的柱樑框架系統。除此之外，預鑄構件結合後拉預力施工技術的結果，使得空間組構的過程如同一種編織的手法，呈現一種「由結構特性展現出空間形式」的構築特徵。

在構造與設備配管整合的設計操作上，路康認為，設備管線的配置必須符合結構的秩序，整合的邏輯才能夠被清楚地閱讀。在理查醫學研究中心設備管線的配置，就是依循著威蘭迪爾桁架正交的結構秩序：空調進

1. 結構柱；2. 主樑；3. 次樑；4. 邊樑；5. 主桁架；6. 次桁架

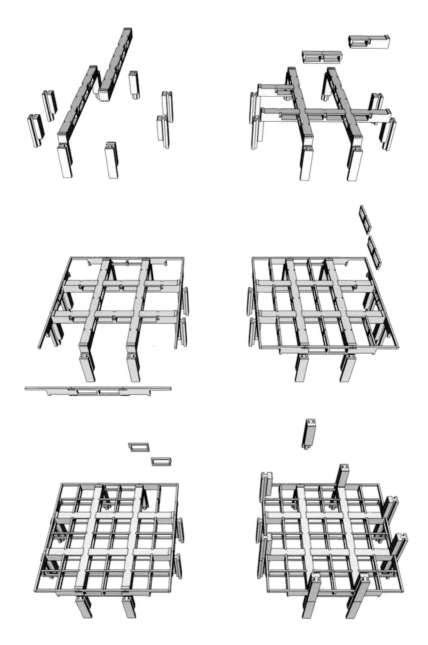

3-19

圖 3-19 理查醫學研究大樓，費城，路康，1958-61 ／ 威蘭迪爾桁架結構元件組構流程圖

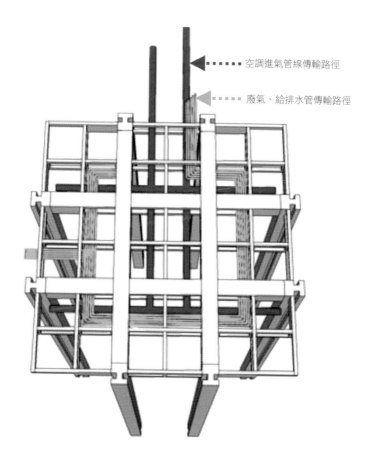

空調進氣管線傳輸路徑

廢氣、給排水管傳輸路徑

3-20

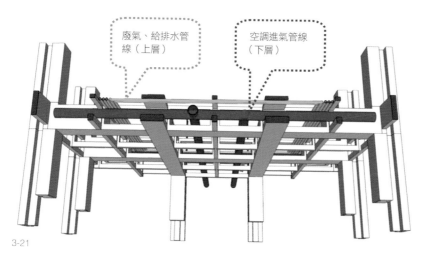

廢氣、給排水管線（上層）

空調進氣管線（下層）

3-21

圖 3-20 理查醫學研究大樓，費城，路康，1958-61 ／ 威蘭迪爾桁架與設備管線的整合關係圖

圖 3-21 理查醫學研究大樓，費城，路康，1958-61 ／ 威蘭迪爾桁架孔隙間的管線分佈透視圖

氣的管線配置於威蘭迪爾桁架孔隙的下層，由平面中心向四周延伸；廢氣回風與給排水的管線，則配置於威蘭迪爾桁架孔隙的上層，圍繞在平面的四周【圖 3-20~3-21】。

關於實驗室進氣與排氣的設備整合邏輯，路康則是藉由四座進氣塔樓，將新鮮空氣抽至頂樓的設備機房，經過機械設備的冷熱交換後，再經由兩座管線垂直傳輸核，與配置在各樓層威蘭迪爾桁架孔隙中的水平管線聯結，將新鮮氣體輸送至實驗室空間中；最後，再透過實驗室旁的兩座排氣塔樓，將受污染的廢氣排放至外部環境中。整體看來，路康應用結構系統的特性與秩序，以及服務與被服務空間的組織關係，以暴露設備管線與結構形式組構關係的整合形式，清楚地呈現，實驗室空間如何被服務與如何被建構的構築邏輯【圖 3-22】。

當 1959 年理查醫學研究中心正值施工之時，路康接獲了沙克生物醫學研究中心的設計委託案。由於先前暴露設備管線的整合形式導致實驗室灰塵的累積，路康在沙克實驗室構造與設備配管整合的設計上，採用了不一樣的操作手法。在初期的設計方案中，他提出一種會呼吸的樑：預鑄的矩形和三角形摺板構造的結構形式。結合服務性塔樓的配置，矩形摺板構造扮演著長向的結構支撐以及聯結進氣與排氣塔樓的角色；三角形摺板構造，則是分配設備管線至實驗室空間的傳輸路徑【圖 3-23】。

然而，摺板系統的提案並未獲得沙克教授的青睞，他對於四個實驗室量體的配置和內部空間的尺度有所質疑。他認為，兩個中庭花園的設計是一種離散的空間型態，並不能增進研究人員彼此間交流互動的機會。沙克教授也要求，實驗室空間機能上要有更為彈性的作法，他認為三角形摺板構造整合設備的形式太過制式，將降低了設備系統機能上調度的可行性。

由於這些原因，沙克教授要求路康，必須重新發展配置計畫。路康的設計團隊在檢討了設計方案後，也發現了幾項缺失：實際上，三角形摺板構造留設給通風管線的空間配置明顯不足，而且施工人員無法攜帶大型機具進入更換和維修管線；最主要的是，實驗室空間中，摺板構造的跨

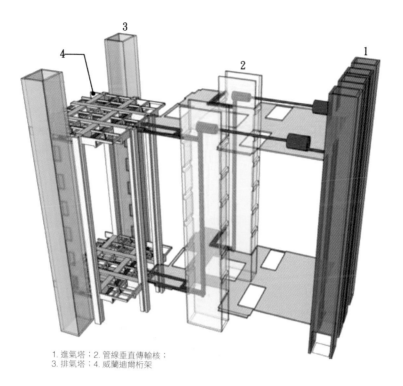

1. 進氣塔；2. 管線垂直傳輸核；
3. 排氣塔；4. 威蘭迪爾桁架

3-22

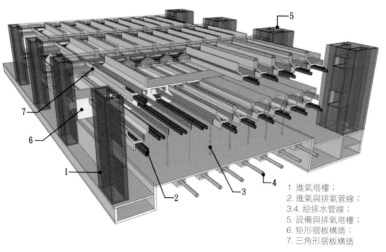

1. 進氣塔樓；
2. 進氣與排氣管線；
3.4. 給排水管線；
5. 設備與排氣塔樓；
6. 矩形摺板構造；
7. 三角形摺板構造

3-23

圖 3-22 理查醫學研究大樓，費城，路康，1958-61 ／ 空調進氣與排氣管線傳輸路徑圖

圖 3-23 沙克中心，拉侯亞，路康，1959-65 ／ 摺板構造與設備管線整合 3D 模擬圖

距過大，將導致設備系統彼此間的聯繫出現問題。最終路康不得不選擇放棄這個發展了一年半的設計方案。

基於在形塑結構形式的同時也能夠提供設備管線藏匿空間的考量，路康沿用了理查醫學研究中心應用威蘭迪爾桁架的設備整合邏輯。不同的是，為了提供一個更有彈性的整合空間，路康將原本威蘭迪爾桁架的孔隙擴大成一整層的設備服務空間。這樣的空間形式，呈現出一種整合空間、結構與設備管線的空間特性。

最終，路康將實驗室規畫成兩幢長 245 英呎、寬 65 英呎的矩形量體。每幢建築依循服務與被服務的空間組織原則，在垂直向度上，被設計成設備服務層與實驗室逐層疊加的空間形式。除此之外，為提供實驗室空間最直接的管線服務，路康將設備服務層的樓板規畫為多孔隙的構造形式，使得設備管線在垂直向度的傳輸，不受樓板構造的隔閡，而變得更有效率，也解決了先前理查實驗室空間設備管線累積灰塵的問題【圖 3-24】。

圖 3-24 沙克中心，拉侯亞，路康，1959-65 ／威蘭迪爾桁架設備層與設備管線整合 3D 模擬圖

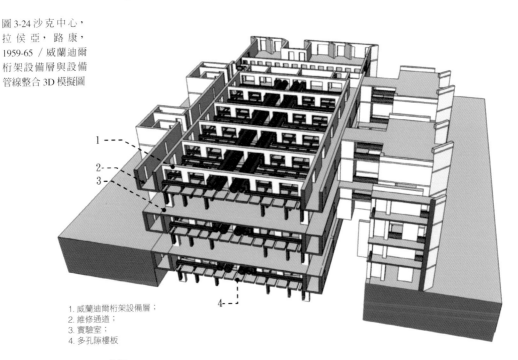

1. 威蘭迪爾桁架設備層；
2. 維修通道；
3. 實驗室；
4. 多孔隙樓板

3-25

圖 3-25 沙克中心，
拉侯亞，路康，
1959-65 ／後拉預力
鋼腱配置圖

155

考量當地多地震的實質環境問題，路康在沙克實驗室的整體結構系統組構上，應用了後拉預力混凝土的施工技術。這包括：結構支承柱以及威蘭迪爾桁架的下弦部位，均埋設有後拉預力鋼腱，並且在與地面聯結的結構部位，額外配置一條預力鋼腱，增強結構骨架對於地震水平側向力的抵抗強度【圖 3-25】。這與路康在理查醫學研究中心單純地應用後拉預力來組構混凝土預鑄構件的目的有所不同。

由於實驗室被設計成對稱的配置關係，路康透過東側的地下室空間，將兩幢建築量體予以連結，兩幢實驗室的設備系統也因此能夠彼此支援，讓實驗室得以維持全時性不間斷地運作。每套管線也都有兩組以上的傳輸來源，避免管線維護時實驗室的運作受到影響。位於東側的建築樓層，則是主要的大型機械設備設置之處，提供實驗室設備系統主要的動力來源；新鮮空氣由其外側的開口進入，進行能源交換之後，再經由威蘭迪爾桁架設備層，將新鮮氣體傳輸至實驗室空間中。而基於實驗室新鮮進氣必須與污染廢氣分離的原則，路康將廢氣排放管道整合於實驗室旁的研究室量體的混凝土結構中，在空間結構上，清楚地形成服務與被服務的主從關係【圖 3-26~3-27】。設備層中的管線傳輸，則依循著威蘭迪爾桁架結構孔隙的大小被加以安排。

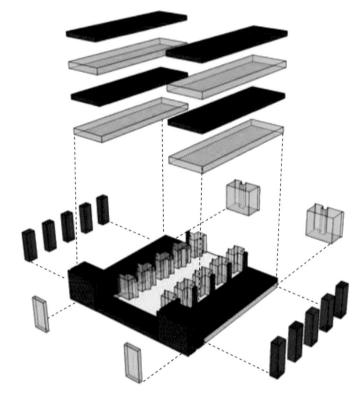

圖 3-26 沙克中心，
拉侯亞，路康，
1959-65 ／服務與被
服務空間、進氣與
排氣塔樓組構關係
圖

圖 3-27 沙克中心，
拉侯亞，路康，
1959-65 ／長向剖面
圖（設備管線傳輸
分析）

▢ 被服務空間（實驗室／研究室／行政管理／圖書館）	▢ 進氣塔樓
■ 服務空間（設備層／東翼主設備層）	■ 排氣／垂直動線塔樓

3-26

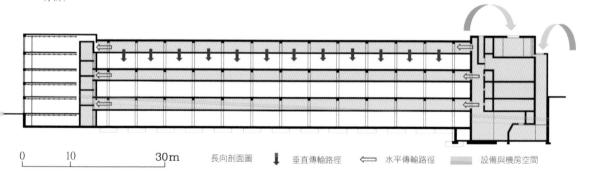

0	10	30m	長向剖面圖	↓ 垂直傳輸路徑	⇐ 水平傳輸路徑	▨ 設備與機房空間

3-27

由於施加後拉預力的緣故，威蘭迪爾桁架中央孔隙的面積較大，路康的設計團隊便將尺寸較大的輸送管線配置於此，再以垂直於主管線的方向分配傳輸支幹。支幹分配的邏輯主要是：內側配置新鮮冷熱進氣管線，外側配置排氣管線。符合實驗室空間「中央設置實驗機台、周邊配置排煙箱體」的空間使用機能【圖 3-28】。

雖然一樣是實驗室空間類型，在回應空間內在意欲的設計思維上，路康對於沙克和理查實驗室構造與設備配管整合的策略，仍具有不一樣的構築特性。首先，在結構形式上，路康擴大了威蘭迪爾桁架結構孔隙的可利用性，將原本整合結構與設備管線的構築策略，擴大為整合了空間、結構與設備配管的結構形式。除了提供未來設備管線的維修與更替有更大的便利性，對於日後人員和機械設備擴增，也更有彈性成長的空間；同時也避免了在實驗室空間中外露設備管線、導致灰塵累積的隱憂。

在空間組織的安排上，路康將服務與被服務空間的觀念，從二維的平面

圖 3-28 沙克中心，拉侯亞，路康，1959-65 ／ 威蘭迪爾桁架設備層機械管線配置圖

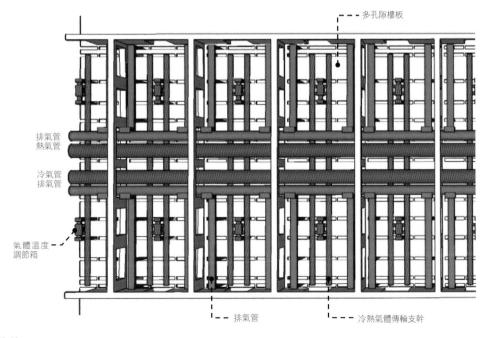

配置，延伸至三維的空間剖面關係上，在垂直向度的空間組織中詮釋「空間如何被服務」的設計思維；此外，在理查實驗室中遭受批評的太陽光線直射問題，路康也透過威蘭迪爾桁架設備層延伸出去的維修通道，提供作為實驗室的外部遮陽體。

在結構技術的應用上，路康在這兩幢實驗室建築，均應用了後拉預力的混凝土施工技術。然而，在理查實驗室是回應其鋼筋混凝土預鑄構件的組構方式，在沙克實驗室則是用來增強結構體抵抗地震力的結構強度。不論它們的使用目的為何，在整合設備配管的構築策略上，以威蘭迪爾桁架來傳輸設備管線的結構孔隙面積均擴大了。

最後，在構造形式的開發上，路康不僅應用威蘭迪爾桁架多孔隙的結構特性，而且設計了多孔隙樓板的構造形式。基於發揮材料特性的細部操作策略，路康清楚地表達出，他所謂形塑「空心石頭」的構造與設備配管整合的構築思維。

■ 構築理性的詩意與困境

為了展現空間理性的構築秩序，路康反對使用懸吊式系統天花來整合設備管線的作法，卻也必須面臨暴露管線所帶來的視覺美觀與空間形式紊亂……等的負面問題。為此，路康透過探索建築的存在意志，路康試圖從發掘實驗室的空間特性出發，去發展設計與相關細部整合的問題。他曾經提出：「機械設備空間所產生的干擾，必須藉由進一步的發展結構以求解決。整合是自然之道，我們可以向自然學習。」[15] 路康藉由發揮構造材料的內在特性與強調組構秩序的設計概念，將原本被現代主義建築師視為是不雅而必須加以隱藏的設備管線，變成是呈現空間組構邏輯的一種表現元素，直接地傳達出「空間如何被建構與如何被服務」的訊息；並且應用整合設備管線、結構與空間的設計策略，來回應實驗室空間具有大量設備管線的內在特質；透過這些建築元素實質的組構關係，來展現實驗室的內在形式與空間特性。

路康對於實驗室空間構造與設備配管的整合設計，清楚地實踐了先前他

所強調的設計思維:「依照我的看法,一幢偉大的建築肇始於不可量度,當它被設計乃至於完成,必須經歷過一連串可量度的方法,最後必定呈現出不可量度的特質。」[16] 透過對構造材料與空間自然法則的探索與學習,路康的實驗室建築作品,呈現出有如詩般展現真理的空間特質。

針對理查與沙克實驗室構造與設備配管整合的策略進行分析後,我們可以發現,不論是暴露或者是包覆設備管線,路康思考管線的配置方式,均依循著結構的秩序與空間機能的特性。如此,設備管線與結構形式整合的邏輯,不但可以清楚地被加以閱讀,而且也避免了路康所擔心的「外露管線破壞空間秩序」的負面隱憂。

相較於 1950 年代,當時普遍以懸吊式系統天花以及雙層牆來隱藏設備管線,路康藉由結構形式來整合設備管線的作法,不僅呈現出由構造元素的材料特性所展現的空間特質,也為管線日後的維修與更替提供了更大的便利性;再加上服務與被服務的獨立空間操作,路康的實驗室建築,清楚地展現進氣與排氣的空間特質,更表現出反應內在特質的外在形式特徵。然而就空間的使用彈性來看,模矩化的懸吊式系統天花,則較利於日後人員的擴增與空間的彈性變動。

路康依循結構秩序與內部空間的使用機能來配置設備管線的方法,雖有助於管線的整合與維護,卻限制了日後實驗室空間機能調整的機會;而強調以光線變化展現空間特性的手法,也造成理查實驗室太陽光線直射與室內溫度上升的結果。路康強調展現空間理性構築邏輯的設計思維,明顯地陷入了無法兼顧「追求空間詩意」與「滿足實用需求」的困境。

④ 路康的建築思維與實踐之二：圖書館

■ 複合式的結構系統與特性

艾瑟特圖書館的結構系統，是磚構造和鋼筋混凝土構造的綜合體，由外側的紅磚墩柱和承重牆體包覆內側的鋼筋混凝土柱樑系統而成。磚造結構的部分則由平拱、承重磚牆與紅磚墩柱所組成，分別於四向立面形成獨立的構造單元。其結構跨距長向為 6.2 公尺，短向為 3.8 公尺，每向總長為 24.8 公尺。除了抵抗靜載重之外，磚造結構的拱廊形式還必須能夠抵抗整體水平側向應力的變化。

內側的鋼筋混凝土結構系統，主要由四個角隅中總共八道的主承重牆面，和中心兩對斜向的結構支柱組，構成整體的結構骨架，整體以 11 公尺 ×11 公尺的正方形平面為一結構模矩，宛若四座大型的鋼筋混凝土支承柱，肩負著組織所有結構元件和結構承載的角色。兩套系統最終藉由鋼筋混凝土樓板構造整合成一體。中心斜向的支承柱在頂層連結成兩道

圖 3-29 菲利普斯·艾瑟特學院圖書館，艾瑟特，路康，1965-72 ／紅磚與鋼筋混凝土結構組構關係 3D 拆解圖

3-29

1. 採光天井；2. 圓形開口牆；
3. 斜向支柱；4. RC 承重牆；
5. 四向紅磚承重構造

160

Louis I. Kahn

斜交的深樑，並向上撐起採光屋頂。當整體結構承受水平側向力時，位於角隅的混凝土承重牆和中央的圓形開口牆，提供了穩定結構所需的側向與斜向支撐。路康也透過此圓形開口，提供大廳與書庫間視覺上穿透的可能性，傳達出路康之設計思維中想要詮釋的，充滿書香邀約的場所【圖 3-29】。

在艾瑟特圖書館結構系統的構築過程中，路康所思考的是：如何發揮構造材料內在的本質特性，並呈現於外在形式的特徵上。誠如他所言的「『外在形式』是由表達出『內在形式』的結構元素所形成」[17]，在外部紅磚承重構造的結構形式上，就體現了這樣的設計思維。立面墩柱的尺寸逐層地向上遞減，呈現出底層厚實而上部輕盈的形式特徵，於外在形式上，清楚地標示出不同高度上力學承載的差異性【圖 3-30】。[18] 路康在描述此承重磚造的結構特徵時曾說道：「磚總是告訴我，說你錯過了一個良機……磚的重量讓它在上面像仙女一樣地跳舞，而下面則發出了呻吟。」[19]

位於書庫區的結構形式採取特殊的鋼筋混凝土組構方式，為了支撐藏書區之載重，增加了樑體配置的密度，並於其中設置了四根樑上支撐柱；

3-30

圖 3-30 菲利普斯・艾瑟特學院圖書館，艾瑟特，路康，1965-72／逐層往上退縮的紅磚墩柱

位於下面的公共空間，為了形成大跨距的空間形式，改採兩道具有三角形開口的深樑，取代落柱作為結構支撐【圖3-31】。在整體的構築過程中，路康透過不同的材料與結構形式，表現圖書館中人與書不同的空間特性。誠如他所強調的，必須尊重每一種構造元素獨立存在的精神，然後以實質的結構形式展現出事物的存在意志。路康具體實現了他所主張的「建築必須從不可量度處出發」，經由可量度的實質設計操作之後，最後展現不可量度的內在特質。

■ 構造形式、材料與細部

在思考構造材料的本質特性上，路康提出對於材料本性客觀認知的設計思維。他認為，自然物與人造物都是精神與物質並存的存在於這個世界上，而自然物是來自於上帝的存在意志，依循著自然的法則而產生；相對地，人造物是人為意志的展現，遵循著人的規則而形成。

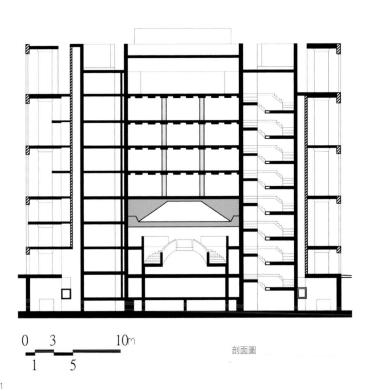

圖3-31 菲利普斯‧艾瑟特學院圖書館，艾瑟特，路康，1965-72／剖面圖（內部結構的組構關係）

0　3　　　10m
1　　5

剖面圖

3-31

路康認為，建築設計與藝術創作不同，建築師無法像藝術家一樣直接表達個人的意志，不能單憑主觀的認定進行材料的表現，必須透過材料本身去明瞭其所具有的本質特性，再將其反應在建築設計上。

基於對材料本性與構築上的客觀認知，面對艾瑟特圖書館中紅磚與鋼筋混凝土兩種構造材料的整合，路康思考的重點是：將紅磚承重和鋼筋混凝土抗拉的材料本質特性，應用在正確的結構位置上。在艾瑟特圖書館立面之磚造平拱開口的背後，均安置著一段鋼筋混凝土的繫樑，承擔了部分樓板載重對磚拱所造成的垂直向應力，使得角隅處之磚造開口尺寸，得以維持在相同的立面間距：「有時你央求混凝土去幫助磚頭，而磚頭會非常高興。」[20]【圖3-32~3-33】路康試圖發揮材料本質特性所具有的物理性質，並將其應用在最符合其內在形式所具有的力學特性之結構位置上。

圖 3-32 菲利普斯・艾瑟特學院圖書館，艾瑟特，路康，1965-72／磚造平拱開口剖面透視圖

圖 3-33 菲利普斯・艾瑟特學院圖書館，艾瑟特，路康，1965-72／磚造平拱開口組成剖面分析圖

163

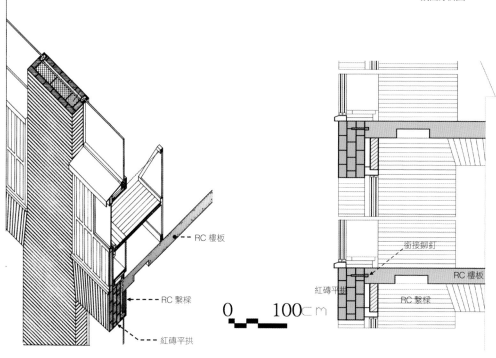

0 100 cm

RC 樓板

RC 繫樑

紅磚平拱

銜接鉚釘

紅磚平拱

RC 樓板

RC 繫樑

3-32 3-33

■ 構造與空調配管之整合

基於服務與被服務空間的空間組構概念，路康在回應整合設備管線的議題時，提出各類型的服務空間必須於空間及結構形式上獨立的想法：「主要空間的特性，可以藉由服務它的空間得到進一步的彰顯，儲藏室、服務間、設備室不應該是由大的空間中區隔出來，它們必須擁有自己的結構。」[21]

在這樣的空間操作思維下，路康用來傳輸與整合設備管線的空間，都具有獨立的空間層級與結構形式，不再是從被服務空間中所分割下來的剩餘空間。艾瑟特圖書館的服務空間被安排在平面的四個角隅處，在設計初期，傳輸管線的空間由獨立的方形磚造設備核形塑，從地下機房將空調管線向上傳輸。然而，由於經費壓力與基地地質特性的原因，路康必須精簡結構形式，才將原先方形磚造設備核與垂直動線核整合在一起，並縮減了地下室空調機房配置的數量，將原先四處的機房平面，調整成三處的配置模式【圖 3-34~3-35】。

除了從空間層級來思考構造與設備管線的整合外，路康在回應構造材料的本質特性時，於構造和結構形式上提出「空心石頭」的想法，並反對以懸吊金屬天花的方式來整合設備管線：「鋼和混凝土的特性可以發展出虛和實並存的建築元素，元素中的虛空處正好可以容納服務設施。」[22]

路康認為，空間的特性是由結構的特性所決定，不同的空間性質就必須由不同的結構形式來呈現。路康試圖藉由發掘在建築中各種有意義的結構可能性，來找出整合服務空間、設備管線乃至於空間整體之最有效率的結構形式，藉此呈現，不同的空間類型於整合設備管線時，形式與空間特性上的差異。此外，形塑結構元素的孔隙或者由其組成獨立的設備空間，是路康運用構造元素的本質特性，整合設備管線時的基本形式與構築手法，也是其「空心石頭」概念的具體實踐。

艾瑟特圖書館構造與設備配管最終的整合方案，結合了紅磚與鋼筋混凝土兩種構造材料。一如路康所強調的，空間特性源自於結構特性，必須

0 3 10ᵐ
1 5
初期方案二樓平面圖

0 3 10ᵐ
1 5
最終方案二樓平面圖

3-34

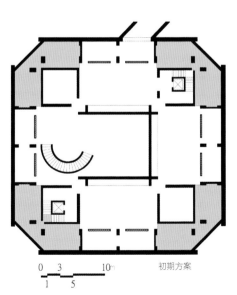

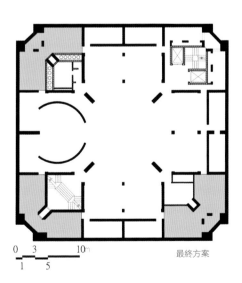

0 3 10ᵐ
1 5
初期方案

0 3 10ᵐ
1 5
最終方案

3-35

圖 3-34 菲利普斯・艾瑟特學院圖書館，艾瑟特，路康，1965-72 ／設備垂直傳輸空間的發展演變

圖 3-35 菲利普斯・艾瑟特學院圖書館，艾瑟特，路康，1965-72 ／地下機房空間的發展演變

清楚地傳遞出構造材料的組構秩序。

面對艾瑟特圖書館構造與空調設備管線的整合操作，路康思索紅磚、鋼筋混凝土與鋁製空調圓管三種材料元素的整合邏輯，將包含著冷暖空調的鋁製圓管，以完全暴露的形式，整合於紅磚承重構造與鋼筋混凝土柱樑系統銜接之樓板下方，經由視覺與觸覺，對於構造材料質感的感知體驗，凸顯出這三種構造材料的組構邏輯，也清楚地呈現出，空調管線在人（閱讀區）與書（藏書區）之間的服務形式【圖 3-36】。

整體空調設備管線的配置邏輯由地下室設備機房出發，經由平面四個角隅處的管線垂直傳輸核向上傳輸，再透過配置於紅磚和鋼筋混凝土構造間的鋁製空調圓管，作水平向度的傳輸，在每個樓層形成循環的路徑。整體水平向的空調圓管，直接從垂直傳輸核外側的紅磚牆面進出，只有頂樓的特殊書籍與研究室空間的空調圓管，是直接穿過鋼筋混凝土的牆

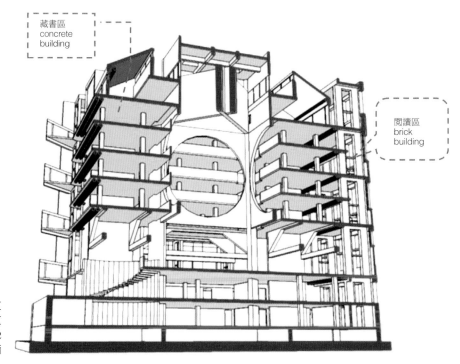

藏書區
concrete
building

閱讀區
brick
building

圖 3-36 菲利普斯・艾瑟特學院圖書館，艾瑟特，路康，1965-72／空調管線配置剖面透視圖

3-36

面，與垂直傳輸核連結【圖3-37】。

另外，管線傳輸核的構築反映出材料特性與設備管線整合彈性的問題。內側的鋼筋混凝土牆面，主要擔負起結構承載的角色；外圍的紅磚牆面，則利用其組構上疊砌的便利性，來回應日後管線變動的可能性，提供未來彈性調整開口的機會，不同於立面磚造結構體，應用紅磚承重的特性來表現構造元素。面對構造與設備管線整合的問題，路康透過材料本質特性組構上的差異，回應整合機能性彈性調整的問題。

■ 結構理性與真實性的整合原則

受法國巴黎美術學校教育理念所影響的路康，承襲了結構理性主義的傳統，除了對於材料本質特性與結構合理性的尊重之外，路康更強調的是：構造元素組構邏輯的關係，必須在空間形塑的過程與感官體驗中，清楚

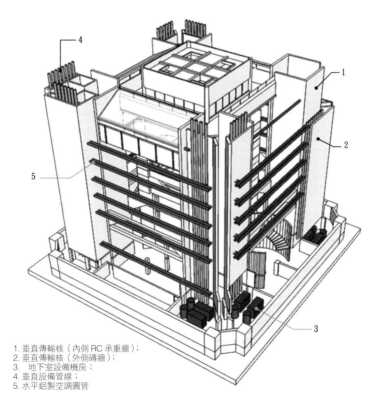

1. 垂直傳輸核（內側 RC 承重牆）；
2. 垂直傳輸核（外側磚牆）；
3. 地下室設備機房；
4. 垂直設備管線；
3-37　5. 水平鋁製空調圓管

圖 3-37 菲利普斯・艾瑟特學院圖書館，艾瑟特，路康，1965-72 / 構造與空調配管整合 3D 透視圖

地加以呈現。空間如何被建構、如何被服務，是路康建築作品中除了
「意欲為何」之外，急欲傳達的設計思維。如同建築史學家史考利教授所
言：「路康的建築造型起源於結構的特徵……你可以感受到材料彼此間彈
弄著力學的特性……」[22]

另一方面，如實地呈現構築的痕跡，是路康詮釋組構邏輯最直接的作
法。構造材料間彼此組構的接頭、分割，都不能夠加以抹飾，它們是源
自於材料本質特性最自然的裝飾，也是呈現構築過程最真實的印記。

在艾瑟特圖書館構造與空調配管的整合設計中，紅磚除了於外在形式上
呈現出平拱、墩柱承重的力學特性外，在整合空調管線時，也利用其組
構、疊砌的便利性，回應未來整合彈性的問題。配置於紅磚與鋼筋混凝
土銜接處樓板下方的鋁製空調圓管，更在視覺與觸覺的感知中，凸顯出
紅磚與鋼筋混凝土構造的組構邏輯。此外，鋼筋混凝土除了作為管線垂
直傳輸核的結構支撐之外，混凝土表面所遺留的圓形模板接頭與凹痕，
說明了模板組立的方式與鋼筋混凝土澆灌的施工順序。

從紅磚的力學特性、空調管線的配置方式，乃至於鋼筋混凝土構築的痕
跡，都清楚地呈現出路康所欲表達的「空間如何被建構、如何被服務」
之設計思維，一種源自於材料本質特性所編織出的構築語法，創造了有
如詩中展現真理一樣的空間氛圍。

⑤ 路康的建築思維與實踐之三：美術館

■ 美術館空間本質的領悟與演變

1953 年，路康的第一棟公共建築作品「耶魯藝廊」完工落成，它特殊的結構形式與空間特質，隨即引起建築界眾多的迴響。當時路康體認到，美術館建築不應只是一個提供展示空間、空調設備、照明燈具、辦公室與儲藏室的空間類型，而應該思索空間的本質問題──它的「意欲為何」。

對於美術館空間「秩序」的領悟，他提出必須為藝術作品型塑一個彈性空間的想法：每一個空間都應該擁有自己獨立與完整的空間組織關係。進而反對從大空間中分隔出小空間的作法，並對空間使用的固定形式感到擔憂。如此，參觀者將有機會以不同的方式，感受到藝術作品與空間的特質。然而，當時聯邦政府面臨韓戰時期的政經壓力，嚴格地管制大型公共建設案的推行。路康因此提出兼具使用機能與彈性的空間設計概念，來回應當時業主的需求與政經情勢的限制。

在 1959 年荷蘭歐特婁（Otterlo）舉行的現代建築國際會議（CIAM）上，路康發表了自耶魯藝廊後，他對建築設計概念的見解與轉變。當中最大的源動力來自於，他在理查實驗室、第一唯一神教堂與美國領事館等案子上，所累積的設計領悟與工程技術。他認為，現代建築師應該理解空間的本質與其意欲為何，以實質的結構系統來整合設備管線與使用機能，並引進自然光線來界定出空間形式。路康強調，現代建築師不應該只是遵照建築計畫書來從事設計工作。在論述美術館建築的設計觀念時，他提出自己的看法：

在耶魯藝廊中，我運用了一點點的秩序觀念，所完成的是自由空間的藝廊，我必須承認，當時有一些是我尚未能完全「理解」的；「理解」的事物不同，設計也將完全不同。雖然某些方面來說，這座藝廊還算不錯，但是如果現在叫我再設計一座新的藝廊，我想我不會完全依照館長的要

求，採用自由空間的處理方式，我會更注意對建築空間的探討。我想我會做出許多不同特質的空間，參觀者也將因為不同的空間特質，而有不同參觀藝術品的方法；館長也必須配合各種從上、從下、從細長切口，或其他任何他所希望的採光方式調整展覽，如此他將發現，這是一處適合運用各種方式展示作品的空間環境。[23]

基於這樣的主張，在隨後的美術館設計案中，當路康重新思考「一處看畫的空間本質」時，結構形式與自然光線的整合設計，便是他主要形塑展示空間特質的設計策略。

對此，他也曾提出說明：「室內光線由建築形式形塑。這種光線是神聖的光線，這光線確認了每天世界上一個特殊的場所，使我們與不可量度的抽象世界連結。這神聖的光線，浮現於日光與結構的交會之處。」[24] 換言之，自然光線是呈現與轉化客體（場所）內在形式的重要媒介，使主體能夠透過實質的空間組成元素，感受到客體的內在特質。對於路康來說，自然光線是所有存在物的賦予者，而結構是光線的創造者。路康藉由美術館空間的構築，演繹了他對於建築、光線與主體之間，充滿詩性的互動關係之領悟。

1966 年，路康接獲金貝爾美術館的設計委託案。籌備處館長伯朗明確地指出：未來的美術館，必須在自然光線的照明下，呈現出和諧的人性尺度。不同於先前設計耶魯藝廊時對空間本質的領悟，路康體認到：

自然光線應該扮演照明極其重要的角色……參觀者應該隨時能夠與自然聯繫……實際上，至少能夠看到片刻的落葉、天空、太陽和水。而氣候、太陽方位、季節變化的印象，必須能夠穿過建築，並且分擔藝術作品的照明和參觀者的工作……我們仿照一種心理學的效果，在這種效果中，參觀者能夠在看見真實與世界運行多變的、片斷的情況下，感受到他自己與藝術作品。[25]

基於這樣的設計思維，路康應用擺線形拱頂的結構形式，形塑展示空間的空間秩序與光線特質。參觀者透過擺線形拱頂所形塑的中央頂光、天

井，能夠感受到一天中時間運行變化的空間氛圍。

繼金貝爾美術館之後，路康對於展示空間自然光線控制的設計手法，頗受當時耶魯大學英國藝術中心籌備館長普羅恩的青睞，1969 年被正式委任為設計建築師。在思考空間特質的過程中，路康體認到，此設計案具有複合式的機構特質：「它位於大學校園與都市街廊的雙重脈絡之中，以及內部收藏品的多樣性。」[26] 他認為這是「圖書館與美術館」兩種機構類型的組成。因此，路康試圖藉由這兩種機構類型，來思考建築本體的內在意欲，進而發展出空間的組織安排與平面配置的關係。他思考著，如何創造一個在人、書與畫作之間具有親密尺度的空間。

英國藝術中心整體的空間組織操作，仍然延續以結構形式與自然光線來展現空間特質的設計思維。路康陸續提出橋樑結構、半圓拱、威蘭迪爾桁架，最後選定 V 型摺板的結構形式來引進自然光線。從中我們可以發現到，這些結構形式的演變，承襲自金貝爾美術館、理查醫學研究中心、沙克生物醫學研究中心初期的結構方案。

路康將先前在各種建築類型的設計中，探索結構形式所累積的經驗與技術，成熟地落實在美術館空間形式的組成與自然光線的整合之中。我們在耶魯藝廊、金貝爾美術館與英國藝術中心，都可以感受到，路康利用結構元素所表現出的空間特質。然而，這三座美術館最大的差別在於：路康晚年對於美術館建築空間本質的探尋，領悟到了自然光線的重要性。在後期的兩座美術館作品中，參觀者能夠在自然光線的變化所呈現的動態氛圍下，感受到藝術品、空間以及自身的存在。

■ 結構與服務設備的整合

1. 耶魯藝廊

1954 年在耶魯藝廊完成後，路康對於建築應該如何整合設備管線，發表了明確的看法：「我們應該更努力地發展出，某些能夠容納房間或是空間所需機械設備的結構系統，而且不必隱藏它，遮蔽結構的天花板將破壞

空間原有的尺度。」[27] 路康認為，利用懸吊式天花來整合設備管線的作法，破壞了構造與設備管線整合的秩序，建築本身也失去了傳達組構邏輯的特質；建築師應該發揮材料的本質特性，藉由實質的結構元素來整合設備管線。

在思考耶魯藝廊構造與設備管線的整合設計時，路康試圖發揮鋼筋混凝土材料的特質，在結構系統的構築過程中來整合設備管線。耶魯藝廊的結構系統主要由支承柱、四面體樓板系統與空心的矩形摺板樑所組成【圖3-38】。平面的中心為了整合所有的設備管線，則無四面體樓板系統的分布，改由鋼筋混凝土樓板與可彈性更替的金屬網狀天花取代。

由於當時校方要求，室內空間必須具有多功能用途的使用彈性，設計團隊於是以 4 公尺 ×8.4 公尺作為結構模矩，回應日後彈性變更使用機能的可行性。同時，對於當時公部門所要求的結構測試，也超出了規範標準，此結構系統最終才能付諸實行。其中四面體混凝土樓板系統，是由三種混凝土構造元素所組成：1. 上層樓板（4 英吋厚）；2. 傾斜 20 度的小樑（5 英吋厚）；3. 三角形側向斜撐（3.5 英吋厚）。整體構造由現場澆置混凝土的方式組構而成，其混凝土表面不加任何修飾，讓構造元素呈現出組構過程的材料印記。路康認為，材料間彼此聯結的接點是建築本體裝飾的來源，也是其設計思維中所要傳達的「建築是如何被完成」的

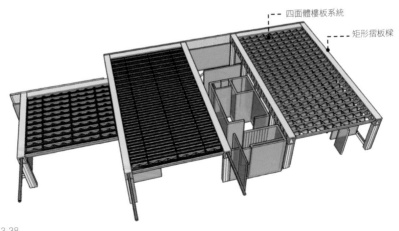

四面體樓板系統

矩形摺板樑

圖 3-38 耶魯藝廊，
紐哈芬，路康，
1951-53 ／結構形式
3D 模擬圖

3-38

具體實踐。同時，在四面體樓板系統的整合設計中，路康也領悟到了服務與被服務空間的組織想法。

四面體樓板系統與設備管線的組構過程，可簡單地分為兩個程序。第一階段由可重複使用的金字塔形、三角形和矩形模板，組立成三角形側向支撐和傾斜小樑的模板構造，再由傾斜小樑上端注入混凝土粒料，讓三角形側向支撐和傾斜小樑一體成形，並預留鋼筋於傾斜小樑上端作為連結樓板之用。

第二階段混凝土澆灌之前，在已完成的三角形側向支撐與傾斜小樑的孔隙間，架設空調和電力管線，並於上部鋪設吸音模板，作為樓板底部的永久性結構元素。隨後，連結傾斜小樑之預留鋼筋，並澆灌樓板之混凝土後，便完成了四面體樓板系統的組構過程；設備管線的配置，便依循著四面體樓板系統的構築秩序，整合於三角形的孔隙中。空間如何被服務、如何被構築，都展現在四面體樓板系統的結構形式與組構過程中【圖3-39~3-42】。

此樓板系統比一般 40 英呎跨距的樓板多了 60% 的重量，《建築論壇》（Architectural Forum）雜誌評論，該系統具有五種主要的特性：1. 美學；2. 照明；3. 聲學效果；4. 結構；5. 冷暖空調 [28]。樓板本身不僅

圖 3-39 耶魯藝廊，紐哈芬，路康，1951-53 ／四面體樓板系統第一階段組構 3D 模擬圖

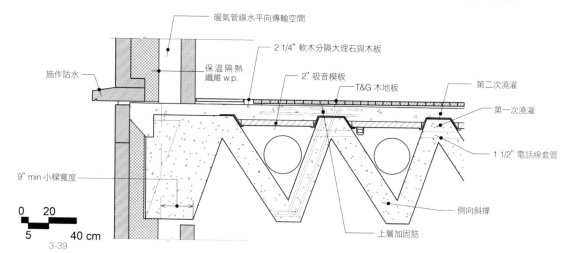

暖氣管線水平向傳輸空間
2 1/4" 軟木分隔大理石與木板
保溫隔熱纖維 w.p.
2" 吸音模板
T&G 木地板
第二次澆灌
施作防水
第一次澆灌
1 1/2" 電話線套管
9" min 小樑寬度
側向斜撐
上層加固筋
0　20
5　40 cm
3-39

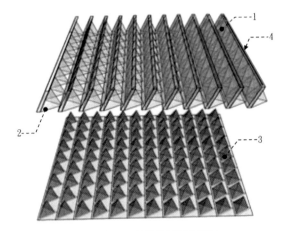

1. 傾斜小樑模板；2. 三角形側向傾斜之模板；
3. 三角形側向傾斜之底模；4. 混凝土澆灌面

3-40

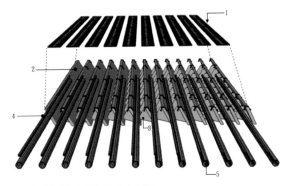

1. 樓板構造之隔音底模；2. 傾斜小樑；
3. 三角形側向斜撐；4. 電力管線；5. 冷氣空調管線

3-41

圖 3-40 耶魯藝廊，
紐哈芬，路康，
1951-53 ／ 四面體
RC 樓板系統細部剖
面圖

圖 3-41 耶魯藝廊，
紐哈芬，路康，
1951-53 ／ 四面體
RC 樓板系統第二階
段組構拆解圖

圖 3-42 耶魯藝廊，
紐哈芬，路康，
1951-53 ／ 四面體
RC 樓板系統與設備
整合透視圖

3-42

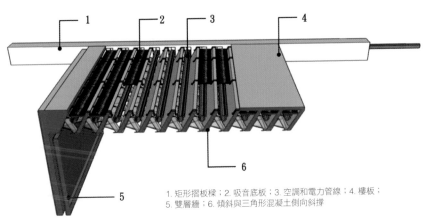

1. 矩形摺板樑；2. 吸音底板；3. 空調和電力管線；4. 樓板；
5. 雙層牆；6. 傾斜與三角形混凝土側向斜撐

揭示了結構的秩序，並且清楚地呈現了構造元素彼此間組構的關係，傳遞出一種展現真實性的空間美感。在照明燈具的整合上，金字塔形的空隙提供了人工照明燈具適度的隱藏效果，人工燈具的安排可依照活動隔板作彈性的安置。斜樑底腹也可作為日後活動隔板的固定之處。樓板構造的孔隙與傾斜的角度也有利於聲響的吸收。樓板下方的吸音模板，更提高了整體室內聲音吸收的效果。此系統除了結構應力上融合了空間桁架系統和鋼筋混凝土構造的力學特性之外，防火性能也優於當地的法令規範，著實超出了結構和防火安全之考量。

基於「建築師應該創造空間、而不該隱藏任何可以展現構築邏輯的組成元素」之設計思維，四面體樓板系統的整合設計，是路康發揮材料特性，以具體結構元素來整合現代化設備管線的初步實踐。在耶魯藝廊的設計過程中，他提出「空心石頭」的整合概念，以四面體樓板系統的構造孔隙詮釋了「空心石頭」的設備整合思維。此樓板系統的結構形式，一方面整合了設備管線，另一方面也展現了具有構築邏輯的空間特質，避免了外露設備管線破壞空間秩序的負面隱憂。

2. 金貝爾美術館

不同於先前耶魯藝廊以人工燈具的照明方式，在金貝爾美術館中，主要是以自然光線照明為主。從金貝爾美術館一系列的設計草圖中，我們可以發現，路康應用自然光線與結構形式展現空間特質的領悟。他試圖應用各種結構形式的可能性，引進自然光線並整合設備管線。路康的設計手法是：將屋頂構造打開，引進由上而下的自然光線。

基於賦予空間和諧的人性尺度，設計定案時，路康選定了擺線形拱頂的結構形式。然而，由於自然採光的設計需求，拱頂上部的中央開口，已經破壞了筒形結構系統的完整性；再加上拱頂單元的結構跨距為 33 公尺 ×6.7 公尺，更造成此擺線形拱頂結構穩定性分析上的困難。

為了解決此問題，結構工程師孔門登特提出了三項結構系統的改善建議：首先，採光開口的周圍必須加勁，於拉力承載的最大處也必須增加其斷

面深度；其次，在擺線形拱頂的末端，藉由施加後拉應力的拱形邊樑來穩定拱頂的形狀；最後，在拱頂的鋼筋混凝土構造中施加後拉應力，並於承受張力最大處，附加後拉應力的縱向長樑。

分析此擺線形拱頂的結構系統，其受力特徵類似於簡支樑的結構行為。左右兩側分開的拱頂，由裂縫間橫向的短樑連結，並座落在四個角隅的結構支柱上。結構形式展現出有如飛鳥雙翼的形式特徵。孔門登特藉由結構形式的調整與預力混凝土技術的應用，使得此擺線形拱頂中央開口的結構形式，終於符合了結構強度上合理的要求【圖 3-43~3-44】。

金貝爾美術館擺線形拱頂的組構過程，先由結構支承柱與拱形邊樑的鋼筋混凝土構造開始著手，隨後再依次進行拱頂部位的組構工事；而擺線形拱頂的模板組裝，則是借助了海事造船的模板支撐技術才得以順利進行，中間鉸接的木桁架支撐底座可以自由地張合，重複地應用於混凝土的澆灌過程中。

當拱頂底座模板固定完成後，繼續拱頂鋼筋的綁紮與埋設後拉預力鋼腱，綁紮完成後，再於其上安裝垂直向的模板固定直條。拱頂混凝土的澆灌過程，為減少澆灌曲面時的側向應力與粒料分離的可能，採用水平

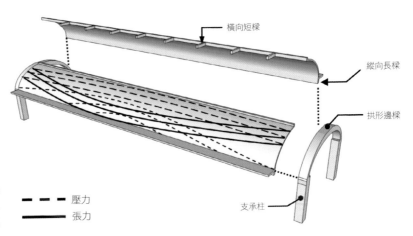

橫向短樑

縱向長樑

拱形邊樑

支承柱

- - - 壓力
—— 張力

圖 3-43 金貝爾美術館，佛特沃夫，路康，1966-72 / 擺線形拱頂結構 3D 分解

3-43

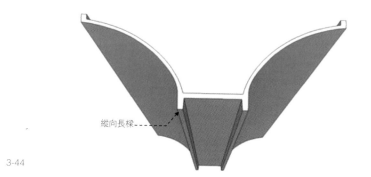

縱向長樑-----

3-44

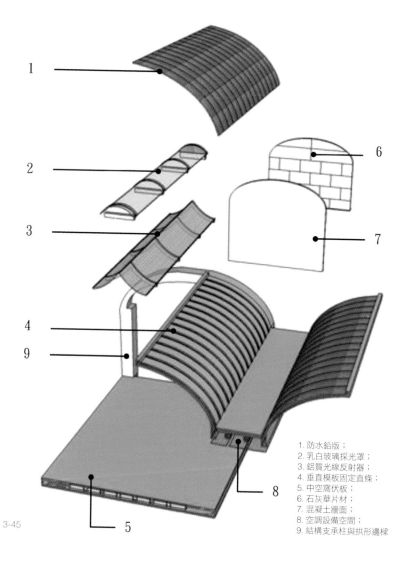

1

2

3

4

9

6

7

8

5

3-45

1. 防水鉛版；
2. 乳白玻璃採光罩；
3. 鋁質光線反射器；
4. 垂直模板固定直條；
5. 中空窩伏板；
6. 石灰華片材；
7. 混凝土牆面；
8. 空調設備空間；
9. 結構支承柱與拱形邊樑

圖 3-44 金貝爾美術館，佛特沃夫，路康，1966-72 ／ 擺線形拱頂結構單元

圖 3-45 金貝爾美術館，佛特沃夫，路康，1966-72 ／ 擺線形拱頂構造組成 3D 拆解圖

向小模板，一次 1 英呎層層疊加的澆灌組構模式。最終當拱頂混凝土養護完成，模板構造只拆除水平向的小片模板，而垂直向的模板固定直條，則繼續用來固定最上層的防水隔熱鉛板，將鉛板貼附於拱頂上層表面後，擺線形拱頂的建造便告完成【圖 3-45】。

路康在規畫金貝爾美術館整體結構秩序的同時，也在思考如何整合設備管線的問題。他藉由結構形式的整合，有秩序地將空間組織的效率提升，並提出服務與被服務空間的概念，將設備管線對空間的干擾降到最低。

我們可以從垂直與水平兩個向度，檢視路康所提出的服務空間的概念。垂直向度的服務空間，主要是支承柱與雙層牆體的構造組合。設備管線藉由支承柱所圍塑的空間，垂直向上層空間傳輸，再藉由雙層牆體的構造孔隙，分布至各個被服務空間周圍；水平向度的服務空間，則包含地下設備機房、縱向長樑與鋁製天花所組構成的傳輸通道。管線從設備機房出來後，連結至垂直向度的服務空間，再透過縱向長樑與鋁製天花所圍塑的傳輸通道，向展示空間提供所需的設備服務。

另一方面，路康嘗試利用不同的構造形式，區分不同的服務機能：在整合空調循環系統時，路康設計了不同的雙層牆形式，區分空調進氣與回

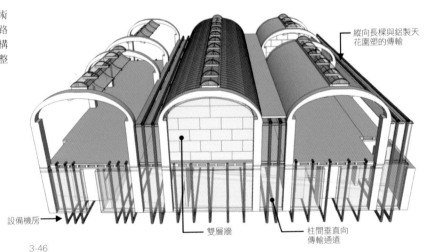

圖 3-46 金貝爾美術館，佛特沃夫，路康，1966-72 ／ 結構形式與設備管線整合 3D 模擬圖

縱向長樑與鋁製天花圍塑的傳輸

設備機房

雙層牆

柱間垂直向傳輸通道

3-46

風的機能差異。整合空調回風管線的雙層牆下端,設計成水平長向的開口;傳輸空調進氣管線的雙層牆,則直接與縱向長樑的水平通道連結,由上而下提供展示空間所需的空調進氣服務【圖 3-46~3-48】。

相較於耶魯藝廊,金貝爾美術館在構造與設備管線的整合設計上,採取將管線的安置與結構元素的組構次序分離的方式。設備維護與管線更替可以不受到結構形式有限空間的限制,提高未來設備管線維修與更替的彈性。水平與垂直向度的服務空間,使得被服務空間能在更彈性且不受設備管線傳輸限制的條件下自由地配置。另一方面,整合設備管線的服務空間,其組構邏輯均依循著擺線形拱頂的結構秩序:路康結合了結構跨距柱位的間隙,以及擺線形拱頂的模矩化空間形式,發展出依附於被服務空間組織、垂直與水平向度的構造組合,使得設備管線的整合,能在服務與被服務空間實質的建造過程中完成。

3. 耶魯大學英國藝術中心

英國藝術中心的結構形式,是由鋼筋混凝土的柱樑框架與不鏽鋼的圍封外牆所組成。由於施工與經費限制的考量,除了頂部藝廊的 V 形摺板樑體於工廠預鑄後托運至現場,與結構框架澆置混凝土連結而成之外,整

圖 3-47 金貝爾美術館,佛特沃夫,路康,1966-72 / 整合空調系統的雙層牆構造斷面(左:回風,右:出風)

圖 3-48 金貝爾美術館,佛特沃夫,路康,1966-72 / 空調設備管線與結構的整合形式

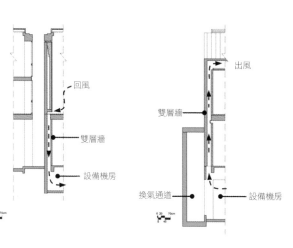

3-47

3-48

體結構系統的構築，依循著 6 公尺 ×6 公尺的結構模矩，採現場澆灌混凝土的方式組構而成【圖 3-49】。

路康在英國藝術中心結構形式的表現，讓人聯想起艾瑟特圖書館的磚石立面結構。磚石墩柱斷面隨著樓層上升而逐漸遞減，暗示著上層結構承載的消褪。而鋼筋混凝土柱樑框架的結構形式，也遵循著這樣的結構理性邏輯。其支承柱除了尺寸的遞減之外，也向內退縮，於立面上形成內凹的陰影分割效果，清晰地呈現出內在結構邏輯的組構方式。

圍封牆體是由玻璃與毛絲面不鏽鋼板組構而成。路康認為，經過酸蝕的鐵灰色不鏽鋼材質，與混凝土的色澤非常相稱，與玻璃結合時又能創造出透明、不透明、反光與暗沉的豐富立面效果，能夠反映出外在氣候和光線的變化情形【圖 3-50】。

路康曾經描述藝術中心具有光影變化的外在形式特質：「在陰天下看起來像隻蛾，在艷陽天下看起來像隻蝴蝶。」[34] 這是路康第一次大規模應用金屬材質於外在形式的構築上。他藉由表現工業化材料的特殊質感、標準

圖 3-49 耶魯英國藝術中心，紐哈芬，路康，1969-74 ／ 結構系統 3D 拆解圖

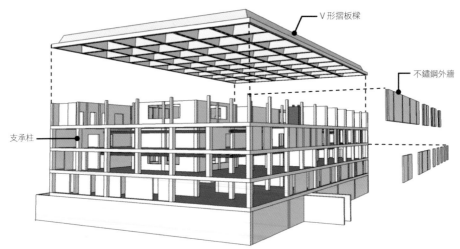

V 形摺板樑

不鏽鋼外牆

支承柱

3-49

化與組裝的本質特性，呈現出不同於耶魯藝廊與金貝爾美術館厚實的紀念性形式特徵。

關於服務與被服務的空間組織議題，在設計發展的初期，路康將機械設備與垂直逃生樓梯，整合成獨立的垂直塔樓，配置於平面的四個角落，在平面中央則設置主要的垂直動線核。服務與被服務獨立的空間組織關係，形成鮮明的空間秩序，核心與角落的配置方式，也突顯了服務空間的主從邏輯。

然而，在預算有限的壓力下，設計後期進行空間結構的精簡，原本設置於平面角落的垂直塔樓，被調整成內部兩座獨立的設備管線傳輸核【圖3-51】。服務空間配置的邏輯，是藉由垂直動線核和獨立的設備管線傳輸核，形成主要的垂直向服務支幹，連結各樓層的循環管線、摺板樑體內的空調系統以及地下層的設備機房。其中，兩座獨立的設備管線傳輸核，扮演著整合水平與垂直向度管線的核心角色；並依據各樓層傳輸管線的數量，來改變其空間的大小，從原本附屬於樓梯塔樓的垂直管道間，變成是整合設備管線、獨立的機能性空間【圖3-52】。

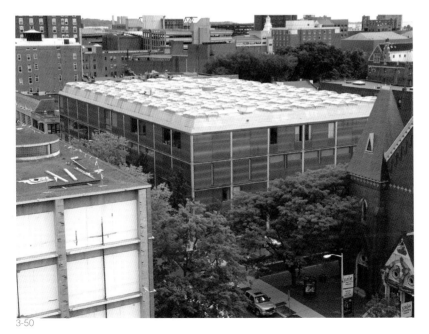

3-50

圖 3-50 耶魯英國藝術中心，紐哈芬，路康，1969-74 ／ 隨著光影變化的外部金屬立面

英國藝術中心的構造與設備管線整合的組構過程，延續了路康在沙克生物醫學研究中心以及艾瑟特圖書館，所運用的構造與設備配管整合的方式，以結構元素包覆與暴露管線的形式，思考設備管線的整合問題。由於頂層藝廊的展示空間必須考慮自然光線的整合問題，路康應用了在沙克實驗室初期的設計草案中，整合了結構、空調管線與採光天窗的 V 形鋼筋混凝土摺板構造，並將其構造單元組合成雙向的正交模式，來回應藝術中心正方形平面的結構模矩。V 形鋼筋混凝土摺板構造整體組構出的正方形開口，也是採光天窗的架設之處【圖 3-53】。

相較於頂層的展示空間將空調進氣管線整合於摺板構造中，路康於其他樓層則採取直接暴露不鏽鋼圓管的整合形式，以提供空調進氣的服務。設備整合的邏輯為：由中央的設備管線傳輸核，向周圍的空間傳遞空調出風的管線【圖 3-54】。

為避免暴露的管線破壞了空間的秩序，路康將不鏽鋼圓管以雙管循環的配置形式，整合於柱樑框架的結構模矩中，清楚地說明了他所謂「展現空間如何被服務」的整合思維【圖 3-55~3-56】。路康認為，將管線暴露的配置邏輯，與結構的秩序整合在一起，能夠避免雜亂的設備管線破壞空間秩序的負面隱憂，整合的邏輯也才能夠被加以閱讀。如此，暴露的管線也能像雕塑品般，在空間中營造出優雅的藝術氛圍。

暴露設備管線的整合形式，不再像是現代主義建築師的設計思維中那種

圖 3-51 耶魯英國藝術中心，紐哈芬，路康，1969-74 / 平面組織發展演變流程

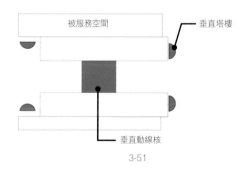

3-51

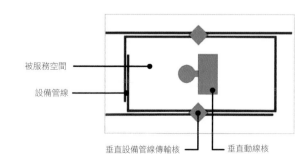

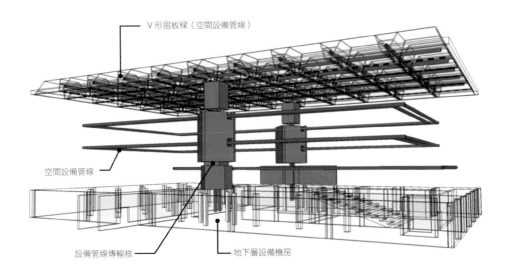

V 形摺板樑（空間設備管線）

空間設備管線

設備管線傳輸核

地下層設備機房

3-52

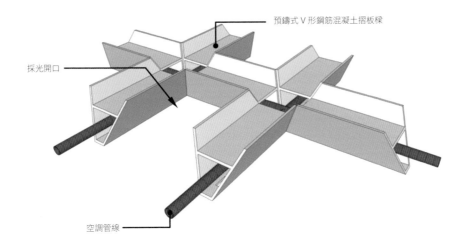

預鑄式 V 形鋼筋混凝土摺板樑

採光開口

空調管線

3-53

圖 3-52 耶魯英國藝術中心，紐哈芬，路康，1969-74 / 服務空間組織 3D 摹擬圖
圖 3-53 耶魯英國藝術中心，紐哈芬，路康，1969-74 / 預鑄式 V 形鋼筋混凝土摺板構造與設備管線整合 3D 模擬圖

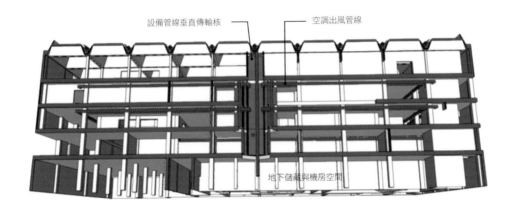

設備管線垂直傳輸核　　　　空調出風管線

地下儲藏與機房空間

3-54

Louis I. Kahn

圖 3-54 耶魯英國藝術中心，紐哈芬，路康，1969-74／空間、結構與設備管線整合 3D 模擬圖

難登大雅之堂的空間表現形式，而變成是展現空間特質的表現元素。當時，路康曾為暴露管線的整合形式提出美學上的辯護：

假如我們能夠在未來的結構中去隔離機械的設備管線，好像它們也有屬於自己的美學價值，就如同空間也有屬於自己的美學定位，我們也就不需要有任何在建築中隱藏設備的藉口。在英國藝術中心，我嘗試更戲劇性地表達這樣的觀點。在最初的設計方案中，外露的管線像是獨立的物件。不同特質的管線有空調進氣、排氣，負責在室內空間中傳輸空調氣體。[35]

除了應用暴露的空調出風管線之外，為了減少設備管線的數量，路康將空調回風的機制整合於不鏽鋼牆板與中空樓板的構造組合之中【圖 3-57】，有效率地發揮工業化金屬材料組合的特性以及鋼筋混凝土的結構形式，解決回風管線的整合問題。

對於工業化金屬材料的使用，路康不僅應用不銹鋼材作為設備管線的材質，也將其應用在設備管線傳輸核的圍蔽構造上。然而，設備管線傳輸核的圍蔽構造與外部立面，雖然使用相同的毛絲面不銹鋼面板，不過在質感上，和光滑的設備管線有所差異。路康試圖透過相同材料、不同的質感的特性，呈現其功能上的差異性與整合時的主從邏輯關係。我們可以發現，不論是金屬或是鋼筋混凝土材料，路康都試圖展現它們的本質特性，並藉由實質的構造細部組成和結構形式，思考機械設備的整合問題。

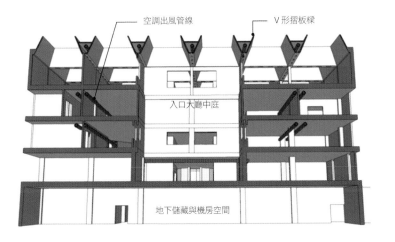

空調出風管線 　　　　V形摺板樑

入口大廳中庭

地下儲藏與機房空間

3-55

圖 3-55 耶魯英國藝
術中心，紐哈芬，
路康，1969-74 ／ 空
調出風管線傳輸分
布 3D 模擬圖

圖 3-56 耶魯英國藝
術中心，紐哈芬，
路康，1969-74 ／ 暴
露空調出風管線的
整合形式

3-56

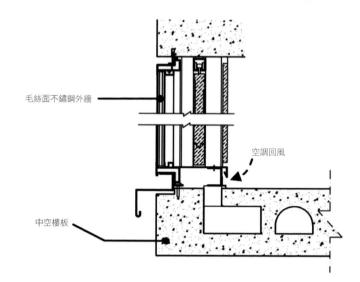

毛絲面不鏽鋼外牆

空調回風

中空樓板

3-57

圖 3-57 耶魯英國藝
術中心，紐哈芬，
路康，1969-74 ／ 不
鏽鋼外牆與中空樓
板的構造細部斷面

■ 自然採光的構築思維

分析這三座美術館的空間特質時，我們可以發現，自然採光與結構形式
的表現，是它們之間最明顯的差異。就如同路康所言：「構造體是一座在
自然光線底下的設計成品，拱頂、穹窿、拱與柱子均是呼應陽光特質的
構造體。自然光藉著季節與四時推移，細膩的光線變化賦予空間不同的
氣氛，光似乎進入了空間並調整了空間。」[31] 自然光線與結構形式的表現，
揭露了路康在不同時期對美術館空間本質探尋的結果。

路康在耶魯藝廊的設計中，尚未提出「以自然光線作為空間與藝術品主
要照明來源」的設計想法。室內照明主要由人工燈具提供，並整合於四
面體樓板系統的構造孔隙中。直到金貝爾美術館，才開始實踐他以自然
採光與結構形式來呈現美術館空間特質的設計思維。從金貝爾美術館初
期的設計手稿，以及與照明工程師凱利的討論中可以發現，路康嘗試應
用結構形式與各種創新的採光構造、材料的整合，來形塑自然光線在時
間運行下的各種照明效果；並藉由這些自然光線的差異性，區分出美術
館空間中不同的空間屬性。在設計的發想過程中，自然光線的引進、反
射、過濾與再擴散，是設計團隊最主要的思考重點。

設計定案時，路康藉由擺線形拱頂中央開口的結構形式來引進自然光線，並在開口上部覆蓋上具有過濾有害光線功能的乳白玻璃；光線經由鋁製反射器，反射至擺線形拱頂表面，再透過拱頂表面的曲率，均勻地再擴散至底下的展示空間；而鋁製反射器調節光線的主要功能，則是由不透光的鋁製金屬板與多孔隙的鋁板所組成【圖 3-58~3-59】。人工照明燈具則固定在鋁製反射器下端。

值得一提的是，為避免低角度的正午直射光線侵害展示牆上的畫作，路康將反射器的構造細部做了不同的調整：於展示空間的反射器，路康擴大了中央不透光的鋁板面積，遮擋了低角度的正午直射光線進入展示空間的可能性；而在大廳、演講廳……等公共性的空間，路康則將中央不透光的鋁板面積縮小，允許部分的直射光線照射至室內空間中。【圖 3-60~3-62】換言之，參觀者可以從反射器構造形式的差異，與空間中所呈現的不同光線特質，辨識出自己所在的空間屬性。路康藉由光線反射器構造形式上的變化與結構形式的整合，營造出對展示畫作較為合適的自然光線品質，也回應了伯朗館長所要求的「能夠提供參觀者感受到一天時間運行變化」的空間特質。

相較於金貝爾美術館的擺線形拱頂與鋁製反射器，對於自然光線採取局部遮擋，而形成對比較為強烈的照明形式，路康與凱利在思考耶魯大學英國藝術中心結構與自然採光的整合設計時，則提出開放式均布頂光的照明策略。在展示空間內的藝術作品，可以全然地暴露在經過調節的自然光線中。

在思考整合設計的期間，針對如何防阻基地北向自然光含有較多紫外射線的問題，凱利提出了一套「光線理論」。他試圖藉由採光構造的細部組成，將自然光區分成三種層級：1. 未經處理的自然光；2. 二次反射的自然光；3. 經過過濾與再擴散的自然光。路康與凱利所發展出的採光構造設計原則希望，在低角度的陽光照射下，能夠引進更多的自然光線，而在高角度的太陽光時，則允許最少量的自然光進入；另一方面，為避免北向自然光的紫外線侵害，僅允許東、西、南向的自然光能夠進入到室內空間中 [37]。

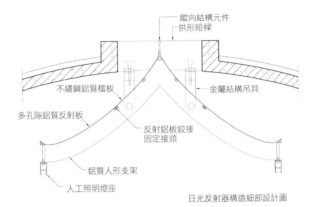

縱向結構元件
拱形短樑

不繡鋼鋁質擋板
金屬結構吊具

多孔隙鋁質反射板
反射鋁板鉸接固定接頭

鋁質人形支架

人工照明燈座

日光反射器構造細部設計圖

圖 3-58 金貝爾美術館，佛特沃夫，路康，1966-72 ／日光反射器構造細部設計圖

3-58

圖 3-59 金貝爾美術館，佛特沃夫，路康，1966-72 ／鋁製光線反射器構造細部 3D 拆解圖

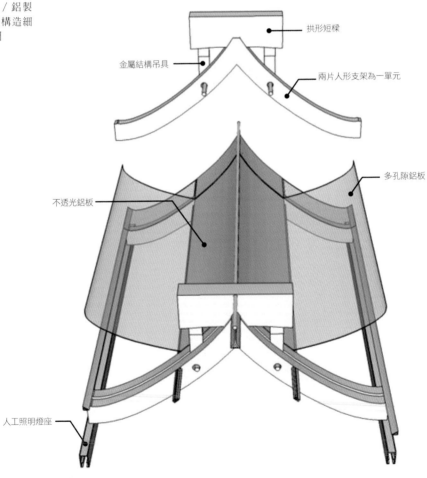

拱形短樑

金屬結構吊具

兩片人形支架為一單元

多孔隙鋁板

不透光鋁板

人工照明燈座

3-59

3-60

3-61

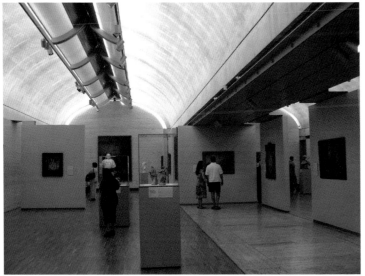

3-62

圖 3-60 金貝爾美術館，
佛特沃夫，路康，1966-72
／光線反射器剖面透視
圖（左：公共性空間；右：
展覽空間）

圖 3-61 金貝爾美術館，
佛特沃夫，路康，1966-72
／室內展示空間

圖 3-62 金貝爾美術館，
佛特沃夫，路康，1966-72
／入口大廳空間

頂層採光天窗的設計，則與預鑄的 V 型 RC 摺板樑的結構形式整合在一起。在發展採光天窗的細部設計期間，一直困擾著路康和凱利的問題是：如何在大面積的引進自然光線後，能夠再將其均勻地擴散成柔和的照明效果。當 1974 年路康不幸過世時，設計團隊僅對擴散的概念及裝置達成共識，採光天窗的細部設計，最終是由路康事務所先前的同事梅耶接手完成。

依據凱利所提出的「光線理論」，採光天窗的細部設計可分成三個主要的組成部分：

1. 百葉裝置：東、西、南向的開口採用固定式百葉，來控制自然光線的入射量。每個葉片經由光學計算，設計成不同的角度，使得自然光線的入射量能夠達到預設的最佳化；北向則設置固定的金屬封板，完全阻絕北向的直射光線。

2. 濾光裝置：採用雙層的蛋形噴砂玻璃，內層鍍上抗紫外線塗料，將入射的有害光線加以過濾。

圖 3-63 耶魯英國藝術中心，紐哈芬，路康，1969-74 ／ 採光天窗構造細部剖面圖

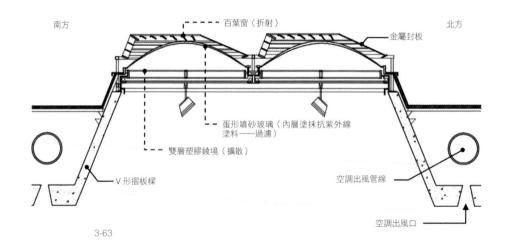

3-63

3. 再擴散裝置：設置雙層的塑膠稜鏡，將過濾後的自然光線透過雙層稜鏡，進行兩次的擴散，均勻地分布至底下的展示空間中【圖 3-63~3-64】。

另一方面，如同在金貝爾美術館中以不同的光線特質與採光構造形式，展現不同的空間屬性，路康在耶魯大學英國藝術中心的中庭採光天窗構造中，不裝設光線的擴散稜鏡，呈現出不同於展示空間的自然光線特質。雖然開放式均布頂光的採光設計，能夠維持穩定的光線品質，但參觀者仍能在空間中感受到，自然光線在一天當中各種不同的視覺變化情形。

■ 整合設備服務、自然採光與結構的美術館設計革新

為展現空間是如何被建造與如何被服務的構築思維，路康反對使用懸吊式天花來隱藏設備管線的整合手法。他認為應該發展各種結構的可能性，來整合現代化的設備管線。路康希望現代的建築師能夠發揮材料的本質特性，以實質的構造元素與結構形式，思考設備管線的整合問題。而在美術館建築中，運用自然採光與結構形式來形塑空間特質的同時，

圖 3-64 耶魯英國藝術中心，紐哈芬，路康，1969-74 ／ 整合結構、空調管線與採光構造的屋頂結構透視圖

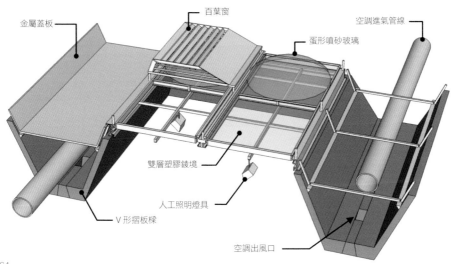

金屬蓋板

百葉窗

空調進氣管線

蛋形噴砂玻璃

雙層塑膠鏡境

人工照明燈具

V 形摺板樑

空調出風口

路康也試圖傳達建築組構與設備整合的邏輯。依循結構形式與秩序的組構原則，是路康形塑空間與自然光線以及整合設備管線時，最關鍵的考量因素。

透過這三幢路康的美術館建築的分析，我們發現，在耶魯藝廊之後，當路康開始表現自然光線的空間特質時，展示空間的屋頂結構必須被打開，導致設備管線的水平傳輸路徑，必須借重於垂直向的構造元素。因此，獨立的管線垂直服務核、柱間通氣井、雙層牆體……等垂直向的構造形式，變成是路康整合美術館建築設備管線的重心。基於服務與被服務空間必須具有獨立空間結構的設計思維，傳輸管線的構造形式，從最初四面體樓板系統的構造孔隙，演變成能夠展現被服務空間特質的服務空間單元。路康自然採光美術館的空間組構，清楚地揭露，自然採光的屋頂結構與整合設備管線的垂直向構造元素之間的關係。

在這三幢美術館的設備管線整合設計中，暴露管線的整合形式，主要是依循著結構模矩的秩序，與柱樑框架的組構邏輯整合在一起；而包覆式的整合形式，則是利用構造或結構元素的組合，發展出不同的結構形式來整合設備管線，包括：四面體樓板的系統、雙層牆體、縱向長樑、柱間通氣井、矩形與 V 形摺板樑等。

路康「暴露管線」的整合形式與「視管線如空間中雕塑品」的設計思維，則替日後高科技建築在空間與外在形式的美學表現上，指引出一條不同於國際樣式建築「以懸吊式天花來整合設備管線」的設計操作模式。若就管線維修與更替的可及性與便利性，來審視這三座美術館包覆式的整合形式，我們發現，耶魯藝廊的四面體樓板系統，對日後管線的維修與更替造成了極大的不便。

在思考整合結構與自然光線的過程中，基於「以結構創造光線」、「光線賦予生命存在」的設計思維，路康在以結構形式組織空間秩序的同時，也試圖形塑自然光線進入空間的品質。他透過明、暗……等各種光線的微妙變化，來改變空間的氛圍；並藉其凸顯構造元素接合痕跡的陰影，來揭露材料存在的特質，與空間環環相扣的組構邏輯，具體實踐其有如

詩歌般展現真理的理性構築思維。

在金貝爾美術館中，路康藉由擺線形拱頂的中央縫隙與鋁製反射器的組合，有如「銀色的發光體」般，創造了條狀分布的自然光線形式，使得參觀者能夠在有韻律的空間秩序中，感受到一天當中不同時間點的自然光線分布情形。條狀灑落的自然光束對比較為強烈，創造了從最亮到最深的陰影變化，使得空間中各部分的真實造形都能夠顯現出來。

而在英國藝術中心，路康應用 V 形摺板樑所形塑的方形開口與採光天窗的構造組合，設計出控制入射量、過濾與再擴散的光線處理步驟。將自然光線對藝術品的危害因子降至最低，並創造了一種穩定的光線品質，使得對自然光線中度與低度敏感的藝術畫作，能夠在演色性最佳的自然光線照明下，安全無虞地展示，進而形塑了一種均布式自然採光的展示空間形式。這種被動式的自然光線照明策略，對日後美術館空間的自然採光設計與空間形式的發展，產生了深遠的影響。

在全球瀰漫環保永續議題的廿一世紀，路康強調以結構形式整合現代化設備管線，並引進自然光線解決室內照明需求的美術館構築思維，展現了一種「從建築本體出發，來展現環境特質」的美術館建構模式。

在他的美術館建築中，不需要藉由任何的自動化控制設備，只透過結構與自然光線作為媒介，人們就可以感受到與自然的親密互動關係。這種以理性的構築過程來轉化環境特質進入展示空間，使人意識到自身與藝術展品存在的美術館設計思維，是路康留給後人思考「如何從空間的本質出發，並以被動式的構築手法，來回應未來美術館節能永續設計」的一大啟發。

❻ 結語

二戰後，現代主義建築師追求「形隨機能」的設計風潮，在世界各地風起雲湧地傳播開來。一種遵循計畫報告書、妥善的機能安排與組織空間，並在幾何量體的形式操作下，隱藏結構與設備整合關聯性的設計思維，成為全球推動建築教育與實踐的思考模式。現代主義的空間往往呈現出全球化的一致性，人們在抽象幾何形式與玻璃帷幕的包裝下，逐漸淡忘了對材料與文化的空間感受力。

路康的建築實踐，總是從探尋材料與空間的內在本質開始，透過理性的構築邏輯，追求空間的秩序與紀念性。相較於現代主義建築師，他往往扮演著哲學家的角色來服務業主，從對文化性的暗示，以及與材料對話的模式，來詮釋機能性的使用需求。

他的構造細部與結構形式，揭示了空間如何被建構與如何被服務的過程，建築的外在形式不再只是內在機能合理性的外顯，而是對構築邏輯的展現。另一方面，陽光與陰影不僅僅是用來強化幾何形體的組合關係，路康應用構造與結構形式的組構，來引進自然光線，並藉由光線與陰影揭露構築的痕跡，使得人的感官體驗能夠感受到空間建構邏輯的理性詩意。

針對現代設備管線的整合問題，路康也透過發展構造與結構形式的整合手法，發展出服務與被服務空間的建構理念，進而建造出整合設備管線專屬的傳輸孔隙與設備空間，由設備空間與結構的整合形式，清楚地說明「空間如何被服務與如何被建構」的邏輯與內在特性。

然而，面對設備管線材料與技術的日新月異，路康用構造與結構形式來整合設備管線的做法，往往造成設備管線更換與維修的難度。再者，整合設備管線專屬的傳輸空間，也在追求管線愈來愈精巧的材料發展技術中，變成是空間的閒置與灰塵的累積，這是追求理性構築詩意的路康所面臨到的困境。

路康整合了傳統與革新的建造技術，從構築的觀點，走出了不同於現代建築講求形式主義的構築模式，激發了新一代建築師探索材料本質與追求技術革新的構築思維；而展現結構骨架、服務設備的空間構築模式與形式特質，更啟發了 1980 年代後當代建築的發展。

自 1974 年路康停止創作至今，已經四十年過去了，如同貝聿銘在《我的建築師》紀錄片中被問及作品的數量和路康的有天壤之別時，曾表示：「……雖然路康的作品不多，但每個都是經典。數量並不等同於質量！」路康的建築作品，體現了對空間完美形式的探索與對建築的熱情，不僅感動了建築的使用與參觀者，也讓人們能夠透過這些充滿構築詩意的作品，感受他傳奇的建築創作能量。

1. Collins, P., "New planning problems", in *Changing ideals in modern architecture 1750-1950*, (London: Faber and Faber Limited, 1965), 239.

2. Louis I. Kahn, "Form and design", in *Louis I. Kahn: Writings, Lectures, Interviews*, ed. Alessandra Latour (New York: Rizzoli, 1991), 117.

3. Latour, A. (Ed.), *Louis I. Kahn: Writings, Lectures, Interviews*, 112-120.

4. Latour, A. (Ed.), *Louis I. Kahn: Writings, Lectures, Interviews*, 323.

5. Ibid.

6. Latour, A. (Ed.), Louis I. Kahn: Writings, Lectures, Interviews, 117.

7. Latour, A. (Ed.), Louis I. Kahn: Writings, Lectures, Interviews, 57.

8. *World Architecture I*, 1964, 35.

9. Latour, A. (Ed.), *Louis I. Kahn: Writings, Lectures, Interviews*, 79.

10. Wurman, R. S. (Ed.), "Richards research buildings", in *What will be has always been: The words of Louis I. Kahn*, (New York: Rizzoli International Publications, 1986), 125.

11. Latour, A. (Ed.), *Louis I. Kahn: Writings, lectures, interviews*, 45.

12. Ibid., 79-80.

13. Ibid., 92.

14. Wurman, R. S. (Ed.), *What will be has always been: The words of Louis I. Kahn*, 91.

15. Latour, A. (Ed.), *Louis I. Kahn: Writings, lectures, interviews*, 79.

16. Twombly, R., "Form and design", in *Louis Kahn: Essential texts*, (New York: W. W. Norton & Company, Inc., 2003), 69.

17. Latour, A. (Ed.), *Louis I. Kahn: Writings, Lectures, Interviews*, 59.

18. *New York Times*, October 23, 1972.

19. Wiseman, C., "A temple for learning", in *Louis I. Kahn: Beyond time and style*, (New York: W. W. Norton & Company, Inc., 2007), 191.

20. Latour, A. (ED.), *Louis I. Kahn: Writings, lectures, interviews*, 79.

21. Ibid.

22. Scully, V., "Louis I. Kahn and the ruins of Rome", in *Modern architecture and other essays*, (Princeton: Princeton University Press., 2003), 300.

23. Latour, A. (ED.), *Louis I. Kahn: Writings, lectures, interviews*, 92.

24. Millet, M. S., "Sacred light: The Kimbell Art Museum", in *Light revealing architecture*, (Mexico: International Thomson Publishing, Inc., 1996), 160-161.

25. Ibid.

26. Loud, P. C., *The art museums of Louis I. Kahn*, 265.

27. Latour, A. (ED.), *Louis I. Kahn: Writings, lectures, interviews*, 57.

28. *Architectural Forum*, 97(3), Nov. 1952, 148-149.

29. Prown, J. D., *The Architecture of the Yale Center for British Art*, (New Haven: Yale University, 1982), 43.

30. Loud, P. C., *The art museums of Louis I. Kahn*, 267.

31. Wurman, R. S. (Ed.), *What will be has always been: The words of Louis I. Kahn*, 257.

32. Prown, J. D., *The Architecture of the Yale Center for British Art*, 42.

索引

人名

地名

圖片出處

圖 1.1 / Jason Lynch, http://commons.wikimedia.org/wiki/File:NationalMemorialArch_ValleyForge.jpg

圖 1-2 / Andrew Jameson, http://commons.wikimedia.org/wiki/File:DetroitInstituteoftheArts2010C.jpg

圖 1-3 / AgnosticPreachersKid, http://commons.wikimedia.org/wiki/File:Marriner_S._Eccles_Federal_Reserve_Board_Building.jpg

圖 1-11 / Staib, http://commons.wikimedia.org/wiki/File:Glasshouse-philip-johnson.jpg

圖 1-12 / Carol M. Highsmith, http://commons.wikimedia.org/wiki/File:Farnsworth_House_2006.jpg

圖 1-23 / Smallbones, http://commons.wikimedia.org/wiki/File:T_bath_house_3.JPG

圖 1-27 / Jimbo35353, http://commons.wikimedia.org/wiki/File:Kahn_-_Rochester_Sanctuary.jpeg

圖 1-41 / Lykantrop, http://commons.wikimedia.org/wiki/File:National_Assembly_of_Bangladesh,_Jatiyo_Sangsad_Bhaban,_2008,_5.JPG

圖 1-46 / Smallbones, http://commons.wikimedia.org/wiki/File:V_Venturi_H_720am.JPG
Jimbo35353

圖 2-16 / 描繪自 McCarter, R., Louis I Kahn, (London: Phaidon Press Limited, 2005), 184.

圖 2-22 / Edifices de Rome Moderne, 1840.

國家圖書館出版品預行編目資料

路易斯.康(Louis I. Kahn)建築師中的哲學家：建築
是深思熟慮的空間創造/施植明,劉芳嘉合著. -- 二版
. -- 臺北市：商周出版：英屬蓋曼群島商家庭傳媒股
份有限公司城邦分公司發行, 2023.03
　　面；　公分

ISBN 978-626-318-607-1(平裝)

1.CST: 路易斯康(Kahn, Louis I., 1901-1974)
2.CST: 學術思想 3.CST: 建築藝術 4.CST: 文集

920.1　　　　　　　　　　　112002081

路易斯・康（Louis I. Kahn）建築師中的哲學家
建築是深思熟慮的空間創造（修訂版）

作　　　　　者／施植明，劉芳嘉
企 劃 選 書／徐藍萍
責 任 編 輯／徐藍萍

版　　　　　權／吳亭儀、江欣瑜
行 銷 業 務／黃崇華、賴正祐、郭盈均、華華
總 　 編 　 輯／徐藍萍
總 　 經 　 理／彭之琬
事 業 群 總 經 理／黃淑貞
發 　 行 　 人／何飛鵬
法 律 顧 問／元禾法律事務所王子文律師
出　　　　　版／商周出版
　　　　　　　台北市104民生東路二段141號9樓
　　　　　　　電話：(02) 25007008　傳眞：(02)25007759
　　　　　　　E-mail：bwp.service@cite.com.tw
　　　　　　　Blog：http://bwp25007008.pixnet.net/blog
發　　　　　行／英屬蓋曼群島商家庭傳媒股份有限公司城邦分公司
　　　　　　　台北市中山區民生東路二段141號2樓
　　　　　　　書虫客服務專線：02-25007718；25007719
　　　　　　　服務時間：週一至週五上午09:30-12:00；下午13:30-17:00
　　　　　　　24小時傳眞專線：02-25001990；25001991
　　　　　　　劃撥帳號：19863813；戶名：書虫股份有限公司
　　　　　　　讀者服務信箱：service@readingclub.com.tw
　　　　　　　城邦讀書花園：www.cite.com.tw
香 港 發 行 所／城邦（香港）出版集團有限公司
　　　　　　　香港灣仔駱克道193號東超商業中心1樓；E-mail：hkcite@biznetvigator.com
　　　　　　　電話：(852) 25086231　傳眞：(852) 25789337
馬 新 發 行 所／城邦（馬新）出版集團 Cite (M) Sdn. Bhd.
　　　　　　　41, Jalan Radin Anum, Bandar Baru Sri Petaling, 57000 Kuala Lumpur, Malaysia.
　　　　　　　Tel: (603) 90563833 Fax: (603) 90576622 Email: cite@cite.my

封 面 設 計／張燕儀
排　　　　　版／極翔企業有限公司
印　　　　　刷／卡樂彩色製版印刷有限公司
總 　 經 　 銷／聯合發行股份有限公司　新北市231新店區寶橋路235巷6弄6號2樓
　　　　　　　電話：(02) 2917-8022　傳眞：(02) 2911-0053

■2015年3月26日初版　　　　　　　　　　　　　　Printed in Taiwan
■2023年3月23日二版

定價450元

城邦讀書花園
www.cite.com.tw

線上版回函卡